우리 집
미술관

큐레이터가
들려주는
미술과 함께 사는
이야기

Home,

Art

Gallery

우리 집 미술관

초판인쇄	2021년 06월 10일
초판발행	2021년 06월 17일

지은이	김소은
발행인	조현수
펴낸곳	도서출판 더로드
마케팅	최관호
IT 마케팅	조용재
교정교열	권 표
디자인 디렉터	오종국 Design CREO

ADD	경기도 고양시 일산동구 백석2동 1301-2
	넥스빌오피스텔 704호
전화	031-925-5366~7
팩스	031-925-5368
이메일	provence70@naver.com
등록번호	제2015-000135호
등록	2015년 06월 18일

정가 16,800원

ISBN 979-11-6338-159-4 03600

우리 집
미술관

큐레이터가
들려주는
미술과 함께 사는
이야기

Home,

Art

Gallery

김소은 지음

도서
출판 **더 로드**
The Road Books

"미술과 함께 일하고 먹고산 이야기"

"어떤 일 하세요?"

"큐레이터예요."

"와, 신기하네요!" "그게 뭐예요?"

직업이 큐레이터라고 하면 신기해하거나 정확히 어떤 건지 잘 모르겠다고 한다. 많은 사람에게 미술이라는 분야가 익숙하지 않은 모양이다. 미술과 함께 먹고사는 나에게 미술은 취미였다가 전공이었다가 직업이 되었다. 비미술인에서 미술인이 된 나의 경험과 미술과 함께 일하고 먹고산 이야기, 미술이 준 삶의 긍정적인 영향에 대해 전하고 싶다.

사실 미술이 없어도 살아가는 데 큰 지장은 없다. 그 때문일까. 미술에 관심 있는 사람들은 상대적으로 적고, 그만큼 미술에

대해 오해도 많다.

학교 다닐 때에도 미술이 중요하다고 말하는 선생님은 없었다. 미술 선생님조차 말이다. 국·영·수 앞에 어디 미술이 감히 명함을 내밀 수 있을까. 실제로 학창시절 나에게도 미술은 그저 '기타 과목' 중 하나일 뿐이었다. 내가 미술계에 종사하리라고는 상상조차 해본 적 없다.

사회에 나와서도 미술은 대부분 관심 밖이다. 주위에 간혹 "취미가 미술관 가는 거예요~"라고 말하는 지인 한두 명이 있을 뿐이었다. 심지어 현대미술은 난해하고 복잡하기만 하다. 안 그래도 살아가면서 신경 쓸 것도 많은데 말이다.

미술이 대중적인 관심을 끌 때는 자극적인 뉴스거리가 되었을 때다. 누구의 작품이 경매에 나와 얼마에 낙찰되었다, 어느 회장님 댁 비리를 수사하는데 미술작품 수십 점이 나왔다 등 이런 유의 자극적인 기사들. 그러다 보니 미술은 부자들의 전유물, 부자들의 탈세 수단, 비자금 수단 등으로 비친다. 많은 사람이 더욱더 나와는 먼 얘기로 치부한다.

우리는 미술에 대해 생각해 볼 여유도, 이유도 없다. 그런데 나는 이 쓸데없는(?) 것이 삶을 더 행복하게 해준다고 믿는다. 행복하게 해줄 뿐 아니라, 미술을 받아들이는 순간 삶의 격이 달라진다고 생각한다. 그리고 누구나 그런 격이 있는 삶을 누릴

자격이 있다. 미술에 얽힌 오해를 풀고, 어려운 이야기는 좀 빼고, 공감 가지 않는 억지스러운 얘기도 뒤로 하고, 커피 한잔 마시면서 편하게 읽을 수 있는 미술 이야기를 써보고 싶다. *

내 이야기를 조금 해야겠다.

대학에서 미술과 상관없는 전공을 하고 진로를 고민하던 4학년, "열정을 좇아라."라는 조언에 혹했다. "그래, 열정! 난 미술을 좋아하니까 미술공부를 깊이 해야겠다." 싶어 서울대 미술경영 석사과정에 지원해 덜컥 합격했다. 아무래도 운이 좋았던 모양이다.

석사 졸업을 하고 인턴부터 시작해 7년 정도 미술계에서 일하고, 나는 엄마가 되었다.

공공 미술관에서도 일해 보고 상업 갤러리에서도 근무했다. 전시기획도 해보고 작품 세일즈도 해봤다. 내 주변에 큐레이터라는 직업이나 미술계에 대해 아는 사람이 별로 없어 하나하나 부딪히고 경험하면서 일을 배웠다. 실수도 많이 했다. 일이 너무 많아서 '이러다 죽겠다. 오늘은 꼭 사표를 내야지.' 다짐하며 집을 나서기도 했다. 실제로 눈 딱 감고 사표를 내기도 했다. 일이랑 궁합이 안 맞는다는 생각에 아예 다른 일을 해볼까 싶기도 했다. 사람 때문에 스트레스 받아 울기도 했다. 아마 직

장인이라면 모두 공감하지 않을까?

그런데 나는 이런 스트레스를 일부러 풀려고 노력해 본 적이 별로 없다. 드라마에서처럼 노래방에서 고래고래 소리 지르거나 술을 마시거나 그런 건 해보지 않았다.

아이러니하게도, 일에서 받은 스트레스는 일에서 풀렸다.

좋은 작품.

좋은 작품을 만났을 때의 그 황홀경, 그 경이로움은 나만 경험하기 미안할 정도다. 컴퓨터나 책에 있는 이미지로만 봤던 작품의 실물을 보는 순간, 인간의 창작물이 이렇게 아름다울 수 있는 건가, 한 사람의 생각과 철학이 이렇게 독특하게 시각적으로 구현될 수 있구나, 마음이 벅차오른다.

미술을 잘 아니까, 전공했으니까 그렇지 않느냐고?

왜 이렇게 미술이 어려운 대상이 되었을까 슬프지만 사실 그림은 인간의 본능에 가깝다. 그림은 문자보다도 먼저 생겼다. 난해하고 거리감 느껴지는 대상이 아니라 원래는 아주 가까운 사이였는데 현대미술이 등장하면서 대다수 사람과 멀어진 건 사실이다.

하지만 자기도 모르는 새 생겨버린 미술에 대한 선입견을 풀고

나면 다시 미술을 좋아하고 편하게 생각할 수 있을 것이다. 편견 없이, 누구 눈치 보지 않고 마음껏 그리고 색칠하고 흙 빚어 무언가 만들었던 어린 시절처럼, 미술을 자연스럽게 받아들였던 그때처럼 말이다. 이 정도만으로도 나는 기쁘겠지만 몇몇 분들은 거기서 한발 더 나아가, 좋아하는 작품을 사서 거실에, 서재에, 침실에 두고 감상하는 경험을 하게 된다면 더없이 뿌듯하겠다. 미술작품을 구입해 소장하는 경험은 다른 어떤 재화를 사는 것보다 색다른 경험이 될 것이다.

나의 사명은 더 많은 사람에게 미술과 함께하는 삶, 그 새로운 차원의 삶을 소개해 주는 것이다. 이런 삶의 격을 소수의 미술계 종사자 혹은 소수의 사람만 누리는 것은 뭐랄까, 아깝다는 생각이 든다. 단 1%의 인구만이라도 미술 애호가가 된다면, 그분들의 삶은 물론 주변까지도 여러 긍정적인 효과가 있을 것이라 믿는다. 미술시장에도 기여하고 아티스트와도 상생하는 등 여러 부가가치가 생길 것이다. 그렇지 않다고 해도 단 한 사람이라도 더 내 책을 읽고 나서 자기의 취향을 발견하고 작품 한 점 사는 경험을 한다면 그 자체로도 미술인으로서 큰 보람이 되겠다.

아울러, 미술계 내부가 궁금한 분들이나 큐레이터를 꿈꾸는 분

들을 위해 미술관과 갤러리에서 일한 경험을 생생하게 기록했다. 일하면서 좋았던 점도 썼지만 어려웠던 일도 담았다.

전공자와 비전공자를 아우르는, 미술에 관심 있는 모두에게 부담 없이 술술 읽히면서 도움도 되는 책이 되기를 바라는 욕심을 가져본다. 똑같은 미술 이야기, 늘 같은 인상주의 얘기, 어디서 들어본 듯한 미술 에세이가 아닌, 미술계 이야기와 함께 미술에 대한 새로운 접근을 원하는 분들이 읽어주면 뿌듯하겠다.

2021년 5월에...

지은이 김소은

Contents
차례

PART
01

● ● ⬤ 〈제1장〉

미술
좋아하세요?

01
미술을 좋아하던
평범한 대학생

　　우연히 미술의 세계에 들어오게 되었다. 스물
네 살 까지는 미술과 관련 없는 삶을 살았다. 지방에서 열심히
공부해 서울에 있는 대학에 입학하면서 2년 먼저 상경한 언니
와 함께 서울살이를 시작했다. 부모님도 미술과 상관없는 일을
하셨다. 조금이라도 나의 예술적 뿌리(?)를 찾아보자면 어렸을
때 엄마가 취미로 수채화를 그리셨던 정도.

어릴 적 꿈도 미술과 전혀 관련이 없었고 학창시절 미술은 그
저 '기타 과목' 중 하나일 뿐이었다. 미술 교과서는 수업 때, 중
간·기말고사 때 잠깐 들춰보는 책이었다. 대학에 들어가서도
미술과 상관없는 전공을 선택했다. 뭔지도 모른 채, 마치 옷 한
벌 물려받듯이 아빠의 전공인 사회학을 이어받았다. 내가 훗날
미술계에 종사하리라고는 상상도 해본 적 없다. 솔직히 사회학

공부는 썩 재미있지 않았다. 마르크스가 어쩌고 베버가 어쩌고 포퍼가 어쩌고 지금은 잘 기억도 나지 않는다. 나와 달리 어떤 선·후배 동기들은 사회학 이론을 좋아했다. 지식으로 무장해 교수님과 (무려) 설전을 벌이기도 하고 일상적인 대화를 하다가도 농담에 그 이론을 섞어 말하기도 했다. 이론이나 학자의 이름을 딴 학회를 만들어 열정적으로 지식을 설파했다.

재미없는 전공 대신 나는 동아리에 푹 빠졌다. 학창시절 해오던 바이올린으로 오케스트라 동아리에 들어갔다. 매 학기 초에 열리는 연주회를 위해 이전 학기부터 다 같이 연습을 시작한다. 방학기간은 동아리 활동의 꽃이다. 대학생의 방학은 다른 많은 선택지가 있지만 오케스트라 단원들은 지칠 줄 모르고 전체연습, 파트연습, 개인연습에 몰두한다. 특히 일종의 합숙훈련인 캠프를 정점으로 곧 있을 개학 연주회 연습에 총력을 기울인다. 심지어 미국 펜실베이니아의 작은 대학으로 교환학생을 가서도 교내 오케스트라 활동과 실내악 활동을 이어갔다. 수잔 우다드 (Dr. Susan Woodard)라는 피아노 교수님께서 예술 활동을 좋아하는 조그만 동양인 학생인 나를 꽤 예뻐해 주셨는데 어느 날 "네가 좋아하는 예술 쪽 일을 하렴!(Have career in Art!)"이라고 쿨하게 조언해주셨다. 그게 어디 생각만큼 쉬운가요... 싶기도 했지만 '정말.. 해볼까?' 라는 생각도 들었다. 우다드 교수님의 말 한

마디가 머릿속에서 떠나질 않았다.

한국에 돌아와 졸업 학년을 맞이했다. 이제 진짜 진로를 결정해야 했다. 어려서부터 좋고 싫은 게 분명한 성격이었다. 좋은건 한없이 좋고 싫은 건 병적으로 피하고 꺼렸다. 내가 생각해도 참 중간이 없는 극단적인 성격이다. 처음으로 진지하게 인생의 방향을 고민하고 결정하는 대학시절, 나는 싫어하는 것을 최대한 피하거나 줄이고, 좋아하는 걸 최대한 많이 하는 삶을 살자고 다짐했다. 일단 사회학이라는 학문을 전공했지만 평생하고 싶은 마음은 별로 없었다. 취직이 잘 되는 과도 아니고(문송합니다..) 취직을 해도 어차피 전공과 상관없는 일을 하게 될확률이 높았다. 학점 잘 받고 스펙과 경험 잘 쌓아 대기업이나좋은 회사에 취직하는 것도 하고 싶지 않았다. 부모님과 주변사람들 다 인정하고 추구하고 추천하는 그 길이 도무지 재미있어 보이지가 않았다. 취직할 생각도 없고, 그렇다고 대학원 가서 전공 공부를 더 할 생각도 없는, 말 그대로 방황하는 대학생이었다.

다행히 싫은 것만큼 좋은 것도 분명했다. 예술 관련된 공부를더 해보고 싶고 그쪽 일을 하고 싶었다. 음악과 미술 둘 다 좋아하지만 이제 와서 바이올린을 전공할 수는 없으니 미술사,

미술이론 쪽을 택했다. 하지만 대략 알아보니 예술 쪽은 그들만의 세계다, 폐쇄적이라서 인맥이 중요하다, 심지어 입학하려면 돈을 줘야 한다는 둥 기를 꺾는 소리만 들렸다. 그런 말을 들을수록 이 세계가 궁금해졌다. 편견이지 않을까? 하는 기대도 있었다. 좋아하는 건 해야만 직성이 풀리는 성격에 남들 다 웬만한 경력은 쌓았을 대학교 4학년, 나는 전공과 상관없는 삼성 리움미술관에서 자원봉사를 시작했다. 현대미술강의 명단을 체크하고 책자를 나눠주는 단순한 일이었다. 혜택이라고는 강의 책자를 받는 것과 관내 커피숍에서 음료를 마실 수 있는 것뿐이었는데 미술관에서 일하고 있다는 사실만으로 마음이 벅찼다. 그곳에서 풀타임으로 일을 배우는 인턴 선생님이 어찌나 부럽던지.

미술에 대한 애착이 점점 커지던 중, 학교 중앙도서관 앞 나무에 "아트 인 런던"이라는 프로그램에 참여할 학생을 모집한다는 플래카드가 눈에 들어왔다. 앗 이건! 동아리 선배가 지난번에 다녀온 후 그렇게 좋다고 한 그것이었다. 큐레이팅 회사인 숨 프로젝트와 학교가 공동주관하는 영국 현대미술 단기 연수 프로그램이다. 여름방학 중 2주간 런던의 주요 미술관과 박물관, 상업 갤러리, 경매회사, 미술교육기관 등을 방문하고 미술 현장에서 일하는 분들의 강의를 들을 수 있는 기회였다. 단 14

일의 시간이었지만 현대미술에 대해 폭넓게 접하고 무엇보다 '취미'였던 미술을 '전공'으로 하고 싶다는 열망을 불러일으킨 시간이었다.

"아트 인 런던"에 참여한 후 전공을 바꿔 미술사를 공부할 수 있는 대학원에 가야겠다는 마음이 확고해졌다. 미술계는 인맥이 전부라는 말이 자꾸 맴돌았지만 안 해보고 후회하느니 그래도 한번 도전해 본다는 마음으로 예술계의 문을 두드렸다. 가장 먼저 내가 하고 싶은 공부를 제공하는 학교와 학과의 리스트를 만들었다. 미술사, 예술학, 예술경영, 미술경영, 조형예술 등 범위를 좁혀 지원하려고 하는데 인맥이 없었다. 이쪽 분야를 좀 아는 분에게 물어도 실제로 예술계는 인맥이 중요하다는 말을 반복할 뿐이었다.

이런 말을 들을수록 오기가 생겼다. 인터넷에서 서양미술사 강의 하나를 결제하고 한 달 만에 700쪽에 달하는 곰브리치의 『서양미술사』 책을 교재 삼아 하루도 빠짐없이 미술사 공부를 했다. 또 누구보다 돋보이는 입학원서를 쓰겠다고 마음먹었다. 전공이 생긴 지 얼마 안 돼 홈페이지도 없는 곳의 커리큘럼을 친구의 친구를 통해 겨우 입수해 분석했다. 하나만 내면 되는 수학 계획서를 세 개 제출했고, 하나 쓰는 데 최신 외국논문부

터 미술사, 미술이론 서적까지 참고해서 석사논문 쓰듯 정성을 쏟았다. 면접 심사에서 사회학을 접목해 색다른 연구를 하겠다는 포부를 밝혔다. 한 미대 교수님의 질문에 틀린 답을 해놓고도 간절했기 때문에 오히려 당당했다.

잘했어, 아니야 망쳤어... 그 뒤로 하루에도 몇 번씩 면접 생각이 났다. 잠잘 때나 밥 먹을 때나 결과발표만을 기다렸다. 궁금함에 아무것도 할 수 없었지만, 뭐라도 해야겠다 싶어 사회학과 대학원도 준비했다. 뭐라도 노력하지 않으면 하느님께서 쟤는 게으르다고(?) 불합격시킬 것 같았다. 발표 당일, 중앙도서관 제일 좋아하는 자리에서 노트북을 열고 홈페이지에 들어갔다.

"합격"

눈이 커졌다. '인맥이 있어야 한다, 돈이 있어야 한다.' 이런 말을 제치고 내가 정말 합격한 거야? 자랑스럽고도 통쾌했다. 나는 도서관에 있다는 사실도 잊은 채 바로 남자친구에게 전화를 걸어 소리쳤다. "나 합격했어!"

참고로 그 남자친구는 "아트 인 런던" 프로그램에서 만나 현재는 남편이 된 사람이다. 이렇게 미술과 관련 없는 삶을 살던 내가 뜻하지 않게 미술의 세계에 들어오게 되었다.

02
취미가 전공이 되다

　몇 번이고 버스 노선을 확인했다. 하고 싶던 공부를 시작하는데 첫날부터 늦고 싶지 않았다. 더위가 채 가시지 않은 9월, 넓은 캠퍼스를 편히 걸어 다니면서도 너무 투박해 보이고 싶지 않아 운동화 대신 굽 낮은 갈색 단화를 신었다. 가방은 또 어떤 걸 들어야 '세련된 미대생'처럼 보일지 촌스러운 고민도 해 보았다. 아무리 봐도 마땅한 것이 없어 엄마와 백화점에 가서 기어이 새로 하나를 사고야 고민은 멈추었다. 2000년대 학번이지만 여전히 70, 80년대 '운동권'이라는 인식이 남아있던 사회학과 학생에서 미대생이 된다는 그 자체만으로도 내 삶이 드라마틱하게 느껴졌다. 내가 선택한 대로 살아간다는 느낌이 꽤 괜찮았다.

공부는 비교적 잘 맞았다. 학부 시절 수없이 많은 쪽글, 발제

문, 소논문 과제를 거쳤던 터라 글에 대한 거부감이 없었다. 수업 과제로 나온 작가론, 작품론, 발표문 등을 쓰면서 재미있다고 느껴질 정도였다. 물론 읽어야 할 텍스트와 과제가 많아 벅차긴 했지만 어디까지나 긍정적인 스트레스였다. 첫 학기부터 현대서양미술사를 담당하는 교수님으로부터 과제에서 좋은 평을 받아 지도 학생으로 낙점되기도 했다. 꽤 깐깐하기로 소문이 난 분이셔서 후에 논문을 쓸 때 고생했지만 그만큼 나의 지적 성장에 도움을 주신 분이다.

기쁜 마음으로 새로운 시작을 맞이했지만 취미와 전공은 역시 달랐다. '좋아하는 것'이 '해야 하는 것'이 되자 가장 달라진 건 내 취향이 아닌 작품도 자주 보고, 많이 알고, 심지어 이게 왜 그토록 미술사에서 중요한지 자신을 설득시킬 수 있어야 한다는 부분이었다. 전에는 그저 내가 좋아하는 것, 예쁘고 보기 좋은 것, 아름다운 것, 이해하기 쉬운 것, 편안한 것을 보고 즐기면 되었다. 하지만 이제는 달랐다. 추한 것, 괴상한 것, 징그러운 것, 더러운 것, 무서운 것, 슬픈 것, 난해한 것 등 눈살이 찌푸려지거나 선뜻 받아들여지지 않는 작품을 이해해야 했다. 이해 정도에서 그치지 않고, 무수히 새로 제작되는 미술작품을 보고 미적 가치를 볼 수 있어야 했다. 전공하기 전에는 모르겠으

면 넘어가면 그만이었는데 이제는 그럴 수가 없었다. 더는 취미가 아니기 때문이다. 현대미술 중에서도 미디어 설치 쪽은 기술적 이해까지 필요했기 때문에 뼛속까지 문과인 나에게는 큰 산이자 벽이었다. 알아야 할 작가는 왜 그렇게 많은지. 그 작가들은 또 왜 그렇게 많은 작품을 남겼는지. 어느 시대에 누가 활동하고, 어떤 영향을 받아 무슨 시도를 하고, 그게 또 누구에게 영향을 미쳐서 무슨 화파를 만들고 그건 어떤 의미가 있고. 미술사도 역사의 한 분야인 만큼 전반적인 흐름과 세부 내용을 같이 알지 못하면 도통 이해가 되지 않았다.

부지런히 좇아가야 했다. 동기들은 대부분 실기든 이론이든 미대를 졸업했기 때문에 다들 나보다 미술이 훨씬 익숙하고 자연스러웠다. 같이 수업을 듣는 동기들끼리 전시라도 보러 가면 혹시 나 혼자만 모르는 것이 있을까 봐 미리 조사를 하고 나섰다. 한번은 서너 명이 같이 리움미술관에서 기획한 일본 현대미술 전시를 보기로 했는데 어쩜, 아는 작가가 한 명도 없었다. 이름만 살짝 들어봤을 뿐, 어느 장르의 작업을 하고 어디서 누구와 작업하는지 구체적으로 아는 것이 없었다. 약속 전날 숙제 치르듯 리움미술관 홈페이지에 들어가 참여 작가가 누구인지 확인했다. 구글과 네이버에 이름을 검색해 어떤 작품을 했는지 보고 작가 노트도 읽어보고 평론 글과 기사도 훑었다. 인

터넷으로 한 번 봐서는 잘 이해가 되지 않았지만, 내일 가서 친구들이 무슨 얘길 하면 고개라도 끄덕일 수는 있을 것 같았다. 내 예상대로 친구들은 "이거 작년에 일본 가서 봤는데 어쩌고저쩌고..." 이미 익숙한 듯 편하게 전시를 감상했다. 이렇게 조금씩 미술과 나는 '서로를 알아가는 단계'를 지나 깊이 있는 관계로 발전했다.

학문으로서의 미술뿐 아니라 실무적으로도 접해 보고 싶던 차, 교내 미술관에서 근로장학생으로 인턴실습을 할 수 있었다. 학예사 선생님 한 분, 보조연구원 한 분, 그리고 내가 한 팀이 되어 전시기획과 제반 사항을 준비했다. 출근한 지 두 달째, 석사과정 선배가 일을 그만두어 운 좋게도 보조연구원으로 초고속 승진(?)을 했다. 처음 경험하는 미술관 생태계는 신기함과 생소함의 연속이었다. 전시를 위한 리서치부터 아이디어 회의, 디스플레이, 각종 인쇄물 디자인, 작품 대여, 작가 미팅, 글쓰기, 설치, 강연이나 교육 등 연계 프로그램까지 배울 것이 넘치고 흘렀다. 모든 것이 새로운 나는 동료 보조연구원이자 같은 지도교수님의 제자인 H 언니에게 궁금한 것이 있을 때마다 질문하고 따라 해보고 같이 밥도 먹으며 친해지고 심적으로 많이 기댔다.

10년이 지난 지금까지도 수장고를 처음 방문한 날이 생각난다. 난생처음 들어가 본 미술관 수장고는 놀라웠다. 나의 사수이자 선임 학예사인 O 선생님이 같이 수장고에 가보자며 금고에서 열쇠 꾸러미를 챙겨 지하로 내려갔다. 육중한 외모의 회백색 철문이 버티고 있었다. 열쇠를 찔러 넣고 마치 선박용 키처럼 생긴 은색의 둥근 손잡이를 힘껏 돌리니 철컥 소리가 들렸다. 문이 어찌나 무겁던지 O 선생님이 손잡이를 당기니 문은 가만히 있는데 선생님 몸이 앞으로 밀려 나갔다. 수장고 안은 서늘했다. 일부러 약간 낮은 온도를 유지한다고 한다. 4m에 육박하는 높은 천고가 주는 웅장함은 약간의 위압감도 함께 주었다. 수장고에 들어갈 때는 반드시 2인 1조가 되어 출입명단을 작성해야 하는 규칙도 그런 느낌에 일조했다. 책에서만 보던, 범접할 수 없는 미술작품들이 줄지어 있었다. 회화, 사진, 드로잉 같은 평면 작업들은 '회화랙'이라 불리는 장비에 걸려있었다. 일부는 장에 세워진 채 보관되거나 액자가 없는 종이 작업들은 서랍장 안에 고이 모셔져 있기도 했다. 조각, 설치 등의 입체 작업들은 크기에 따라 장 안이나 '팔레트'라 불리는 받침대에 놓여 있었다. 일부는 미술품 보관용 나무 구조물인 '크레이트' 안에도 보관되었다. 미술의 역사에 큰 발자취를 남긴 작품, 실제로 보고 싶었던 작품, 누군가 기획한 전시에 참

여하게 되면 잠시 외출하는 이 작품들이 여기서 이렇게 편안하게 쉬고 있었구나 싶었다. 늘 미술관이나 갤러리에서 '기획'을 거친 모습이 아닌, 화장 지운 맨얼굴 그대로를 본 느낌이었다. 갑자기 수장고 안이 따듯하게 느껴졌다. 전공이 되어버린 취미가 때로는 벅차기도 했지만, 이 세계에 뛰어들기 잘했다는 생각이 들었다.

03
미술을 좋아하는 이유,
첫 번째

　　나는 왜 미술이 그렇게 좋았을까? 생각해 본 적이 있다. 가족 중에 화가가 있는 것도 아니고(그런데 놀랍게도 나는 훗날 화가 시어머니를 뵙게 되었다!) 딱히 그림 그리기를 좋아하지도 않았는데. 그림을 보고 있으면 스트레스가 풀리니까? 마음이 편안해지니까? 기분이 좋아지니까? 모두 맞다. 하지만 굳이 왜 미술일까. 친구 만나서 수다를 떨어도 스트레스는 풀리고 백화점 가서 쇼핑하면 기분 좋아지고 자연 풍경을 보거나 음악을 들어도 마음은 편안해지는데. 이런 부분도 물론 있었지만 나는 미술이 가진 고유의 매력에 빠져들었다. 내가 미술을 좋아하게 된 이유를 생각해보았다. 감성적으로 끌리기도 했고 이론적으로 파고들고 싶은 부분도 있었다. 우선 감성적인 요인부터 살펴보자.

아마 다들 비슷하겠지만 어려서부터 늘 '해야 하는 것'에 갇혀 있었다. 이건 안 된다, 이렇게 해야 한다, 공부해야 한다, 좋은 대학에 가야 한다, 좋은 직장을 가져야 한다, 돈 벌어야 한다, 참아야 한다, 부지런해야 한다 등 의무는 많지만 그에 비해 하고 싶은 걸 마음껏 할 자유는 너무 적었다. 실컷 놀고 싶은 마음, 질릴 때까지 먹고 싶은 마음, 다 부숴버리고 싶은 마음, 좋아하는 책만 읽고 싶은 마음은 별로 충족된 적이 없었다. 심지어 타인과 사회를 위한 의무를 충실히 하다 보니 정작 내가 뭘 하고 싶고 어떤 감정을 느끼는지 생각할 시간은 적었다. 막상 시간 내서 생각해 보려니 모르겠기도 했다. 그러니 당연히 평소에 내 기분, 감정, 생각을 솔직하게 표현하기가 어려웠다.

이런 나와 달리, 미술작품(혹은 그 작품을 만든 작가)은 자기를 표현하는 데 거리낌 없어 보였다. 자신이 무슨 생각을 하는지, 어떤 감정을 느끼는지, 뭘 좋아하고 싫어하는지, 무슨 말을 하고 싶은지 알고 그걸 자유롭게 표현할 줄 알았다. 물론 따지고 들어가 보면 작가들도 그렇게 완전히 자유롭지는 못할 것이다. 마찬가지로 지켜야 할 의무가 있고 이게 트렌드라고 하면 그걸 따라야 하나 방황하기도 한다. 의뢰인이나 투자자가 원하는 대로 다 해줘야 하나 고민하기도 한다. 그러다 보면 세상과 타협하거나

의도치 않게 솔직하지 못할 때도 있다.

하지만 어차피 인간의 생각, 감정은 한 가지로만 설명되지 않는다. 기쁘면서 불안하고, 슬프면서 웃기고, 우울하면서 희망차고, 좋으면서 싫고, 행복하면서 걱정스럽다. 인간의 복합적이고 다양한 생각과 마음을 담고 있는 미술은 의무를 수행하고 타인의 기대를 맞추느라 꾹꾹 눌러 담았던 내 안의 감정을 순간적으로 회오리쳐 일으켰다.

혹시 이런 작품을 본 적이 있는가? 독일 화가 카스파르 다비드 프리드리히(Caspar David Friedrich, 1774~1840)의 〈안개바다 위의 방랑자〉라는 작품이다. 10년 전 독일에 가서 직접 보고 온, 나의 '인생 작품' 중 하나다. 메신저 프로필 사진으로도 해 두고, 핸드폰 배경화면으로도 설정했을 정도로 좋아한다.

안개인지 바다인지, 눈인지 바람인지 구별이 안 되는 시린 날씨다. 어디가 하늘이고 땅인지도 모르겠다. 정 가운데 서 있는 남자는 점잖은 양복 코트를 입었지만 머리카락이 칼바람에 흐트러졌다. 눈앞에는 바위산 봉우리가 위협적으로 불쑥 솟아나 있다. 주변 환경은 거칠지만 작품의 주인공은 웅크리지 않고 당당하게 서 있다. 한 손은 지팡이를 짚었고 한 손은 주머니에 찔러 넣었다. 뒷모습만 보이지만 남자는 결연한 표정을 짓고

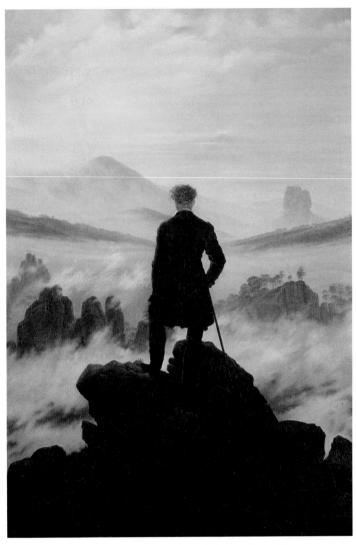

[그림1] 〈안개바다 위의 방랑자〉, 카스파르 다비드 프리드리히(Caspar David Friedrich) 1818년경, 캔버스에 유채

있을 것 같다. 뭔가 대단한 결심을 한 듯하다. 작품에 쓰인 색
감은 제한적이고 차분하다. 회색빛의 안개와 검은 바위, 검은
코트. 무채색 안에서 유일하게 남자의 머리카락만 금빛으로 흩
날린다. 인물이 화면 정 가운데 서 있고 그가 딛고 있는 바위산
은 삼각형 모양이다. 전형적으로 안정감을 주는 구도다. 이런
요소들이 같이 어우러져 어떤 '메시지'로 다가온다. 매섭고 황
량한 대자연, 고독감, 절제된 색은 인생의 숱한 어려움을 비유
하는 것 같다. 안정적인 구도, 남자의 결연한 태도와 금빛 머리
칼은 그걸 극복해 나가는 정신력처럼 보인다. 이 그림을 보면
서 '나도 〈안개바다 위의 방랑자〉처럼 살면서 힘든 일이 있더
라도 주저앉지 말고 극복해 나가야지!' 다짐했다. 이래라저래
라 강요하는 말 한마디 없이, 미술은 자연스럽게 공감을 불러
일으켰다. 찬찬히 들여다보면서 몰랐던 내 생각, 눌러 담았던
감정을 끄집어낼 수 있었다. 음악처럼 재생시간이 정해져 있지
도 않고, 내가 원할 때 원하는 만큼 찬찬히 들여다보면서 감상
할 수 있어서 더 좋았다.

영국의 현대미술 작가 데미안 허스트(Damien Hirst)는 "좋은 미
술은 평소에 느끼지 못했던 감정을 이끌어낸다."라고 말했다.
이 말에 적극적으로 공감한다. 유경희 작가도 비슷한 맥락으

로, 자기감정에 솔직해지는 것만으로도 인
생은 더 풍요로워진다고 말했다.[1] 나는 여

1) 유경희, 『치유의 미술관』, 아트북스, 2015, p. 11

기에 하나 더 추가하고 싶다. 자기가 뭘 하고 싶고 좋아하는지
생각해 볼 기회가 없는 우리에게 미술작품은 자신에 대해 알아
가고 생각해볼 수 있게 해준다. 어떤 작품은 보면 발길을 돌리
고 싶지 않을 정도로 좋고 어떤 작품은 별로 내 취향 아니라는
생각이 든다. 어떤 작품은 분명 예쁘거나 아름답지는 않은데
이상하게 끌린다. 어떤 작품을 보면 마음이 아프다. 어떤 작품
을 보면 마음이 가라앉고 어떤 작품은 너무나 강렬해서 심장이
쿵쾅거린다. 어떤 작품은 절로 감탄을 자아내고 어떤 작품은
에게게? 이게 뭐야? 싶을 때도 있다. 내 안에 잠자고 있던 이런
다양한 생각과 감정을 직관적으로 뽑아내는 마술 같은 미술에
매료되었다.

04
미술을 좋아하는 이유,
두 번째

　　미술을 한마디로 정의하기란 쉽지 않다. 미술이 뭘까? 물으면 사람들은 그림이나 조각 같은 것을 떠올릴 것이다. 현대미술을 접했다면 "요즘은 이런저런 잡다한 물건(미술에서는 이걸 전문용어로 '오브제(object)'라고 한다)이나 IT기술을 적용해서 만든 설치물도 미술이라 하던데."까지 생각할 수도 있다. 미술이 '어떤 것'이라고 말하기는 쉽지만 정작 그걸 설명하거나 정의하라고 하면 말문이 막힌다. 전공자도 마찬가지다. 전공자 또는 미술사학자에게 "미술이 뭐예요?"라고 물어보면 살짝 동공이 흔들리며 당황하는 모습을 볼 수 있을 것이다. 앞에서 얘기한 걸 떠올려 보면 한마디로 말하기는 쉽지 않지만 "머릿속이나 마음속에 있는 것들, 이를테면 생각이나 감정, 철학, 개념, 상념을 이미지나 대상으로 만들어 표현하는 것"을 미

술이라 부르면 적당하지 않을까?

근데 여기서 또 다른 문제가 생긴다. 그냥 시각적으로 표현하는 것이라는 설명으로는 뭔가 아쉽다. 대충 만들어놓고 "이거 미술이야!" 하면 다 되는 것인가? 물론 아니다. 만든 사람이 아무리 미술이라 우겨도 '좋은 작품'이라는 평을 받지는 못할 것이다. 사람들이 아예 '작품'이라고 인정하지 않을지도 모른다.

그럼 '좋은' 미술은 뭘까 다시 고민해봐야겠다. 그에 대한 생각은 시대마다, 나라마다, 사람마다 다를 것이다. 미의 기준이 다른 것처럼.

고대 그리스의 조각품 〈원반 던지는 사람〉(기원전 450년경)을 예로 들어볼까? 교과서에서 한 번쯤 봤을 법한 작품이다. 마치 실제 사람을 사진 찍어놓고 조각한 듯 세밀하고 사실적인 묘사가 돋보인다. 원반을 들고 있는 팔의 힘줄, 옆구리의 갈비뼈, 몸을 지탱하느라 힘이 잔뜩 들어간 종아리 근육, 곱슬곱슬 머리카락까지 완벽 그 자체다. 몸을 90도 이상 돌리고 팔을 쭉 뻗은 것으로 보아 곧 원반이 쉭 소리를 내며 날아갈 것 같다. 보나마나 이 시대에는 사람이든 동물이든 물건이든 실제 대상을 이상적으로 재현하는 것이 중요했고 그걸 '좋은' 작품이라고 생각했던 모양이다.

[그림2] 〈St Benedict and the Poisoned Wine〉, 니콜로 피에트로(Niccolò di Pietro), 1415-1420, 나무 판넬에 템페라

이번에는 중세시대의 미술을 보자. 그리스·로마시대와는 사뭇 다르다. 나는 처음에 중세미술을 봤을 때 "너무 대충 그린 것 아냐? 비율도 잘 안 맞고 좀 못 그린 것 같은데?"라고 생각했다. 이탈리아로 신혼여행을 갔을 때 피렌체에 있는 우피치 미술관에서 본 그림이 생각난다.

옷 주름이 너무 기계적이고 의자에 앉은 사람과 탁자는 기울어져 쏟아질 것 같다. 다른 중세시대 작품들도 손가락 발가락이 지나치게 길거나 사람들 표정이 다 똑같은 등 데생이 잘 안 맞아 보인다. 중세에는 대상을 실제와 똑같이 묘사하고 비례에 맞춰 보기 좋게 표현하는 것이 썩 중요하지 않았기 때문이다. 그때 중요했던 건 '보기 좋은 그림'이 아니라 성경의 이야기와 가르침을 효과적으로 전달하는 것이었다고 한다. 그 시절 화가에게 "당신의 그림은 왜 실제와 똑같지 않나요?"라고 묻는다면 "뭣이 중헌디!"라고 반문할 것이다.

그럼 현대에는 어떨까. 현대 미학을 이해하려면 미술의 역사와 어려운 미술이론을 파고들어야 하겠지만 여기서는 깊이 들어가지 않으려 한다. 그런 무거운 공부가 이 책을 쓴 의도는 아니다. 세계대전, 산업화를 비롯한 정보화, 수많은 발명품과 IT기술의 발달 등 격동의 근현대사를 거치며 미술도 많은 변화를 겪었다

는 정도만 생각하자. 대상을 사진처럼 똑같이 그리는 것, 신 또는 아름다운 걸 재현하는 것보다 다른 요소가 중요해졌다.

"현대미술에서는 독창성, 혁신성, 희소성 같은 요소가 중요해!"라는 말을 들어보았을 것이다. 물론 중요하다. 이 때문에 작가들은 남이 하지 않은 작업을 해야 한다는 압박에 힘들어하고 때로는 무리수를 두기도 한다. 미술 전문가도 서로 의견이 충돌하는데, 그저 한 관람객 입장에서 독창성을 판단하기란 쉽지 않다. 그래서 나는 충분히 있을 법한 이야기, 누군가에게는 의미 있을 이야기를 뻔하지 않은 방식으로 표현하고 보는 사람에게 울림이나 공감을 준다면 좋은 미술이라고 생각한다. 작가의 메시지에 대해 이렇게 저렇게 생각해보면서 눈과 머리와 마음으로 즐길 수 있도록 하는 것. 작품을 매개로 다른 사람과 생각을 공유할 수 있어 미술이 좋다. 꼭 그 전에 누구도 생각지 못한 독특한 방식인가, 혁신적인가, 최초로 시도된 것인가, 이런 문제는 전문가들이 판단할 문제다.

한 가지 또 생각해야 할 것은 '좋은' 미술은 사람마다 다를 수 있다는 점이다. 누군가는 그다지 독창적이고 참신하지는 않더라도 아름다운 꽃 그림 한 점을 최고의 미술작품이라고 할 수도 있다. 반대로, 독창적이기만 하다면 보기에 아름답지 않더

라도 걸작이라고 평가하는 사람도 있다. 미술은 일정 부분 취향의 영역이기 때문에 이러한 개인적인 선호를 부정할 수 없다. 학문적, 이론적으로 접근하는 전문가들은 작가가 얼마나 독창적으로 자기 생각이나 철학을 구현했는지, 그리고 그걸 감상자에게 효과적으로 전달했는지 등의 기준으로 좋은 미술을 판단할 것이다.

앞서 말한 감성적인 이유 외에도 나는 이 부분에 매료되어 미술을 깊이 공부하고 싶었다. 똑같은 메시지라도 미술이 하면 신선하고 유쾌하고 기발했다. 예를 들어 "환경을 보호해야 한다." "성차별, 인종 차별하면 안 된다." 같은 무거운 메시지나 민감한 이슈가 뉴스에서 나오면 관심이 잘 가지 않는다. 딱딱하고 교과서적인 말이라서 흥미 없이 그냥 넘겨버린다. 하지만 이런 이야기가 미술로 구현되는 것을 보면 오히려 새롭고 매력적으로 다가온다. 그 문제에 대해 다르게 보고 생각하게 만든다. 창의적으로 되고 생각이 깨어나는 기분이 든다. 겁 많고 보수적이고 느린 나와 달리 현대미술이 가진 포용적인 태도, 새로운 시도를 권장하고 실험에 열려 있는 태도가 좋다. 물론 이런 열린 특성 때문에 현대미술이 많은 사람에게 난해한 대상, '가까이하기엔 너무 먼 당신'이 되어버렸지만 말이다.

05
이건 나도 그리겠다!

"이게 왜 미술인지 모르겠다, 하나도 안 아름답다, 우리 애도 이거보단 잘 그리겠다." 이런 반응들, 너무 익숙하지 않은가? '이상한' 미술을 보면 나도 그랬다. 비단 오늘날에만 그런 것이 아니라 백 년 전에도 사람들은 '이상한' 미술에 비슷하게 반응했다.

미술을 전공하지 않은 분들을 대상으로 현대미술 강의를 한 적이 있다. 마네, 모네, 르누아르 같은 인상주의 화가 이야기를 한 뒤 작가와 제목을 가린 채 이 작품 사진을 보여주었다. 사람들의 반응이 재미있었다.

"이게 뭘까요?"

"...? 변기요."

조금 전까지 아름다운 그림을 보여주다 뜬금없이 웬 변기 사진

일까 궁금해하는 사람도 있었다. 프랑스 작가 마르셀 뒤샹(Marcel Duchamp)의 〈샘〉이라는 작품이라고 하니 곳곳에서 피식 웃음이 터졌다. 100년이 지났는데도 여전히 뒤샹의 작품은 이상해 보이나 보다.

〈샘〉이 이해받지 못할 작품인 것은 맞다. 다시 한번 작품 사진을 들여다보자. 그냥 공장에서 나온 남성용 소변기에 사인했을 뿐이다. 그런데 사인도 자기 이름 Duchamp이 아니라 R. Mutt라고 써 놓았다. 처음에는 뒤샹의 예명인 줄 알았는데 아니었다. 소변기 제조회사의 이름이었다. 소변기를 작품이라고 한 것도 이상한데 심지어 자기 이름도 아니다. 당황스럽다. 뒤샹은 1917년, 이 작품을 '진짜' 조각품처럼 좌대 위에 근사하게 올려 한 전시에 출품했다. 관객들은 (오늘날 많은 사람처럼) "이게 무슨 미술이야?" "이건 예술이 아니라 사기다."라며 대놓

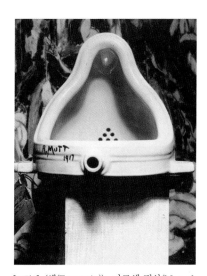

[그림3] 〈샘(Fountain)〉, 마르셀 뒤샹(Marcel Duchamp), 1917, 도기 소변기
※ 원작은 소실되어 없고 현재는 추후 복제된 작품만 존재한다.

고 불쾌한 반응을 보였다고 한다. 미술관 측은 항의에 못 이겨 결국 전시 도중 작품을 내려버렸다.

하지만 〈샘〉은 논란이 증명하듯 미술사의 흐름을 바꿔놓은 중요한 작품이었다. 〈샘〉 이후로 현대미술에서는 작가가 붓을 들고 직접 그리거나 조각을 만드는 '행위'는 덜 중요해졌다. 대상을 사실과 똑같이 그릴 수 있는 '재능'도 마찬가지다. 그보다는 작가의 생각과 철학이 중요해졌다. 뒤샹은 손으로 만든 것이 아니라 '생각'도 미술이 될 수 있다는 걸 보여줬다. 기성품(레디메이드)을 가지고 그 물건의 원래 용도와 쓸모를 없애 버리고 예술이라는, 아예 다른 차원의 의미를 부여한 것이다. 일반 물건도 미술이 될 수 있다니! 충격적인 발상이었다. 기성품은 예술가가 선택해서 특정 의미를 부여하고, "이건 작품이야."라고 하면 물건에서 예술로 신분상승(?)을 할 수 있게 되었다. 이렇게 미술에 대한 전통적인 생각과 방식을 정면으로 들이받은 뒤샹은 현대미술의 아버지라는 별명을 얻었다.

그러면 나도 아무 변기를 하나 사서 사인하면 미술가가 되는 걸까? 내 '작품'은 예술로 인정받을 수 있는 걸까? 변기가 너무 표절이라면 세면대 정도는 어떨까? 실제로 미술을 전공하지 않은 친구, 가족, 고객들로부터 이런 질문을 많이 받는다.

그러니 미술 전공자, 미술계 종사자라면 자신의 답을 미리 준비해두는 것도 괜찮겠다. 결론부터 말하자면, 안타깝지만 그렇게 한다고 내가 예술가로 인정받지는 못한다. 예술가만큼 '똘끼'가 있다고 평가받을 수는 있겠다.

뒤샹 얘기를 계속해보자. 그의 작품은 전쟁 후 어지러운 세상에서 탄생했다. 이 책에서 어려운 미술이론과 미술사를 다룰 생각은 없으니 최대한 간략히 훑어보자. 유럽의 비극인 1차 세계대전 즈음 전쟁에 대해 반발, 저항하는 움직임이 있었다. 광고지나 신문 쪼가리, 쓰레기, 기계부품 등 폐기물을 덕지덕지 붙여 반항적이고 기괴하고 우스꽝스러운 미술작품들이 만들어졌다. 옛날 고상한 귀족 사회에서 향유되던 미술과는 사뭇 달랐다. 이러한 형태의 미술은 전쟁이 끝나고 자연스럽게 사라져갔지만 그에 깃든 정신은 기성세대, 전통, 관습에 저항하는 것으로 확대되었다. 이와 함께 유럽이 전쟁 후유증에 허덕이는 동안 미국이 1등 국가가 되면서 공산품이 쏟아져 나오기 시작했다. 뒤샹은 이러한 공산품들을 이용해 전통적인 미술에 도전하며 역대급 '발상의 전환'을 일으켰다. 내가 똑같이 변기에 사인한다고 해서 예술가가 될 수 없는 이유다. 맥락이 없기 때문이다. 작품은 '맥락'을 봐야 한다. 맥락이라는 키워드를 꼭 기억하면 좋겠다.

굵은 붓으로 점 하나 찍었을 뿐인데 수억 원에 거래되는 이우환의 작품, 초등학교 1학년 그림 같은 장욱진의 작품, 우리 딸이 색연필로 한 낙서와 똑같은데 전 세계 미술관이 앞 다투어 구입한 사이 톰블리(Cy Twombly) 등 이상해 보이는 작품들도 마찬가지다. "이건 나도 하겠다!"라고 코웃음 치며 외면하기 전에 맥락을 궁금해했으면 좋겠다. 뒤샹의 〈샘〉이 단순히 변기 하나 갖다 놓은 것이 아니듯 이우환의 작품도 "뭐야? 점 하나 찍고 미술?"이 아닐 수 있다는 말이다. 좋아하는 사람에게 공을 들이듯, 미술과 친해지고 싶다면 '맥락'을 살펴보는 데에 시간과 노력을 조금 들여 보길 바란다. 조금 수고스럽긴 하지만 미술은 재미, 지적 호기심, 감동 측면에서 그만큼의 보상을 주기도 한다. 사람들이 비웃거나 욕하거나 논란이 있을 게 뻔한데 왜 이렇게 그렸는지 이해하려고 노력했는데도 받아들여지지 않는다면 그때 가서 쿨하게 떠나면 된다. 뭔가 있겠거니 싶어서 찾아봤는데 저 작가는 내 취향이 아니라고. 작가가 관람객을 설득하지 못했을 가능성도 있고, 단순히 나와 안 맞는 것일 수도 있다.

노파심에 한마디 덧붙이고 싶다. 모든 미술과 친해지지 않아도 되고, 그럴 수도 없다. 세상이 '훌륭한 작품'이라고 인정해도 나는 싫을 수 있다. 유명한 작품, 유명한 작가라고 해서 꼭 나

도 인정해야 하고 좋아해야 하는 건 아니다. 가끔 작품을 보고 '좋다, 안 좋다' 말하면 잘 모르면서 평가한다거나 무식하다는 소릴 들을까 봐 솔직하지 못하겠다는 분들이 있다. 실제로 어떤 사람은 핀잔을 주기도 한다. "저는 뒤샹 〈샘〉 좋은지 잘 모르겠어요. 의미는 있을지 몰라도 제 취향은 아니에요."라고 하면 "어머, 뒤샹이 현대미술에서 얼마나 중요한 작가인지 몰라요?" 이렇게 말하는 사람도 있긴 하다. 하지만 머지않아 그 사람보다 질문했던 사람이 훨씬 미술을 좋아하고 빠르게 흡수할 것이라고 믿는다. 미술은 이론, 학문이기도 하지만 동시에 감성, 취향의 영역이기 때문에 정답이 없다. 작품을 보며 느끼는 내 감정이 틀렸다고 생각하거나 부끄러워하지 말자. 그리고 모든 작품에 대해 맥락을 알아보고 공부해야 하는 것도 아니다. 수많은 작품 중 내 눈에 들어온 하나, "어? 저건 뭐지?" "앗 저거 어디서 본 것 같아." 궁금증을 일으킨 하나부터 시작해도 된다.

현대미술이 겉보기에는 불친절하고 이상하고 아름답지 않아 보여도 속으로는 따뜻한 마음이나 깊은 뜻이 있을 수 있다. 위로, 공감, 호기심을 불러일으킨 작품이 그런 특이한 모습을 하게 된 맥락을 한번 살펴본다면 조금씩 미술과 가까워질 수 있을 것이다.

06
미술은 부자들의 전유물이다?

미술을 둘러싼 말 중에 "이건 나도 하겠다!"에 이어 두 번째로 많이 듣는 건 "미술은 부자들의 취미잖아요." "미술은 부자들의 탈세수단이잖아요." 등의 푸념이다. 따지고 들자면 반박할 수 있지만, 전적으로 오해라고만 할 수도 없다. 미술계를 알기 전 나도 같은 생각을 하고 있었다.

나는 평범한 집안에서 자랐다. 가난해서 고생한 드라마틱한 이야기도 없고 금수저 물고 태어나지도 않았다. 그냥 대한민국의 평균적인 가정 출신이다. 나에게 미술은 전시 보러 다니는 것 좋아하고 보고 있으면 마음 편해지는 취미였다. 그러나 언감생심 내가 사거나 소유할 수는 없는 비싼 것, 부자들만 살 수 있는 것. 가족과 친구들이 했던 말을 떠올려보면 그들도 비슷한 생각이었던 듯하다. 내가 인턴으로 일하던 미술관에 놀러 와

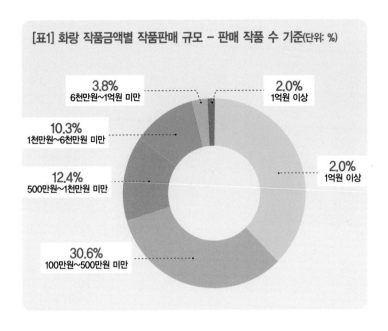

[표1] 화랑 작품금액별 작품판매 규모 - 판매 작품 수 기준(단위: %)

3.8%
6천만원~1억원 미만

2.0%
1억원 이상

10.3%
1천만원~6천만원 미만

2.0%
1억원 이상

12.4%
500만원~1천만원 미만

30.6%
100만원~500만원 미만

전시를 보고 있으면 친구들은 도대체 이런 건 얼마나 하느냐고 물었다. 부모님은 어서 네가 부자가 되어서 엄마·아빠 이런 그림 한 점 사달라고도 하셨다.

현장에서 느낀 바로는 조금 '비싸다' 싶은 작품은 수천만 원에서 수억 원, 듣자마자 헉! 하는 건 수십억 원에 거래된다. 수백억 정도 되면 이제 뉴스에 나온다. 아니, 저 큰돈을 왜 저기다 써, 하는 생각도 들겠지만 실제로 이렇게 많은 돈이 미술로 향하고 있다. 어쨌든 미술이 부자들의 시선을 끄는 '요물'인 것은 맞다. 그러다 보니 "미술=비싼 것"이라는 공식 같은 오해가 생

기는 것도 이상하지 않다. 심지어 몇몇 사람은 이 오해를 즐기고 활용하기도 하는 것 같다. 이 어렵고 난해한 것을 즐기고 좋아할 수 있는 '그들만의 리그'를 형성하는데, 그 모습이 다른 사람들을 불편하게 할 때도 있다.

미술에 대한 이미지가 이렇게 형성된 것은 언론의 영향도 적지 않다고 생각한다. 언론은 극적인 스토리를 좋아하고 논란도 좋아하기 때문에 미술은 그들의 먹이가 되기 딱 좋다. 어느 누가 얼마짜리 작품을 샀다, 탈세자 집에서 수십억 원 가치의 미술품이 나왔다, 재벌가 사모님이 미술관을 만들었다... 사실 이런 뉴스에 미술은 울고 있다. 이건 가십을 좋아하는 사람들이 만들어낸 모습이지, 내 본 모습을 봐달라고. 미술시장의 진짜 모습은 우리가 생각하는 것과 조금 다르다. 책을 쓰기 위해 자료를 조금 찾아봤다.[2]

2) (재)예술경영지원센터, 「2020 미술시장실태조사」 (2019년도 기준), 2020, p. 94, 121

[표2]에서 보이는 것처럼, 2019년 국내 화랑(갤러리)에서 판매된 작품의 84%가 1천만 원 미만 가격대이다. 경매시장도 마찬가지다. 경매에서 낙찰되는 대부분의 작품 중 무려 91.4%가 1천만 원 미만인 작품이다. 수천, 수억 원의 작품은 거래 비중이 극히 작다. 몇백억 대는 통계에 잡히지도 않는다. 그러니 뉴스에 나오는 것이 아닐까? 그 정도 금액에 거래되는 작가는 한정

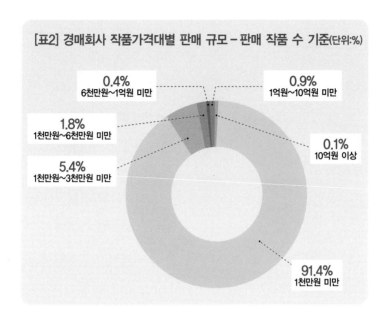

[표2] 경매회사 작품가격대별 판매 규모 – 판매 작품 수 기준(단위:%)

0.4%
6천만원~1억원 미만

0.9%
1억원~10억원 미만

1.8%
1천만원~6천만원 미만

0.1%
10억원 이상

5.4%
1천만원~3천만원 미만

91.4%
1천만원 미만

적이고, 실제로 내가 현장에서 일할 때 만난 '부자' 클라이언트도 수억 원의 비싼 작품을 척척 사지는 않았다. 놀랍게도, 대다수의 미술품 구매자들은 우리와 같은 평범한 사람들이었다. 게다가 예전에는 폐쇄적이었던 미술시장이 이제는 인터넷과 SNS의 발달로 많이 달라졌다. 물론 여전히 신비주의인 곳도 있지만 가격도, 정보도 전보다 오픈되어 있고 갤러리나 작가와 직접 소통하기도 쉬워졌다. 그만큼 미술계의 문턱이 낮아졌다.

적금으로 모은 2~300만 원으로 신혼집에 걸어둘 작품을 고르

는 신혼부부, 아이에게 풍부한 상상력을 불러일으킬 수 있는 작품을 보는 엄마·아빠, 첫 독립 기념으로 거실에 둘 만한 그림을 보는 사회초년생, 사무실을 이전하면서 임직원들에게 편안한 휴식공간을 마련해주고 싶은 사장님 등 우리와 비슷한 일상을 살아가는 분들이 미술시장의 소비자다. 여자들이라면 한 번쯤 돈 모아서 명품가방 사 본 적이 있지 않을까? 미술작품을 구입하는 많은 사람이 똑같이 적금 들고 돈 모아서 그림을 산다.

나도 물론 그렇게 했다. 나름 이 업계에서 일하고 있는데 작품 구매 경험이 없으면 안 될 것 같아서 작품 하나 사야지, 벼르고 있었다. 인턴 딱지를 떼고부터 언젠가 작품을 사기 위해 매달 급여의 일정 퍼센트를 떼어 적금을 붓고 있었다. 샤넬 백 하나 정도의 금액이 모였을 때 이젠 괜찮은 거 하나 잡아야지! 마음먹었다. 그동안 여러 작품을 직접 보고 접하면서 사실 가진 돈에 비해 눈이 까다로워진 것이 단점이어서 쉽게 고르지 못하고 있었다. 이걸 보면 이게 갖고 싶고, 저걸 보면 저게 좋아 보였다. 큐레이터인 나조차도 다른 사람의 말에 휘둘리기도 했다. "저 이 작가 너무 좋아요!" 했는데 동료 큐레이터가 "오 정말요? 저는 이거요! 이게 더 제 스타일이에요." 하면 괜히 내 보는 눈이 별로인가 확신이 서지 않았다.

그러던 어느 날, 이미지로만 봤던 한 작가의 작품을 실물로 보게 되었다. 그동안 컴퓨터상으로만 접했을 때는 그렇게까지 와닿지는 않았는데 실제로 보니 느낌이 달랐다. 전체적으로는 진중하고 무게감이 느껴지는 분위기였지만 디테일한 부분에서 화려하고 우아했다. 이런 작품을 소장한다면 어떨까 상상해봤다. 하지만 작품이 너무 커서 도저히 집에 걸어둘 수 없었다. '이거 말고 적당한 사이즈의 다른 작업들 중 안 팔린 게 있나 찾아봐야겠다!' 즉시 작가님의 페이지로 들어갔다. 여러 번 이미지로 봤던 작품들이 다시 보였다. 이걸 실제로 보면 얼마나 감동적일까? 가슴이 콩당거렸다. 우연이었을까? 메인 작업 시리즈에 포함된 작품 대부분이 판매되었는데 딱 하나가 남아있었다. 색감도 사이즈도 분위기도 마음에 들었다.

작가님에게 연락해 그 작품을 보여 달라고 부탁했다. 이 시리즈를 사고 싶어 하는 사람이 있다고. 바로 약속을 잡고 며칠 뒤 작업실에 방문했다. 작가님이 손수 작품 포장을 뜯어 보여주셨다. 기품 있는 느낌 그대로였다. 기법은 전통적인 동양화 기법인데 패턴이 현대적이고 세련되었다. 익숙한 대상 두 가지를 생각지 못한 방식으로 혼합해 놓은 재치도 느껴졌다. 한편으로는 작가가 이 조합을 찾기 위해 얼마나 이것저것 시도하고 노력했을지 상상도 해 보았다. 그동안은 98% 정도는 괜찮은데 2% 정도 망

설여지는 부분이 있었다면, 이 작품은 순도 100%의 '갖고 싶은 마음' 그 자체였다. 가격도 내가 모은 금액 안으로 들어왔다. 확신이 들었다.

사실 이 작품에 관심 있어 한 사람이 바로 저였다고 말했다. 처음부터 솔직하게 말씀드리지 않아 혹시 기분 나빠하시면 어떡하지? 조마조마했는데 의외로 작가님은 하하하 웃으며 그랬냐고 하셨다. 마음에 든다니 다행이라고, 작가 입장에서도 자식 같은 내 작품이 어디 누구한테 가 있는지 알면 더 좋다면서. 말씀만이라도 감사했고 이렇게 성격까지 좋은 분의 작업을 소장해서 더 좋다는 생각도 들었다.

그토록 오래 고민했지만 결정의 순간은 빨랐다. 작품을 사고 다시 적금 통장은 텅 비었지만 일할 맛이 났다. 옷, 가방, 구두 살 돈으로 마음에 드는 작품 하나 더 사야지.

07
삶의 격이 달라지는 미술

미술로 인한 삶의 변화는 즉각적으로 보인다. 자신의 미적 취향을 알고 그에 맞는 좋은 작품을 두었을 때 느껴지는 그 공간의 변화, 마음가짐의 변화. 자신의 공간 자체가 예술이 되는 걸 보는 그 순간의 감동, 작품과 내가 이어지게 된 스토리. 이러한 것들은 두고두고 삶에 좋은 기억과 흔적을 남긴다.

그렇게 태어나 처음으로 작품을 사게 된 날, 운송하시는 분께서 작품을 옮겨주신다는 걸 굳이 마다하고 내가 직접 집으로 가져왔다. 혹시라도 내가 옮기다가 흠집이라도 나면 어떡하지, 순간 고민도 했지만 '그 아이'와 한시도 떨어져 있고 싶지 않았다. 어차피 집이 가까우니 그냥 직접 옮기겠다고 했다. 그게 그렇게 좋으냐며, 직접 들고 가려면 포장이라도 꼼꼼히 해주겠다며 호의를 베풀어주셨다. 가로 60cm, 세로 100cm 정도 되는 크기에

2cm 두께의 옅은 미송나무 프레임이 둘러있고 앞면은 유리로 처리되어 있어 꽤 무거웠다. 이 무거운 아이를 혼자서 낑낑 들고 차에 실었다. 신생아를 태우고 가듯 조심조심 운전했다. 턱이라도 나오면 거의 차를 세우다시피 해서 겨우 넘었다. 그날따라 다들 일찍 들어왔는지, 주차공간을 찾기 어려웠다. 어서 집에 가서 작품을 다시 감상하고 싶었다. 차를 세우고 혼자 낑낑대면서 무언가 옮기는 나를 보고 한 아주머니가 결혼사진이냐면서 웃으며 지나가셨다. '결혼사진보다 더 귀한 건데..!'

집에 와서 조심스레 포장재를 벗겨냈다. 진중하면서 무겁지 않고 화려하면서 절제된 분위기가 딱 내가 원하는 '갬성'이었다. 한순간에 집안 분위기가 달라졌다. 내 취향에 딱 맞으면서 지적, 미적, 기술적 가치를 인정받는 한 아티스트의 작업물이 나에게 오다니, 가슴이 뛰었다. 이렇게도 놓아보고 저렇게도 놓아봤다. 혼자서 위치를 정하고 남편이 오면 걸어달라고 하려 했는데 어디에 놓아도 다 괜찮아서 더 고민이었다. 돌고 돌아 처음 생각한 곳에 작품을 내려놓고 모나리자 미소를 지으며 속으로 말했다. 우리 이제부터 같이 사는 거야!

몇 년이 지나도 기억나는 한 클라이언트가 있다. 서울 모처에서 유치원, 초등학생 아이들을 기르는 엄마였다. 미술에는 별

로 관심이 없었는데 한 교육 강의에서 아이들의 창의력 발달에 도움이 된다는 말을 듣고 어린이 미술책을 같이 보기 시작했다고 한다. 책만 보기 아쉬워서 미술관에도 가보고 아트숍에서 미켈란젤로, 마네, 반 고흐, 마티스 등 거장의 명화 프린트와 엽서도 사서 집에 걸어봤다. 카페에 가면 "여기 저번에 책에서 본 반 고흐 카페 그림이랑 비슷하네?" 하면서 일상생활과 연결도 지어봤다고 한다. 미술이 조금 익숙해지니 어느 순간 취향이라는 게 생기고, 궁금해지고, 누구나 아는 반 고흐의 해바라기가 아닌 현대적인 작품에도 관심이 가더라는 것이다(실제로 여러 클라이언트의 집에 방문해 보면서 생각보다 많은 분들이 이 해바라기를 집에 걸어두신 것을 볼 수 있었다). 그래서 내가 일한 갤러리에까지 오게 되었다. 그 갤러리는 적은 금액으로 국내 아티스트의 원작을 대여할 수 있는 제도가 있었다. 그 엄마 고객님은 집에 명화 프린트를 벽에 붙이는 정도만 해봤지 실제 작품을 접하는 건 처음이라면서 어떤 스타일이 집에 어울릴지 모르겠다고 하셨다.

우리는 가장 편한 것부터 해보자고 했다. 꽃, 풍경 등 익숙하고 편안한 대상이 들어간 작품부터 시작해 시간을 두고 조금씩 변화를 주었다. 개성이 강하고 색도 다채로운 만화 같은 팝아트 작품도 시도해보고 먹이 사용된 차분한 동양화와 풍경을 아주 사실적으로 묘사한 작품에도 도전해 보았다. 유화뿐 아니라 도

자기를 구워 만든 독특한 작업도 걸어보았다. 클라이언트가 추상화는 별로 와닿지 않는다고 말씀하셔서 구상 작업을 위주로 감상해 보시도록 했는데 어느 날은 먼저 추상을 시도해 보겠다고 하셨다. 한 미술관 전시에서 추상화 하나를 봤는데 아이들이 이 작품은 마치 바다가 출렁이는 모습을 여러 장 사진 찍어서 겹쳐놓은 것처럼 보인다며 상상력에 도움이 될 것 같다는 생각이 들었다고 하셨다. 추상은 어렵다는 선입견이 있었는데 그런 편견을 깰 수 있어서 어른에게도 좋겠다고. 시베리아 한복판의 매섭고 차가운 바람 같은 느낌이 나는 작품도 보고 직선과 곡선, 기하학 도형으로만 이루어진 수학적인 느낌의 작품 등 여러 점의 추상작품을 감상해 보셨다. 이분은 명화 프린트부터 시작해 결국 처음에는 전혀 관심 없다고 했던 추상화까지 미적 취향이 확장되었다. 진짜 미술 애호가가 된 거다. "1로 시작하라."라는 말이 있다. 흔하디흔한 반 고흐의 해바라기, 모네의 수련도 좋은 출발점이 될 수 있다.

많은 컬렉터가 미술은 자신을 발견해가는 여정이라고 표현한다. 내가 좋아하는 것을 찾고, 취향이 변하는 것도 느껴본다. 다른 사람에게 좋아하는 걸 설명해 보기도 하면서 마치 사랑에 빠지는 감정이라고도 한다. 어떤 분들은 미술관 등에서 운영하

는 강좌나 모임에 나가 비슷한 취미를 가진 다른 사람들과 이야기를 나누면서 자신의 취향을 더 정교하게 발달시켜 간다.

'취향'이 있다는 건 삶을 그만큼 풍부하게 즐기며 산다는 것이다. 사람들은 보통 음식, 책, 옷 등에 대해서는 좋고 싫은 자기 취향이 있다. 반면 미적 취향, 미술 취향에 대해서는 별로 생각해본 적이 없을 것이다. 의식주의 영역도 아니고 먹고사니즘에 집중하다 보면 굳이 미적 취향을 가져야 한다고 생각할 이유가 없었을 테니. 하지만 조금이라도 미술에 관심이 있는 분에게, 미술과 조금이라도 친해지고 싶은 분에게 나는 미술이 채워주는 지적, 감성적 갈망은 다른 어떤 것과 비교할 수 없다고 자신 있게 이야기하고 싶다. 실제로 컬렉터들은 미술작품을 한 번도 안 산 사람은 있어도 한 점만 산 사람은 없을 거라고 말한다(다시 한 번 강조하지만 여기서 말하는 작품은 수천만 원 이상의 고가뿐 아니라 많게는 몇백, 적게는 몇십만 원 정도의, 적금 모아 살 정도의 작품이다!).

그만큼 매력적인 미술의 세계를 보여주는 것이 이 책의 목표다. 명화 복제품부터 시작해 원작을 구매한 클라이언트처럼 아직 자주 접해보지 않아서 그렇지, 보다 보면 나에게도 미적 취향이라는 것이 있다는 걸 알게 된다. 고기를 좋아하는 사람, 채소를 좋아하는 사람, 소설을 좋아하는 사람, 자기계발서를 좋아하는 사람, 밝고 화려한 옷을 좋아하는 사람, 무채색 옷을 좋아하는

사람이 있듯이. '미적 취향'을 통해 얻어지는 풍부한 삶, 격이 다른 삶을 함께 시작할 수 있길 바라는 마음이다. 동시에, 내가 경험한 현장 이야기도 나누며 이 세계에 대한 궁금증을 풀어주는 계기가 되길 바란다.

내가 처음으로 구입했던 그 작품은 지금 엄마 집 부엌 쪽에 걸려있다. 빌려드린 건데... 다시 받아와야 하는데... 엄마가 도무지 주실 생각을 하지 않으신다. 완전히 딴 집이 됐다면서.

〈제2장〉

큐레이터가
꿈입니다

01
이상과 현실

또각또각 또가닥. 대리석 바닥 위로 스틸레토 힐이 부딪히는 소리가 난다. 윤이 흐르는 반듯한 단발머리에 바비인형 몸매가 드러나는 검은 원피스를 입은 그녀의 모습. 지그시 작품을 바라보며 잠시 상념에 잠긴다. 그러다 무슨 일인가 번뜩 생각난 듯 발걸음을 서둘러 전시장 안쪽에 있는 사무실로 들어간다. 커다란 책상 위에 흩어진 서류뭉치를 뒤지더니 종이 몇 장을 들고 나온다. 손님이 기다리고 있었다. 그녀는 활짝 웃으며 "김 선생님~" 하며 나이 지긋한 손님께 악수를 청한다.

TV에는 질투도 안 날 만큼 비현실적인 미모의 여배우가 드라마에 나오고 있었다. 그녀의 직업은 큐레이터라고 한다. 흘러

내리는 머리칼을 질끈 묶고 피곤한 몸을 소파에 누인 채 드라마를 보는 내 모습을 내려다본다. 나도 큐레이턴데.

어떤 직업이든 그렇지 않겠냐마는, 큐레이터는 보이는 겉모습과 실제 모습이 참 다른 직업인 것 같다. 큐레이터라 하면 고상하고 우아하고 배우 장미희 씨 같은 말투를 쓰는 이미지를 떠올린다. 나도 그랬다. 애초에 큐레이터가 되고 싶었던 이유도 미술이 좋아서도 있지만 솔직히 뭔가 '있어 보여서' 였다. 소위 '있어빌리티' 가 좋아 보였다. 스물다섯의 나는 순진하게도, 드라마의 그녀들처럼 큐레이터가 되면 좋은 옷 입고 쾌적한 환경에서 평생 좋아하는 미술작품을 보며 살 수 있을 거라고 생각했다.

자, 다시 위에서 묘사한 드라마의 장면을 보자. 우선 갤러리 바닥이 대리석인 것이 조금 비현실적으로 보인다. 백번 양보해 별다른 설치기법이 필요하지 않은 평면 회화나 조각품만 전시할 경우 대리석 바닥을 쓸 수도 있겠다. 하지만 조금이라도 큰 작품이거나 특수 액자를 써서 무겁다면? 바닥 긁힐까 봐 어떻게 설치를 할까. 게다가 요즘은 전통적인 형태의 미술작품만 전시해서는 갤러리, 미술관으로서 경쟁력이 없다. 끊임없이 새로운 형태, 새로운 시도가 쏟아지는 미술시장에 맞추어 다양한 작업

을 보여줄 수 있어야 한다. 전기 끌어다 쓰고 바닥에 PVC전선 몰딩도 붙였다 떼는 등 여러 가지 작업을 할 수 있도록 전시장 바닥은 편하고 튼튼해야 한다.

이번에는 검은 원피스를 입은 그녀를 보자. 내 생각에 그녀는 직원이 아니라 갤러리 관장님이 아닐까 싶다. 내가 아는 대부분의 직장인은 힐을 어지간히 사랑하지 않는 한 높은 구두를 신고 출근하지는 않았다. 단화나 운동화 같은 편한 신발을 신고, 잘 보여야 할 미팅이 있을 때를 대비해 사무실에 구두를 놓고 다녔다. 딱 붙는 옷도 아무래도 일할 때는 불편하다. 갤러리나 미술관 분위기에 따라 다르겠지만 내 경우는 캐주얼이나 세미 오피스룩으로 다녔고 관장님이 프리스타일(?)이었던 곳의 경우 심지어 편한 트레이닝복을 입고 출근한 적도 있었다. 딱 한 번, 드라마 속 큐레이터가 트레이닝복을 입은 경우를 봤다. tvN의 〈그녀의 사생활〉에서 배우 박민영 님이 극 중 큐레이터로 회색 트레이닝복을 입었는데, 그동안 큐레이터의 모습이 비현실적이라는 대중의 지적을 이제는 많이 받아들인 것으로 보였다.

이 드라마 속 인물이 관장이라고 생각한 가장 큰 이유는 손님을 맞이하는 태도였다. 보통 큐레이터는 작가와 미팅이 있을 때 조금은 낮은 자세로 임한다. 일부러 낮춘다기보다는 전시에

모시고 싶은 작가와 그 작업을 존중하는 마음이 그렇게 드러나는 것 같다. 특히 그 작가의 대표작, 메인 시리즈를 우리 전시에 가져오고 싶다면 더더욱 그런 태도가 나오게 된다. 갓 대학을 졸업한 젊은, 신진 작가의 경우 작가가 먼저 자세를 낮추기도 하는데 그때도 마찬가지다. 큐레이터는 자기가 충분히 의미 있다고 생각한 작가를 모셔오고 싶어 하기 때문에 아티스트 앞에서 콧대를 세우는 경우는 거의 없다. 공급(좋은 작가의 좋은 작품)은 한정적이고 수요(전시하고자 하는 기관과 관람객)는 많은 걸 어쩌겠는가. 드라마 속 그녀처럼 작가를 기다리게 하는 사람은 유명한 큐레이터 아니면 영향력 있는 미술 기관의 관장 정도일 것으로 추측해 본다.

드라마 비판은 이 정도로 하고, 이제 실제 큐레이터의 일과를 보여주고 싶다. 현실에서는 고상함, 우아함과 거리가 멀다. 마구잡이로 전쟁을 치르는 게임 속 캐릭터와 더 가깝다. 리서치부터 작품 선정, 작가 미팅, 기관이나 기술자와의 접촉, 작품 대여, 여러 번의 배치 시뮬레이션과 실제 설치, 전시서문, 작가 소개 글, 보도자료 쓰기, 디자이너, 가벽업체, 인쇄업체, 운송·설치 업체와의 협업, 가끔 저작권협회 등 외부기관과의 마찰까지. 지난 전시를 마무리하기 위해 작업복을 입거나 앞치마를 두르

고 머리를 꽉 묶고는 얼룩진 벽을 닦는 일도 한다. 거뭇거뭇한 검댕이 희미해지는 걸 보며 묘한 희열을 느낀다. 이러려고 대학원 공부했나, 자괴감이 들다가 퇴근시간을 1분이라도 앞당겨 보려 어서 다음 단계로 넘어간다. 퍼티로 메꾸고 페인트칠로 땜빵을 한다. 다 마르면 사포로 살살살 문지르며 매끄럽게 마무리한다. 가끔 작은 규모의 갤러리나 미술관만 그런 것이 아니냐고 오해하는데, 누구나 아는 유명 미술관에서 학예사 선생님과 이 일을 같이했다. 그 후 국내 5성급 호텔 미술관에서 큐레이터로 일할 때도 물론 했다. 호텔 직원들이 나를 외주 작업자로 봤다는 웃지 못할 일화도 있었다.

하나의 전시를 올리기 위해서는 큰 그림부터 작은 부분까지 수많은 과정과 이해 관계자가 얽혀있다. 예산은 한정적이고 관장님은 최고의 결과를 원한다. 비용과 퀄리티 사이에서의 스트레스도 많다. 비용도 그렇지만 무엇보다 중요한 건 날짜다. 작품이든 인쇄물이든 날짜를 맞추지 못하면 다음 일정에 차질이 생긴다. 여러 협업자와 핑퐁이 끊이지 않는다. 이 일을 하면서 내가 원하는 걸 다 얻을 수 없다는, 하나를 얻으면 하나를 내놓아야 한다는 진리를 깨우쳤다. 예를 들어 작가가 반드시 본인의 작품이 설치되길 원하는 위치가 있다면 그 위치로 옮겨 드리되 추가 작품을 받는 경우가 있었다. 이렇게 해서 원래 처음에 안

된다고 했던 작품을 전시에 포함한 적이 있었고, 나 역시 하나를 얻으며 하나를 양보해야 할 일도 있었다. 무언가를 주면 다른 걸 받는 '기브 앤드 테이크' 협상 전략은 종종 유용하다.

일은 내가 원하는 대로 술술 풀리지 않는 것이 정상이라는 생각으로 해야 함을 배웠다. 상사의 수많은 업무지시와 번복은 그들의 존재 이유인 것 같았다. 업무 홍수 속에서 일을 처리해 나가는 과정이 마치 전투화 신은 고양이 같다. 비단 미술전시뿐 아니라 모든 기획 업무가 마찬가지인 만큼 이 말에 공감하는 분들이 많을 것이다. 언젠가 인터넷에서 공감되는 말을 봤다. 어렸을 때는 커피 한 잔과 함께 출근하는 커리어 우먼이 그렇게 멋져 보였는데, 실제 직장인이 되고 보니 이거라도 없으면 죽을 것 같아서 마시는 거였다는.

이 과정에서 스틸레토 힐과 우아한 원피스가 낄 자리는 없다. 단 하루, 나도 드라마의 그녀처럼 큐레이터다운 큐레이터로 분장할 때가 있다. 전시 오프닝이 바로 그때다. 전시 오픈 전날까지 초췌함과 다크서클이 절정을 찍지만 그래도 오프닝 당일엔 최대한 두꺼운 메이크업으로 감춰야 한다. VIP 손님들과 작가님들, 관객들, 그리고 내 가족이나 지인에게 큐레이터로 최대한 있어 보여야 하는 날이니까 말이다. 오프닝 날에는 교장님 훈화 말씀 같은 관장님 말씀을 먼저 듣는다. 그 후 큐레이터가 전시

콘셉트와 출품작에 대해 설명하고 전시 투어를 한다. 투어를 마치면 손님 일부는 전시를 더 보고 일부는 간단한 케이터링 음식과 함께 담소를 나눈다. 아마도 그 전날까지의 초췌함을 감추고 최대한 아름답게 꾸민 오프닝 날 큐레이터의 모습을 보고 드라마 속 그녀들처럼 고상한 직업이라 오해하는 건 아닐까 생각해 본다. 다시 강조하지만, 이 모습은 단 하루다.

02
어시스턴트의 삶

　　꿈이 없던 대학시절과 달리 그렇게 좋아하던 미술사를 공부하면서 큐레이터라는 꿈이 생겼다. 인정하건대 화려한 겉모습에 혹하기도 했고 미술과 함께하는 삶을 살고 싶은데 그때는 큐레이터 외에 다른 방법을 몰랐다. 그래서 기를 쓰고 미술관 경력을 쌓기 위해 인턴 자리를 구했다. 교육 쪽으로는 조금 더 정원이 있었지만 무조건 학예, 전시기획 쪽으로만 찾았다. 나는 큐레이터가 돼서 멋진 전시를 기획할 거니까 이일을 배워야만 했다. 돌이켜보면 어릴 때는 한 우물을 파는 것보다 다양한 경험이 더 중요했었는데 그 당시 나의 좁은 시야가 아쉽다. 큐레이터가 되고 싶다는 마음이 너무 강한 나머지 눈과 귀가 닫혀 있었던 것이 아니었을까.

대학원 재학 중에 학교 미술관에서 1년 정도 학예보조를 한 것

이 첫 번째 경력다운 경력이었다. 발음도 정확히 모르는 외국 작가의 이름을 듣고 구글에서 찾아 모든 자료를 읽어야 했다. 도서관에서 1950년대에 나온 한자와 한글이 짬뽕된 모든 미술 잡지를 훑으며 눈이 빙글빙글 돌기도 했다. 학예사 선생님이 전시 작가와 작품을 선정하면 연락처와 작품의 소재를 알아내야 했다. 개인 소장자에게 있다면 그 사람의 연락처를 조사하고 연락을 돌렸다. 만약 학예사님이 선정한 작품에 다른 전시 일정이 있다면 대체 작품을 조사했다. 미팅을 따라다니고 회의 내용을 정리했다. 운송 · 설치 업체, 가벽이나 인쇄물 디자인 업체 등의 비교 견적을 내서 일정과 예산을 조율했다. 중간에 일부분이라도 변동이 생기면 모든 파일과 일정표를 수정하고 또 수정했다. 정신을 바짝 차리지 않으면 수능시험 OMR 답안지 밀리듯 내 인생이 밀려버릴 것 같았다. 가장 중요한 작품 픽업과 설치를 할 때는 제법 큐레이터가 된 느낌도 받았다. 물론 때때로 "내 작품 픽업하는데 큐레이터가 안 오고 어시스턴트를 보냈다."라며 역정을 내시는 작가님도 있었지만. 운송업체 직원들과 3t, 5t 트럭을 타고 하루에 대여섯 군데 고가의 미술품을 픽업해 미술관에 내려놓고 조심스레 포장을 뜯어 상태를 확인한다. 이렇게 집에 들어가면 다리가 후들거려 신발을 벗을 때 벽을 짚어야 했다. 몸 바쳐 작품을 위해 일하고 때로는 무시

의 대상이 되기도 하는 인턴이었지만 유명 작가의 작업실, 컬렉터의 집, 대형 미술관의 수장고 등을 방문하는 '자격'을 가진 스스로가 꽤 괜찮아 보였다. 전시 오프닝 전날 밤샘 디스플레이 작업을 하고도 세 시간 자고 일어나 다시 출근하는 나는 실제로도 꽤 괜찮은 인턴 로봇이었다.

두 번째 경력은 석사학위를 받은 후에 가졌다. 큐레이터가 되기 위한 또 다른 시련은 석사라는 타이틀이 학교 밖에서는 큰 의미가 없다는 것이었다. 일단 석사가 너무 많았다. '학력 인플레'라 하던가? 인턴에 지원하는 대부분이 석사학위를 가지고 있었기 때문에 특출한 것이 아니었다. 석사는 기본이었다. 나는 졸업하기 위해, 논문 통과를 위해 출산의 고통을 겪었는데 '기본'을 했을 뿐이었다. 물론 출신학교 영향이 전혀 없었던 것은 아니었지만 현장에서는 석사 여부보다 실제로 업무에 바로 투입될 수 있는지가 중요했다. 지원하는 기관에 대해서 얼마나 조사를 했는지, 지원자의 관심사가 기관이랑 연관성이 있는지, 어떤 경력이 있는지, 단독 기획을 해 본 적 있는지, 전시 관련된 글을 쓸 수 있는지, 평을 할 수 있는지, 소프트웨어 툴은 사용할 줄 아는지, 고객과 직접 대면할 수 있는지 등을 봤다.

남들 다 대학시절에 꼬리표 떼는 인턴을 나는 석사를 마치고 시

작해야 했다. 논문심사가 통과하고 졸업이 확정되자마자 인턴 실무경력을 쌓기 위해 고군분투했다. 미술계에 '빽'이 없었기 때문에 매일같이 채용공고 사이트를 들여다보고 괜찮은 데가 있으면 지원서를 쓰고 서류를 뗐다. 자존심은 있어서 영세한 개인 갤러리는 쳐다보지도 않았고 미술관만 바라봤다. 개인 기관이더라도 유명한 곳을 고집했다. 석사학위를 가지고 나는 대기업 오너의 사모님께서 운영하는 비영리 기관에서 네 살 어린 대학생 친구와 함께 인턴 생활을 시작했다. 그곳은 세렝게티였다. 육식동물에 쫓기는 초식동물이 나였을까? 아니다. 나는 세렝게티의 초식동물이 뜯어먹는 풀떼기였다. 관장님의 인정을 받기 위한 큐레이터들 사이의 알력다툼 사이에서 순진한 체 지내는 것이 나의 일 중 하나였다. 일을 한 쪽에서 주고 다른 쪽에서 주고 어찌할 바를 모르는데 그분들이 알아서 나를 두고 다투시는 게 아닌가. 내가 먼저 일을 줬네, 이게 더 중요한 일이니 먼저 시켜야 하네, 이러면서 말이다. 게다가 업무는 속도전이었다. 일을 주면 세 시간 뒤 결과물을 찾는 관장님 덕분에 자리에서 일어날 시간이 없었다. 하도 화장실을 참아 방광염도 걸렸다.

이 시절에 여러 큐레이터 밑에서 동시에 일을 해보며 상사에

대한 나름의 철학이 생기기도 했다. 기획의 큰 틀 없이 생각나는 대로 일을 던지고는 나중에 본인이 무슨 일을 시켰는지 기억도 하지 못하는 분도 있었고, 일에서는 기획력과 추진력이 뛰어나지만, 인성 측면에서 다른 사람과 마찰이 심한 분도 있었다. A 선생님은 세계적으로 유명한 한국 작가의 개인전을 기획하며 그의 다큐멘터리를 틀어 보여주었다. 누구와 협업했고 누구의 영향을 받았고 몇 년도에 누구와 어떤 전시를 했고. 다큐에 언급되는 모든 사람과 지역 이름을 복창하며 리서치하라고 했다. 나와 다른 인턴 친구는 바쁘게 조사할 것을 받아 적었다. 그 리스트만 세 페이지가 넘어갔다. 우리는 분량을 나누어 리서치를 시작했다. A 선생님은 일이 많으냐며, 사무실 문 잠그는 법을 알려주시고는 퇴근했다. 이틀날까지 우리는 새벽에야 집에 갔다. 다큐를 본 지 3일째, 회의실에서 그간 리서치를 일목요연하게 보고드렸다.

"어? 이건 왜 넣었어? 이건 뭐야? 이번 전시랑 관련 없는데."

"같이 협업한 작가 작품이라고 선생님이 조사하라고 하셨어요."

"내가 그랬어? (몇 장 더 넘기고) 이건 뭐지? 이거도 내가 하라고 했나?"

"네."

"아, 내 말 다 들을 필요 없는데. 이거 말고 한국에서 독일로 넘어간 후에 한 작업으로 다시 해와."

한번은 B 선생님이 대형 프로젝트를 따 와 사무실 내 인턴 세 명 모두를 거느리게(?) 되었다. 하루는 A 인턴에게 영문번역을 시켰다. 아직 대학생인 A 인턴은 유난히 B 선생님을 무서워했는데 번역 후 조심스레 "선생님, 다 했는데 맞는지 한번 봐주세요."라고 운을 뗐다. 의자에 기대어 핸드폰을 보던 그분은 "아니 영어를 뭘 봐줘? 고등교육 다 받았잖아?"라고 말했다. 고등교육. 오랜만에 들어보는 단어였다. A 인턴은 수치심에 얼굴이 빨개지고는 기어들어 가는 목소리로 "네, 제가 다시 볼게요."라고 하고 자리로 돌아왔다.

A는 6개월 뒤 해고되었고 B는 꽤 오랫동안 능력을 인정받았는데 내부에서 상처가 곪아 결국 좋지 않은 모습으로 기관을 떠났다. 내가 퇴사한 후에 한 인턴에게 소리를 질러 결국 경영지원팀의 팀장님이 다시는 이런 식으로 사무실 분위기를 해치지 말라며 극한대치(?)를 했다고 한다. A와 일할 때는 쉴 틈 없이 쏟아지는 자잘한 지시와 수정사항에 바빴다. 이 일이 과연 필요할까 의문도 많이 들었다. B와 일할 때는 기획자의 추진력을 배울 수는 있었지만 심리적 압박이 심했다. 좋은 리더십은 아

닌 것 같다고 생각했다. 어느 야근하던 밤 몸에서 거부반응을 일으켰는지 소위 '오바이트'를 하고 말았다. 이런 걸 두고 몸서리를 친다고 하던가.

자신을 좀 살려야겠다는 생각도 들었고 대형 공립미술관 학예실에서 여러 명 보조직원을 채용한다는 공고가 떠 철두철미하게 준비했다. 세렝게티를 벗어났다. 그렇게 해서 내가 간 곳은 사막이었다. 개인 기관과 사뭇 달랐다. 그곳에서 '공무'를 수행하게 된 나는 "공무원은 문서로 말한다."라고 배웠다. 모든 기록을 남기고 모든 업무에 사전승인을 받고 보고하고 모든 일에 절차를 따랐다. 공무의 세계는 사립 미술계와 다른 면도 있었지만 큰 틀에서 '미술계 인턴 로봇'의 삶은 비슷했다.

학교 울타리 안에만 있던 양떼 목장의 양 같은 나에게 어시스턴트의 삶은 만만치 않았다. 물론 미술을 진심으로 사랑하는 마음이 있다면 어시스턴트는 도전해볼 만한 자리이고 큐레이터가 되기 위해 반드시 겪어야 할 성장통의 시간이다. 어시스턴트의 삶은 미술계와 세상에 대해 엄격과 혹독 중간쯤 되는 가르침을 주었고 그만큼 성장도 주었다.

03
악마는 프라다를
입는다

미술로 전공을 바꾸기 전, 미술이 취미 생활일 때 나는 그 세계가 궁금했다. 화려해 보이는 그곳의 삶은 어떨까? 누가 저 세계에서 일을 할까? 나와 같은 궁금증이 있거나 큐레이터의 삶을 막연히 동경하는 사람들을 위해 경험을 정리해 보려 한다.

어느 일이든 마찬가지겠지만 큐레이터가 되는 것보다 중요한 것은 어떤 조직에서 일하는지다. 규모도 크고 유명한 조직이 꼭 좋다는 것이 아니라, 조직과 내가 궁합이 잘 맞는지가 가장 중요하다. 일하는 곳의 성격에 따라 업무나 만족도에 큰 차이가 난다. 공립미술관일 때, 개인이 운영하는 소규모 상업 갤러리일 때, 개인이라 하더라도 어느 정도 규모가 있는 곳일 때 모두 다르고 장단점이 있다. 결국 큐레이터가 되기에 앞서 나에

대해 잘 알아야 하고, 그다음으로 조직의 성격(조직의 장)과 내가 잘 맞는지를 판단해야 행복한 큐레이터 생활을 할 수 있다.

사람마다 다르겠지만 내 경우 다양한 조직을 경험한 결과, 비영리인 공립미술관보다 상업 쪽이 더 재미있었고 규모 면에서는 어느 정도 몸집이 있는 조직이 잘 맞았다. 국공립 미술관에서 체계적으로 일하고 트렌드를 선도하는 대형 전시기획을 하며 희열을 느끼는 학교 동기도 있고, 영세한 상업조직이지만 본인이 모든 일을 진두지휘하고 체계를 잡아나가는 것을 좋아하는 직장 동료도 있다. 세일즈 같은 상업적인 업무가 안 맞는다고 하는 사람이 있는가 하면 공공기관은 따분하다며 컬렉터를 만나고 다니는 것이 더 즐겁다는 사람도 있다.

여기서는 개인이 운영하는 조직에서 큐레이터의 삶을 들려주고 싶다. 어디까지나 내가 경험한 일이고 세상 수많은 갤러리의 가치관과 운영방식에 따라 다른 경험을 하는 큐레이터도 많을 것이다. 이런 일들이 있을 수 있구나 정도로 보면 좋을 것 같다.

흔히 예술계는 도제식 훈련이라고 한다. 스승 밑에서 먹고 자며 예술 철학과 테크닉 등을 배워나가는 교육방식을 말한다. 똑같지는 않지만 갤러리 중에는 비슷한 개념으로 전시기획과 아트 컨설팅 등을 훈련하는 곳들이 있다. 대표나 관장(대부분 한 사람이

지만 가끔 서로 다른 사람이기도 하다. 여기서는 대표라고 통칭하려 한다.)

이 몇몇 큐레이터를 데리고 프로젝트를 따와서 기관을 운영한다. 큐레이터는 업무 외에 대표의 수행비서처럼 개인적인 일에 도움을 준다.

메릴 스트립과 앤 해서웨이가 출연한 영화 〈악마는 프라다를 입는다〉(2006)를 본 적이 있는가? 세계적으로 유명한 패션잡지 편집장인 미란다의 비서가 된 앤디는 힘겨운 하루하루를 보낸다. 패션계는 겉으로 볼 때 화려하지만 일하는 환경은 만만치 않다. 개인 시간과 업무 시간의 경계는 없고 드라이클리닝 옷 셔틀에 미란다의 쌍둥이 자녀 숙제까지 업무의 연장선상이다. 조금만 서툴러도 날카로운 질타가 쏟아지고 잘하면 아무 말 하지 않는다.

영화스러운 과장이 섞이기도 했지만 개인 회사의 큐레이터로서 보면 꽤 현실적인 이야기다. 그렇지 않은 분도 있었지만 내가 일했던 미술관이나 갤러리의 관장님은 소위 금수저 출신이 많았다. 예전에는 '금수저'들은 태어날 때부터 가진 것이 많아 노력하지 않고 사는 줄 알았는데 그건 착각이었다. 그분들은 이미 많은 걸 갖췄지만 열정과 노력까지 겸비한 찐 엘리트였다. 그런 배경과 노력으로 미술계를 넘어 정·재계까지 화려한

인맥을 소유한 분들이셨다. 체구가 작든 키가 크든 늘 우아하고 당당하고 기품이 넘쳤다. 살짝 느린 말투에 메조소프라노 톤의 목소리, 헤어는 다들 약속한 듯 똑같은 단발이었다. 귀밑 3센티에 끝부분에만 살짝 C컬이 들어간 가벼운 펌. 대표님의 품위는 '높으신 분들'을 만나면 한층 돋보였다. 실력뿐 아니라 외모 또한 수십 년간 쌓아온 지식과 노하우의 합작이겠지.

나는 옆에서 그 능력을 배우기 위해 일을 했다. 값진 것을 얻으려면 그만큼 나도 값진 것을 내놓아야 했다. 나는 무엇보다 값진 것, 내 '시간'을 내놓았다. 업무와 비업무의 경계는 없었다. 큐레이터 업무뿐 아니라 사무실 내 모든 것을 관리하는 것이 중요했다. 열 개 정도 되는 커다란 화분에 물을 주며 화초를 가꾸는 것도 내 일이었고 틈틈이 쓰레기통이 차면 분리수거를 하고 음식물 쓰레기도 냄새나지 않게 관리했다. 저녁에 손님이 오면 접시 세트를 차리고 테이블 매트와 냅킨 등을 레스토랑처럼 접어놓았다. 다음날 첫 업무는 애벌 설거지와 식기세척기를 돌리는 것이었다. 영화 주인공 앤디처럼 관장님의 단골 가게에 전화해 드라이클리닝도 맡겼다. 관장님께서 술을 드셨거나 피곤하다 하시면 사무실에서 차를 가지고 어딘가 모시러 다녀오거나 약속장소로 모셔다드렸다. 출장이 있으면 기차역으로 옷이나 액세서리를 갖다 드리기도 했다. 물론 이런 일을 하느라 본업을

소홀히 하는 건 있을 수 없는 일이었다.

업무는 당연히 완벽해야 했다. 이 자료는 모 그룹 회장님께 직접 보고 드리는 거니까 잘해야 한다, 이번 전시는 누가 오기로 했으니까 바짝 긴장해야 한다는 말을 자주 들었다. 모든 회사의 대표님이 그렇듯 디렉션은 구름처럼 손에 잡히지 않았지만 결과물은 송곳처럼 뾰족해야 했다. 그 송곳에 실무자 스스로가 많이 찔렸다. 관장님의 속마음을 잘 읽어서 각을 세워야지, 알아서 하는 건 없다.

이런 일들은 사실 큰 조직에서는 별로 없고 작은 규모의 개인 회사에서 일어난다. 〈악마는 프라다를 입는다〉를 찍고 싶지 않다면 큰 조직에서 일하는 것이 맞다. 반면, 업무인 듯 업무 아닌 업무 같은 일들이 많지만 또 그만큼 밀착해서 대표의 노하우를 흡수하고 여러 단계의 일을 한꺼번에 접하며 경험을 쌓을 수 있다. 장단점이 다르고 일의 성격이 다르기 때문에 나를 우선 잘 파악하고 내 성향에 맞는 곳을 선택하면 좋겠다. 물론 나는 그런 고민 없이 무작정 일을 해서 고생을 했지만 말이다. 도제식 회사는 힘든 면도 있지만 분명 업무적인 성장을 시켜주었고 이 모든 경험이 나의 자산이 되었다고 자신 있게 말할 수 있다. 힘든 과정인 만큼 값진 경험이었다.

적다 보니 문득 관장님의 한마디가 생각난다. 어느 5성급 호텔 전시개막 행사 중에 큐레이터들이 잠시 숨을 돌리며 고급 와인과 샴페인을 홀짝거리고 있었다. 다이아몬드가 반짝이는 손가락으로 샴페인 잔을 든 관장님이 슬쩍 다가오셨다. "전시 너무 좋다고들 하네. 수고했다. 그래도 이런 기회 아니면 너희가 언제 이렇게 좋은 와인, 이렇게 좋은 샴페인 마실 수 있겠니?" 갑자기 고급 와인에서 참이슬 맛이 났다.

04
책상에 앉아서
하는 일

학교 다닐 때 큐레이터가 되고 싶으면서도 미술 쪽에 아는 사람이 없어 정확히 무슨 일을 하는지 몰랐다. 전시 기획에 필요한 일이 어떤 것이 있는지, 절차는 어떻게 되는지 아는 것이 없고 물어볼 사람도 없었다. 미술관에 놀러 가면 마이크 들고 해설해주는 사람들도 큐레이터일까? 궁금했다. 한참 현장에서 일할 때도 직업이 큐레이터라고 하면 정확히 어떤 일을 하는지 다시 묻는 사람들이 많았다. 큐레이터가 무슨 일을 하는지 알면 멀게만 느껴졌던 미술계가 조금 더 가까워지지 않을까 싶어 간단히 정리해 보았다. 비영리기관인 미술관의 큐레이터인지, 상업 갤러리의 큐레이터인지에 따라 하는 업무가 다르기는 하지만 '기획'이라는 공통점을 놓고 본다면 큰 틀에서 비슷한 부분도 많다. 에이드리언 조지의 『큐레이터』라는

책에 이 직업에 대해 잘 정리되어 있는데 내가 경험한 걸 바탕으로 재구성해 보았다. 먼저 책상에서 하는 업무를 이야기하고, 다음 장에서 현장 업무와 관련 일화들을 이야기해 보고 싶다.

우선 리서치와 연구 업무가 있다. 전시기획을 한다면 큐레이터가 가장 먼저 하는 일은 아이디어를 모으고 정리하고 편집하는 일이다. 미술사, 미술이론, 소속 기관의 소장품 연구 등은 평소에 되어야 할 부분(이지만 사실상 우선순위에서 밀리는)이고 미술이 아닌 다른 분야에도 관심을 두어야 아이디어가 말라붙지 않는다. 음악, 영화, 건축, 디자인, 패션, 과학, 정치, 사회, 경제 등 다양한 분야의 콘텐츠와 사람을 가까이하는 것이 좋지만 의식적으로 그렇게 하는 것이 쉽지 않았다. 독일 란데스무제움 하노버의 전 관장인 알렉산더 도너는 큐레이터라면 "현대인이 노력을 기울이는 다른 분야도 살펴봐야 한다."라고 말했다.[3] 사람들을 모으고 감각적으로 메시지를 전해줘야 하는 큐레이터가 트렌드에 뒤처지거나 시의적절하지 않은 유행 지난 기획을 선보이면 안 되니 말이다.

[3] 에이드리언 조지, 『큐레이터』, 안그라픽스, 2016, p.53

다음으로 본격 기획에 앞서 전체적인 방향을 정한다. 기획 방향은 소장품전, 기획전, 원로 작가의 회고전, 비엔날레와 같은 정

기전, 개인이나 기업으로부터 후원이나 의뢰를 받아 진행하는 커미션 전시, 아트페어 부스 전시, 개인전, 단체전 등 전시 종류에 따라 달라진다. 종류가 정해지면 전시 공간을 보고 큰 틀에서 공간 구상을 한다. 어느 장르의 작품을 대략 몇 점 넣을지, 가벽이나 가구 등도 생각해 본다. 나는 어려워서 못했지만 시뮬레이션을 하기 위해 컴퓨터 소프트웨어를 다루는 것이 유리하다. 어떤 분들은 일부러 컴퓨터를 쓰지 않고 모형으로 시뮬레이션을 하기도 한다.

기획 단계에서 가장 중요한 것은 작가와 작품 선정이다. 개인전이 아닌 이상 너무 한 작가나 같은 학교, 같은 지역, 같은 단체 출신의 작가를 쓰는 것을 피하는 것이 좋다. 내가 졸업했던 학교의 교수님께서 대형 미술관 객원 기획자로 참여하면서 그 학교 출신 작가들을 많이 배치해서 큰 비판을 받은 적이 있었다. 생각했던 작품을 빌려오지 못할 경우를 대비해 대체작도 고려해 놓는다. 복잡하고 다양한 미디어 매체를 쓰는 작품의 경우 작가나 전문가와 사전에 상의해야 한다. 기획을 하다보면 현실적인 문제에 부딪히기도 하는데, 때로는 기획자의 아이디어보다 예산과 일정이 중요한 것처럼 느껴질 때도 있다. 언제까지 작품을 대여해야 하는지, 언제까지 운송설치 업체를 섭외해야 하는지, 언제까지 초대장을 발송해야 하는지, 언제까지

설치를 끝내야 하는지, 언제까지 무슨 대금을 납부해야 하는지 등을 잘 챙겨야 한다. 때로는 예산 때문에 작품이나 전시 디자인이나 운송업체 등을 타협해야 하기도 한다. 정부나 다른 기관의 지원을 받으면 그쪽의 조건에 맞춰야 하는 경우도 많다.

다른 분야의 기획자도 마찬가지일 것 같은데 큐레이터도 의외로 글쓰기 업무가 많다. 개인적으로 글쓰기 능력은 분야를 막론하고 중요하다고 생각한다. 일할 때 다양한 글을 자주 써야 하는데 잘 쓰는 것도 물론 중요하지만, 경험상 빨리 쓰는 것이 더 중요했다. 그런데 빨리 쓰려면 그만큼 훈련이 되어 있어야 했다. 학교에서 내주는 작가론, 작품론, 소논문 같은 글쓰기 과제를 열심히 해야 했는데, 후회되었다. 큐레이터는 초반에 기획서를 쓸 때부터 기획의도, 작가 소개, 작품 소개 글, 전시장에 붙이는 해설, 리플릿, 도록에 필요한 글, 기고문, SNS 홍보글, 인터뷰 글 등 여러 가지 종류의 글을 쓴다. 딱딱하고 전문적인 글부터 말랑말랑한 글까지 골고루 써야 해서 전시 때마다 애를 먹었던 기억이 있다.

다음으로 홍보 마케팅이 있다. 이 부분은 요즘 워낙 전문적인 분야로 발전했지만 여전히 많은 미술관이나 갤러리에서는 주먹

구구로 진행된다. 언론사 인터뷰를 하거나 인터넷과 SNS 홍보, 출판물 등으로 홍보를 진행하는데 사실상 세 번째에서 말한 글쓰기의 연장선상에서 행해진다. 마케팅 방법이 다양하고 중요한데 그 좋은 전시를 올려놓고 홍보를 잘하지 못하는 미술계 현실에 안타까운 마음이 든다.

그리고 자금과 예산 관련 업무가 있다. 공립미술관의 경우 정부나 지자체에서 예산을 편성해 주어 그 안에서 해결하면 되는데 사설 조직에서는 정부 프로젝트를 따오거나 기업과 개인의 도움 받는다. 후원을 받거나 기획 의뢰를 받아 운영한다. 능력 있는 큐레이터라면 직접 이런 일을 따올 수 있겠지만 나는 보통 관장님이 따온 일을 받아서 처리했다. 공공기관의 지원을 받기 위해 정부 정책 방향과 맞는 전시를 기획하기도 하고, 도시나 대기업의 문화예술사업을 쟁취하기 위해 밤샘 기획을 하기도 한다. 조금 쉽게 대표님의 빵빵한 인맥으로 커미션을 받아 새로 올리는 건물의 예술품 기획을 담당하거나 개인에게 작품 컨설팅을 할 때도 있다. 클라이언트가 원하는 작품이 딱 있는 경우가 아니라면, 살짝 흘리는 말이지만 현실적인 돈 문제로 기획서와 다른 대체작품을 넣는 경우도 많다. 늘 예상 지출, 실제 지출, 비용 정산 내용을 그때그때 잘 정리해 두어야 한다.

05
현장에 나가서
하는 일

　이번에는 큐레이터의 업무 중 책상을 벗어난 업무와 관련해서 있었던 일화를 들려주고 싶다. 현장에서는 순발력과 문제해결 능력이 필요하다. 기획 일을 하다 보면 일인다역을 해야 하므로 어딘가에서 꼭 일이 터졌다. 이렇게 예상치 못한 문제가 터질 때 당황하지 않고 대처해야 함을 느꼈다. 작품 손상이 발생했을 때, 관객이 미술관에서 다치거나 항의할 때, 고객이나 작가와 갈등이 생겼을 때, 저작권 등의 문제가 생겼을 때 등 여러 경우가 있다. 인턴이나 다른 직원의 잘못인데도 내가 책임져야 할 때도 있었다. 문제가 생기면 해결책을 찾는 것이 우선이다. 당연한 말처럼 들리겠지만 경험상 그렇지 않았다. 내가 겪은 상사들 중 대다수가 '누구 책임이냐?' 또는 '왜 이렇게 됐냐?'를 먼저 따졌다. 한 분만 책임을 따지기 전에

문제를 먼저 해결하고, 그다음에 원인이랑 책임자를 찾아서 다시 반복되지 않도록 조치하면 된다고 조언했다. 나는 이 말이 맞는다고 생각한다.

갤러리에서 근무할 때 클라이언트의 집에 작품을 설치하다가 우리 직원의 실수로 작품을 떨어뜨려 가구가 손상된 적이 있었다. 다행히 작품은 괜찮았지만 하필이면 호두나무 원목의 비싼 새 가구를 사면서 같이 구매한 작품이었다. 표면이 액자 모서리에 제대로 찍히고 파였다. 고객은 단단히 화가 났고 설치 직원은 어쩔 줄을 몰랐다. 클라이언트에게 연신 고개를 숙이고 사과하며 회사에 돌아가 필요한 조치를 모두 해드리겠다며 돌아갔다. 대표님은 이 일을 보고 받고 누가 어쩌다 그랬는지, 왜 더 조심하지 않았는지 문책했다. 학예팀장이자 석사 선배인 H는 그게 중요한 것이 아니라고 오히려 대표님을 설득했다. 언제라도 발생할 수 있는 문제이니 앞으로는 작품 설치 시 쿠션 기능을 하는 포장재를 두는 것을 매뉴얼에 추가하고 전 직원에게 공지하도록 했다. 해당 고객에게 변상 및 보상 방법을 선택하도록 여러 가지 옵션을 제시했다. 관련해서 고객응대 매뉴얼도 수정하면서 다시는 같은 일이 발생하지 않도록 회사의 내규를 보완했다는 메시지도 전하자 그분은 놀랍게도 적절한 대응에 고맙다는 인사를 했다.

전시 일의 꽃은 바로 작품 설치다. 실제 작품을 취급하는 단계로, 업체를 섭외해 작품을 운송하고 전시장에 도착해 포장재를 뜯고 상태 확인을 마치면 설치를 한다. 사전에 시뮬레이션했지만 실제로 작품을 배치하다 보면 늘 조금씩 바뀌게 된다. 보통 큰 작품, 전기나 다른 시설이 필요한 작품을 먼저 설치하고 전시장 가구, 벽면 라벨 등은 맨 마지막에 한다. 갤러리 큐레이터로 일할 때는 전시가 아니라, 개인 고객의 집이나 사무실 등에 작품을 설치하기도 했다.

그 외에 부대 교육 프로그램을 진행하기도 한다. 전시해설 도슨트, 아티스트 토크, 큐레이터 토크 등 강의·강연식 프로그램과 어린이 미술체험 같은 체험식 프로그램 등 여러 종류가 있다. 큰 미술관에서 일할 때는 교육팀과 담당자가 따로 있어서 큐레이터가 직접 진행하지 않았다. 반면 작은 조직에서는 인력 문제로 대부분 간단한 강연식 교육을 했었다. 전시 해설 도슨트는 대부분 외주를 주었는데, VIP 손님이 오면 관장님은 꼭 큐레이터가 직접 하도록 시키셨기 때문에 미리 준비해 두어야 했다.

일반 대중을 대상으로 하는 전시가 아니라 특정 기업, 개인에게 의뢰받아 진행하는 커미션, 컨설팅 업무도 있다. 공공기관, 대

기업, 대형 전시기관으로부터 기획료를 받고 전시를 하거나 미술작품을 설치하는 경우다. 클라이언트가 요청한 방향으로 기획하고 작가에게 작품 제작을 의뢰한다. 이때 큐레이터는 클라이언트가 원하는 방향과 작가의 창의력 사이에서 의사소통을 담당하는데 내 경우는 사실상 관장님의 결정에 따랐던 기억이 있다. 개인 고객의 요청에 맞추어 적절한 작품을 큐레이션해주는 컨설팅 업무도 한다. 개인의 경우 통 크게 건물 한 채에 들어가는 작품 전체 컨설팅을 의뢰하거나 소소하게 신혼집에 걸 그림을 골라 달라고 의뢰하는 분까지 범위가 넓다.

끝으로, 이것도 업무라고 해야 할까 싶지만, 소통과 인맥 관리도 중요하다고 생각한다. 다른 기관의 큐레이터, 정부 문화예술 담당자, 운송업체나 디자인 업체 등 협력사, 언론사, 컬렉터, 주요 고객 등을 알면 업무에 도움을 많이 받을 수 있어서 꾸준히 소통하며 지내는 것이 필요하다. 소통과 협상 능력, 인맥 관리 등을 잘하고 싶어서 『협상의 기술』이나 『인간관계론』 같은 처세술 책도 읽어보았는데 솔직히 잘하지 못했다. 주변에서도 잘하는 분이 많지 않았다. 그래서인지 분야를 막론하고 이런 인맥 관리를 잘하는 사람이 점점 더 성장하고 능력자가 되는 것 같다. 이런 이유로 한 선배는 소통만 잘해도 큐레이터

일 90%는 한 거라고 말한 적이 있다.

이 정도로 큐레이터의 업무를 소개하면 조금은 궁금증이 풀리지 않았을까 싶다. 직업이 큐레이터라고 하면 사람들은 보통 "아~ 미술작품 설명해 주는 일을 하시는구나."라고 말했다. 아마 작품해설을 도와주는 도슨트와 헷갈리는 것이 아니었을까? 미술관에 가면 으레 도슨트의 전시해설을 듣기 때문일 것이다. 짐작이 갔을지 모르겠지만 위의 업무들을 하다 보면 미술관 큐레이터는 의외로 관객과 마주하는 일이 많지 않다. 나는 "큐레이터면 작품 설명하는 일 하시는 거예요?"라는 질문을 받으면 "가끔 설명도 하는데 주로 전시 기획이나 작품 세일즈해요."라고 대답했다.

아마 직장인이라면 비슷하게 느끼겠지만 큐레이터로 일하면서 하는 일에 비해 보수가 너무 작다는 생각에 항상 아쉬웠다. 물론 대형 미술관에 근무할 때는 다른 팀이나 담당자와 협업을 해서 일을 분담할 수 있었다. 하지만 작은 조직에서 일할 때는 큐레이터와 어시스턴트 단 두 명이 이 많은 업무를 진행해야 해서 중간에 사고가 터지기도 하고 밤늦게까지 일한 적도 많았다. 다음번에 미술관이나 갤러리에 방문하면 이런 과정을 거쳐 전시가 탄생했구나! 조금이나마 이해가 되었기를 바란다.

06
큐레이터라서
좋아요

　큐레이터는 예술계라는 특수한 분야에 속한 직업이라서 환상이 생기기도 하고 그만큼 현실과 동떨어진 이야기가 만들어지기도 한다. 나도 미술이론을 전공했고 남들 보기에 괜찮아 보이니까 큐레이터가 되면 좋을 거로 생각했다. 미술관에 취직만 되면 만사 오케이라고 여겼다. 하지만 대부분의 직업이 마찬가지겠지만 실제로 일을 해보니 큐레이터가 되는 것은 시작에 불과했다. 블로그에 어떻게 하면 큐레이터가 될 수 있는지, 사람들의 인식과 실제 모습은 어떤 차이가 있는지 등을 글로 쓰면 많은 분이 댓글이나 메일로 궁금한 점을 더 물어왔다. 그만큼 큐레이터에 관심 있는 분들은 많은데 정보가 생각보다 많지 않은 것 같아서 이런저런 말로 이상과 현실 사이의 완충재 역할을 해 보았다. 여기서는 큐레이터로 일했을

때 내가 느꼈던 장단점을 간략하게 정리해 보았다.

책을 순서대로 읽은 독자라면 아마 환상에서 어느 정도 벗어났을 거로 생각하고 단점을 먼저 언급하려 한다. 내가 생각하는 가장 큰 단점은 역시 박봉이라는 것이었다. 석사 학위자도 인턴으로 시작할 만큼 '학력 인플레이션'이 심하고 업무량이 많은데 그에 비해 보상이 적은 편이다. 큐레이터라는 직업에 대해 사람마다 느끼는 장단점이 다를 수 있지만 이건 거의 100% 동의하지 않을까 싶다. 봉급이 얼마나 되는지 묻는 아빠 말씀에 선뜻 대답할 수 없을 정도였다. 그만큼 미술계는 박봉이다. 미술계가 박봉인 이유를 두 가지로 생각해봤다. 하나는 우리나라 미술시장 규모에 비해 인력공급이 많아서, 다른 하나는 시장규모와 별개로 쏠림이 심해서(쉽게 말해 파이를 크게 잡아먹는 부분이 있고 나머지 작은 부분을 많은 사람이 나눠 먹는 구조)이지 않을까? 일각에서는 미술계에 금수저가 많아서 돈을 조금만 줘도 살만하기 때문이라고 하는데, 그런 사람들은 소수이기 때문에 근본적인 이유라고 할 수는 없을 것 같다. 물론 미술시장의 임금구조를 연구하지는 않은, 어디까지나 나의 경험에 따른 '뇌피셜'이다. 하지만 실제로 고학력 인력에 비해 임금이 낮기 때문에 큐레이터는 무엇보다 내적 동기가 중요한 직업이라고 생각한다.

둘째, 일과 삶의 구분이 뚜렷하지 않았다. 항상 눈과 귀를 열어 두어야 했다. 사람들의 관심을 끌 만한 시의적절한 전시를 기획하거나 클라이언트에게 좋은 작품을 소개해 주려면 부지런해야 했다. 끊임없이 새로 등장하는 작가와 작품과 전시를 공부하고 뉴스와 트렌드를 읽고 미술계 밖의 세상에도 관심을 두어야 했다. 이렇게 하려면 근무하는 시간 외에도 많은 시간을 업무의 연장선상으로 보아야 가능했다. 업무시간에 트렌드 공부한다면서 다른 전시를 보러 가겠다고 말할 수는 없으니 말이다. 한때 직장 다니면서 다른 분야의 공부를 했었다. 업무 외의 시간을 공부하는 데에 쓰니 기획 아이디어나 전시 디스플레이에서 '감'이 떨어지는 걸 느꼈고 발 빠르게 알아야 할 미술계 소식에도 뒤쳐졌다. 그만큼 많은 큐레이터들이 일상이 곧 일의 연장선상인 삶을 살고 있다.

셋째, 인간관계에서 오는 피로감이 있었다. 아마 이 부분은 본인이 얼마나 활동적이고 사교적인지에 따라 느끼는 점이 다를 것이다. 나는 혼자 있는 걸 좋아하고 북적이는 분위기보다 정적인 공간을 선호하는 편이다. 그런데 큐레이터는 동시다발적으로 여러 분야의 사람들을 만나고 때로는 파티에도 능숙하게 참여해야 했다. 작가, 고객, 협력업체, 업계 동료들과 꾸준히 좋은 관계를 유지하고 최대한 많은 사람을 아는 것이 유리했

다. 아는 디자이너, 아는 운송 업체 사장님, 아는 작가들이 많은 큐레이터는 그만큼 일을 더 수월하게 했지만 나는 발이 넓은 편이 아니라서 늘 부탁하고 시간 들여 찾아봐야 했다. 기획 자체도 중요하지만 작가와 기관 사이, 컬렉터와 작가 사이, 때로는 작가와 작가 사이의 묘한 긴장감 속에서 부드럽게 일을 진행하는 소통능력도 중요한 걸 느꼈다. 일을 잘하기 위해서는 마냥 '좋은 게 좋다.' 라는 식으로는 곤란하고 카리스마가 필요했다. 그것도 적재적소에 부드러운 카리스마를 발휘해야 하는데 그 강약조절 부분이 가장 어려웠다. 반대로 사람들 사이에서 어색하지 않게 분위기를 주도하고, 강할 때 강하고 굽힐 때 굽힐 줄 아는, 처세와 소통에 능한 사람이 부러웠다.

이제 장점을 이야기하고 싶다. 가장 좋은 건 결국 '빽'이 중요하다는 말을 무시하면서 뛰어들 만큼 사랑하는 미술과 함께하는 삶을 살게 되었다는 것이다. 금슬 좋은 부부에게 "결혼해서 가장 좋은 게 뭐예요?"라고 물으면 "같이 놀러 가서 좋고, 맛있는 거 먹어서 좋고" 이런 식으로 대답하지 않는다. "같이 사는 거 자체가 제일 좋아요."라고 말한다고 한다. 마찬가지로, 큐레이터를 꿈꾸는 사람들에게는 미술과 함께하는 삶 그 자체가 가장 큰 매력일 것이다. 일할 때 힘들어서 못 하겠다고 생각하면

서도 좋은 작품의 실물을 보면 '아, 그래도 이 일 하길 정말 잘했다!' 라는 생각이 절로 들었다. 공기 한 점 통하지 않게 완벽히 싸인 작품을 조심스레 풀며 마지막 포장재를 들춰 실물을 영접하는 순간, "와!" 짧은 감탄사가 새어 나오면서 말을 이을 수 없게 된다. 언어의 한계가 이런 것이구나, 생각이 든다. 좀 이기적이지만 이런 좋은 작품들을 다른 사람들에게 보여주기 전에 내가 먼저 보고 감상할 수 있다는 것도 큐레이터라는 직업의 묘미다. 장갑을 끼고 갓난아기 만지듯 소중히 다루며 작품의 상태를 점검하고 다루고 보관하는 그 움직임 자체가 신성하게 느껴진다. 작품이 손상될까 봐 그런 것도 있지만 그 작품과 아티스트, 넓게는 인간의 예술 행위를 존중하는 마음을 그런 조심스러운 움직임으로 표현해 주는 것 같다. 일하다 지칠 때 잠시 사무실에서 벗어나 전시공간으로 올라와서 작품을 잠깐 보고 내려가면 다시 일할 힘을 얻었다.

둘째, 직장으로 가족이나 친구들 초대해서 놀기 좋다. 보통 직장인들은 회사로 사람들을 초대하는 경우는 거의 없다. 거래처 같은 회사 일 관계자들만 올 뿐 개인적인 친분으로 부르지는 않는다. 하지만 미술관이나 갤러리에서 일하면 가족과 친구를 일터로 초대해서 전시도 보여주고 특별 프라이빗 도스트를 해 주면 그렇게 좋아할 수가 없었다. 부모님은 자랑스러워하시고,

맨날 똑같이 밥 먹고 카페에 가서 수다만 떨던 친구들은 평소와 다른 경험을 하며 즐거워했다. 특히나 나처럼 비전공자 출신 큐레이터는 주변에 미술을 잘 모르는 사람들이 더 많아서 그 효과는 배가된다. 큐레이터 입장에서도 지인들은 매우 좋은 관객이 되어주기도 한다. "와 이거 너무 좋다!" "이건 쫌 별론데?" 반응을 보이며 적극적으로 감상하는 관객을 보면 재미도 있고 일에서의 보람을 느끼기도 한다.

끝으로, 일상적으로 느끼는 장점은 아니지만, 가끔 작품을 구입하게 될 때 직원 할인을 받는다. 미술관은 작품을 판매하는 곳이 아니니 해당되지 않는다. 갤러리에만 해당하는 것으로, 직원으로서 작품을 구입할 때 고객에게 제시하는 것보다 조금 더 좋은 조건으로 살 수 있었다. 갤러리에서 열심히 일해 번 돈으로 다시 그곳에서 소비한다는 것이 조금 아이러니한 기분도 들었다. 그래도 확실히 작품을 구입해봐야 작가와 작품은 물론 미술 시장에 대해서도 더 공부하게 되고 애착이 생기는 것 같아 미술계 종사자로서 느끼는 1석 2조의 기쁨이었다.

모든 직업이 힘들면서도 적절한 보상이나 소소한 즐거움과 보람 덕으로 이겨내듯, 큐레이터도 마찬가지다. 힘든 점에 빠져드느냐, 내가 애초에 이 직업을 선택한 이유와 이 직업을 가진 사

람으로서 누릴 수 있는 장점에 집중하느냐에 따라 직업적 만족, 삶의 행복도가 달라지는 것 같다. 혹시라도 독자 중에 큐레이터가 되고 싶은 분이 있다면 이러한 장점에 집중하길 바라고, 스스로 생각하는 좋은 점을 더 찾아보길 권한다. 그러면서 이 직업의 단점이나 힘든 점을 미리 알아두고 대비한다면 "큐레이터라서 좋아요."라고 당당하게 말할 수 있을 것이다.

07
작품 세일즈를
시작하다

앞에서 구체적인 업무를 나열했지만, 큐레이터로서 내가 했던 일을 크게 두 가지로 나누자면 기획/연구와 세일즈였다. 둘 다 해본 결과, 나에게는 작품 세일즈하는 것이 더 재미있었다. 학생일 때는 무조건 국립현대미술관 같은 대형 국공립미술관에서 큰 규모의 전시를 척척 해낼 수 있는 기획자로서의 큐레이터를 꿈꾸었다. 주변에서도 그것이 '성공한 커리어 패스'의 전형으로 인식되었다. 그러니까 내가 생각한 큐레이터는 기획, 연구직에 가까운 대형 미술관의 학예(연구)사였지, 작품 세일즈도 하는 상업 갤러리 직원은 아니었다. 엄밀히 말해 세일즈를 하는 사람은 아트 딜러, 아트 컨설턴트, 갤러리스트라고 부르는 것이 정확하지만 갤러리에서도 전시기획을 하니 큐레이터로 통칭한다고 해서 크게 틀리지는 않을 것이다. 그리고

세일즈할 때도 클라이언트가 원하는 작품에 대한 큐레이션이 들어가니 말이다.

세일즈가 더 재미있었던 이유는 미술로 인한 삶의 변화가 즉각적으로 보이기 때문이었다. 좋은 작품을 두었을 때 느껴지는 그 공간의 변화, 자신의 공간 자체가 예술이 되는 걸 보고 감동하는 클라이언트, 작품 하나로 만들어진 클라이언트와 아티스트 사이의 보이지 않는 인연. 이렇게 나의 일이 누군가의 삶에 긍정적인 영향을 주는 것이 바로바로 보여서 좋았다.

미술관에서 일할 때에는 나의 고객인 관람객과 가까이서 소통을 하거나 생생한 반응을 보기 어려웠다. 물론 미술관에서 대형전시 기획에 참여하고 소장품 수집과 관리 업무를 맡았던 것, 여러 문화연구사업에 참여한 경험은 커리어 면에서의 큰 자산이다. 그러나 한편으로는 미술에 관심이 있어 찾아온 일반 관객들과 소통할 일이 적어 아쉬웠다. 미술의 '공급자'인 동료 큐레이터나 작가분들을 만나 작품에 대한 이야기를 들을 기회는 많았지만 반대편에 있는 '소비자' 또는 '향유자'를 만나 이야기를 나누기는 어려웠다. 저분들이 내가 참여해서 만든 전시를 보고 무슨 생각을 하는지 궁금했다. 어떤 장르, 어떤 작가를 좋아하는지 묻고 싶었다. 전시해설을 하거나 교육 프로그램을 통해 만날 수는 있었지만 어디까지나 내가 전달자의 입장이었

지 고객과 1:1로 미술에 대해 깊은 대화를 나눌 수는 없었다. 미술에 대해 어떤 생각을 하고 있는지, 어떤 작품이나 작가를 좋아하는지, 이 작품을 보면 무슨 생각이 드는지 그런 것들이 궁금했는데 미술관에서는 이걸 알 기회가 없었고 별로 중요하게 생각하지도 않았다.

그렇게 일하고 싶었던 미술관인데 생각했던 것과 다르다는 것을 느끼고 있던 어느 날, 우연히 기회가 찾아왔다. 미술경영 석사과정을 함께하고 학교 미술관에서도 같이 인턴 생활을 했던 H 선배가 같이 일해보자고 제안했다. 경영계 출신 다른 분과 얼마 전에 갤러리를 만들어 운영하고 있다면서. 내가 국공립미술관에서 일하고 있는걸 알기 때문에 조심스럽게 이야기를 꺼냈다. 연봉도 내가 받는 것보다 더 많이 제안해 주면서도 전혀 부담 갖지 말라며, 네가 원치 않으면 거절해도 괜찮다고 했다. 그동안 비영리 기관에서만 일을 했지 상업 쪽에서는 경험이 없어 좋은 기회라는 생각이 들었다. 부모님과도, 남편과도 상의하지 않은 채 그 자리에서 바로 수락했다. 오히려 제안해 준 선배가 당황하며 미술관의 안정적인 직장과는 많이 다르니까 더 생각해도 된다고 했다. 그렇지만 나는 퇴사일 협의되는 대로 바로 출근하고 싶다고 하고는 한 달 뒤에 갤러리 일을 시작했다. 해

보지 않은 일에 대한 두려움이 있었지만 고객을 직접 대면하고 소통하는 일은 생각보다 재미있고 보람찼다. 미술관에서는 업무에서 잠시 벗어나 전시장을 찾은 관람객을 볼 수 있었다면, 이곳에서는 사람들이 자기 집, 사무실, 회사같이 매일 마주하는 일상 속에서 미술을 소비하고 향유하는 모습을 볼 수 있었다. 미술에 대한 사람들의 생생한 느낌, 즉각적인 반응을 보는 것은 대형 미술관에서 경험할 수 없는 색다른 즐거움이었다.

A 고객님은 집 거실에 넓은 면이 있어 여기에 어울리는 작품 한 점을 추천받고 싶어 우리 갤러리에 연락하셨다. 클라이언트가 원하면 직접 가서 보기도 하고 대면하기가 번거로우면 공간 사진을 보내주기도 하신다. A 고객님은 인테리어 잡지에서 나올 것 같은 모던한 화이트 톤의 깔끔한 거실을 가지고 계셨다. 편안한 풍경화를 선호하지만 자기가 좋아하는 작품이 집에 어울릴지 모르겠다는 고민이 있으셨다. 이런 올 화이트의 깔끔한 집에는 어설프게 포인트 준답시고 색감이 쨍하고 튀는 작품을 걸면 자칫 촌스러워지기도 해서 조심스럽게 골랐다. 목소리도 조용조용한 클라이언트의 성향도 고려했다. 모던한 인테리어에 의외로 동양화가 어울리기도 해서 같이 제안해 드렸는데 이건 원하지 않으셨다. 조금 더 힘이 있는 유화, 아크릴화 같은

서양화만 몇 점 다시 제안해 드렸다. 풍경화뿐만 아니라 다른 장르로 내가 생각하는 괜찮은 작품을 같이 보여드렸는데 그걸 고르셨다. 미술을 잘 몰라 풍경 그림만 좋다고 생각했는데 이런 작품이라면 시도해 보고 싶다고 하셨다.

한 면에 1m가 넘는 대형 캔버스에 매듭이 꽁꽁 묶인 보따리 하나가 그려져 있다. 유화물감을 썼지만 물을 많이 섞어 수채화 느낌이 난다. 보자기는 분홍빛 파스텔 톤으로 잔잔한 진달래 꽃무늬로 뒤덮여 있다. 옛날에는 길거리에서도 종종 보였는데 요즘은 재래시장에서나 볼 법한, 상인들 점심을 머리에 이고 실어 나를 때 쓰는 식당 이모님의 보자기다. 작품에 있는 보자기는 둥그렇게 말아 올린 것이 이불 보따리 같다. 폭신폭신해 보인다. 눈 쌓인 듯 흰 바탕이 보따리를 더 돋보이게 한다. 너무 사실적이지도 않고 그렇다고 너무 추상화 같지도 않은 보따리 그림을 보고 고객님은 어릴 때 엄마 심부름하던 게 생각난다고 하신다. 나는 거실에 걸어드린 이 그림을 저만치 떨어져 감상하시는 고객의 모습을 바라보았다.

고객과 가까이 소통하는 재미, 고객의 취향을 같이 찾아가는 재미, 작가나 작품에 관한 느낌을 주고받는 재미는 상업 갤러리만의 특징이었다. 클라이언트에게 좋은 작품을 소개하기 위해 많

은 공부가 필요하고 상대방 입장에서 생각하는 연습을 하는 것
도 또 다른 장점이다. 다시 큐레이터로 일을 한다 해도 미술관
이 아니라 사람들과 직접 소통하고 미술이 가져오는 삶의 변화
를 즉각적으로 보여주는 갤러리 큐레이터를 하고 싶다.

08
내가 만난 컬렉터

　　미술은 평범한 삶도 특별하게 해준다. 대형 국공립미술관에서 일할 때의 장점도 물론 많았지만, 앞에서 말한 상업 갤러리만의 특징이 나에게는 좀 더 즐겁게 큐레이터 생활을 할 수 있는 '기름칠'이 되었다. 미술관에 있을 때만 해도 갤러리에서 미술작품을 사는 사람은 경제적 여유가 있는 사람들일 거라 생각했다. 미술계에 종사하면서도 미술계의 실상을 정확히 알지 못했고 편견을 가졌던 것이다. 나와 같은, 내 친구 같은, 내 형제 같은 평범한 직장인들도 돈 모아서 작품 한 점 사면서 미술을 향유하고 있었다.

2016년 즈음 서울의 한 갤러리에서 일하고 있을 때 작품수집(미술계에서는 이를 '컬렉팅'이라고 한다)에 대한 나의 고정관념을 깨트

린 고객이 있었다. 젊은 한국작가의 작품을 구입하신 이분은 40대 중후반의 남자분이셨다. 큐레이터마다 담당하는 클라이언트가 따로 있었는데, 내 고객은 아니었다. 선배 큐레이터에게 세일즈 트레이닝을 받을 때 소개받았던 분이다. H 선배는 미술작품을 수집하는 컬렉터 집을 많이 방문해봤지만, 이 고객은 다른 분들과 조금 느낌이 달랐다고 했다. 컬렉션을 보면 대략 그 사람의 취향을 알 수 있는데 이분의 취향을 도저히 모르겠다는 것이다. 18세기 프랑스 미술 같은 고전적인 작품도 있고 형태 없이 색으로만 이루어진 추상도 있고 동양화, 팝아트, 심지어 작품이라 하기는 뭐하지만 명화 프린트도 있었다고 한다.

H 선배는 궁금한 걸 못 참는 성격이라서 (그리고 클라이언트의 성격도 쾌활해서) 고민하다가 결국 물어보았다고 했다. 실례가 될 수 있어 조심스럽게 운을 뗐다. 작품을 살 때 일부러 장르나 기법 같은 걸 다양하게 구매해 보는 편인지. 보통은 컬렉션에 취향이나 주제가 있는 경우가 많은데, 왠지 다른 분들이랑 다른 기준을 가진 것 같아서 여쭈어본다고. 다행히 클라이언트는 질문을 기분 좋게 받아들이고 흔쾌히 H 선배에게 답변해 주었다. 대답을 듣고 나는 무릎을 '탁' 쳤다. 그 고객은 작품 살 때 철저히 조사하거나 계획적으로 하지 않는다고 하셨다. 미술을 좋아하니까 평소에 틈틈이 알아보는 정도로 관심을 두다가 좋은 일

이 있으면 사신다고 했다. 그때 느낌 따라서, 조금은 즉흥적으로 한다고. 아이가 학교 입학했을 때 기념으로 산 작품, 회사에서 승진했을 때 기분 좋아서 산 작품 등 수집한 그림에는 개인사가 얽혀 있었다. 말 그대로 미술을 즐기고 향유하는 분이었다. 이야기를 들으면서 나도 이렇게 작품으로 내 인생의 좋은 일을 기록해 두고 싶다고 생각했다.

비슷한 분을 만난 적이 있다. 50대 후반 정도 나이 지긋한 남자 고객이었다. 몇 차례 작품 선정을 위해 연락을 주고받고 만나서도 이야기를 나누었다. 고심 끝에 고른 작품을 설치하러 클라이언트의 집에 우리 갤러리 팀이 함께 방문했다. 아내분과도 처음 인사를 나누었다. 아내분은 작품 선택 후 액자를 고르고 완성될 때까지 무척이나 기다리셨다고 한다. "선생님, 액자 제작도 잘 됐는데 걸기 전에 한번 확인해보시겠어요? 포장은 어디서 풀까요?" 여쭤보자 회색 가죽소파가 있는 거실에서 부엌으로 이어지는 복도에서 풀어보자고 하셨다. 동행한 설치팀 동료가 작품을 바닥에 평평하게 눕혀서 안전 칼로 조심스레 포장을 풀고 벽에 그림을 잠시 세워두었다.

"어떠세요? 괜찮으세요?"

"네. 액자에 여백을 두길 잘한 거 같네요. 예쁘네요."

다행히 마음에 들어 하셨다. 실물을 확인시켜드리고, 같이 작품 상태를 확인했다. 스크래치, 얼룩, 물감 갈라짐, 먼지 같은 것 없이 좋았고 미송나무 액자도 반듯하게 잘 짜였다. 전체 샷과 부분 샷도 꼼꼼하게 찍어두었다. 작품 확인 후 실제 설치할 위치를 여쭤보았다. 안방과 건너편 자녀 방 사이 빈 벽에 걸고 싶다고 하셨다. 벽지에 연하게 한 줄 자국이 있는 것으로 보아 원래 콘솔 같은 것이 있었다가 치워두신 것 같았다. 클라이언트와 대략 위치를 잡은 후 다시 설치팀 동료와 정확한 치수를 재서 정 가운데에 못 박을 위치를 지정했다.

설치가 진행되는 중에 주변을 보니 작품이 꽤 여러 점 눈에 들어왔다. 걸려 있는 작품도 있고 바닥에 둔 것도 있었다. 눈에 보이는 곳에 걸려있는 작품만 해도 서너 점 되었다. 작품을 여러 점 가진 분이라면 보통 풍경화, 인물화, 추상화 같은 장르의 취향이나 유화, 판화, 수묵화, 조각 등 기법적인 취향을 짐작할 수 있다. 혹은 유명한 작가를 선호하는지 반대로 '검증' 되지는 않았지만 작가의 성장을 지켜볼 수 있는 젊은 아티스트를 좋아하는지 등 작품 수집의 기준도 볼 수 있다. 하지만 이분도 그런 취향이 잘 파악되지 않았다. 그날 설치하는 작품은 우리나라 젊은 작가의 풍경 작품이었다. 얼핏 보면 흔한 유화 같지만 그림을 그린 캔버스를 다시 잘게 오리고 찢어 새 캔버스에 붙인

콜라주 작업으로, 구상 같기도 하고 추상 같기도 한 독특한 작품이었다. 고객은 "이거, 내가 점점 나이가 드는 거 같아서 참신한 걸 보고 싶어서 골랐어요."라고 먼저 말씀하셨다. 그러면서 집에 있는 다른 작품들도 좋은 일 있어서 기념으로 사거나 반대로 힘들 때 긍정적인 기운을 받으려고 샀다고 했다. 실제로 작품들을 볼 때마다 '내가 열심히 살고 있구나, 내 인생에 이렇게 좋은 일이 많구나.' 긍정적인 생각이 들어 기분이 좋다고 한다. 이 말에 진심으로 공감하면서, "정말 좋은 기준인 거 같아요. 사실 컬렉션의 주제니, 방향이니 이런 이야기보다 훨씬 현실적이면서 중요한 것 같아요. 저도 그렇고 다른 분들도 이렇게 해보라고 추천해 봐야겠네요!"라고 말씀드렸다.

사실 미술작품 구입하는 것을 무겁고 진지하고 집 한 채 사듯 엄청나게 생각하는 사람들이 많다. 나도 그런 편이었는데 오히려 힘 좀 빼고 가벼운 마음으로 작품 고르는 것이 좋아 보였다. 컬렉팅도 결국 내가 행복해지자고 하는 것인데, 누구에게 검사받고 누구와 경쟁하는 것이 아닌데 말이다. 오히려 너무 많은 리서치와 고민을 거듭해서 작품 구입이 스트레스가 되고 주객이 전도되는 경우도 있는데, 미술로 내 삶이 더 행복해지고 풍성해지는 걸 몸소 보여주는 실제 사례였다.

혹시 이 50대 클라이언트가 구입한 작품이 얼마인지 궁금한 독자가 있을지도 모르겠다. 결코 수천만 원을 호가하는 비싼 작품이 아니었다. 우리 갤러리에서 샀던 건 150만 원의 젊은 작가의 작품이었다. 2~300만 원대 작품, 아니면 100만 원 이하 판화도 있다고 하셨다. 더군다나 그 분은 작품을 수집하는 취미가 있기 때문에 여러 점 있는 것이지, 컬렉터가 될 생각이 없다면 이렇게 여러 점 사지 않아도 된다. 한두 점만으로도 충분히 미술이 주는 행복을 누릴 수 있다. 아이가 학교에 입학하고 직장에서 승진하고 배우자와 결혼기념일을 축하하고. 개인에게는 특별한 일이지만 그렇다고 흔치 않은 일은 아니다. 누구에게나 있을 수 있는 좋은 일이다. 하지만 이런 날을 좋아하는 미술작품으로 기념한다면 그때부터는 정말로 흔치 않은 특별한 삶이 될 것이다. 미술, 컬렉팅, 작품구입은 결코 무겁고 심각하게 생각할 일이 아니다. 기념할 만한 좋은 일이 있을 때 보상이 되어주고 내 삶에 좋은 일이 많다는 걸 계속 상기시켜주는 평생의 '동반자'로서 미술작품을 바라본다면 일상이 좀 더 풍성하고 특별해질 것이다.

09
미술과 함께하는 삶

방금 이야기한 고객들은 회사에 다니는 평범한 가장이다. 조금 다른 점이 있다면 미술작품 수집하는 걸 취미로 가진 사람들이다. 결코 '특별한 소수'만 미술작품을 사는 것은 아니다. 실제 현장에서 일해 보니 교과서에서 나오던 말인 '미술의 대중화'가 실제로 많이 이루어졌다는 걸 알 수 있었다. 우리 같은 보통 사람들이 서로 다른 계기로 미술에 관심을 갖게 되고, 서로 다른 취향을 가지고 소신 있게 미술시장에 참여하고 있다.

물론 괜찮은 미술작품을 사려면 적어도 100만 원 이상의 목돈이 필요하다. 신진 작가로 '모험'을 하지 않고 '안전하게' 이미 유명한 작가의 작품을 사려면 수백만 원 이상의 돈이 있어야 하는 것도 사실이다. 직접 조사를 해보지는 않았지만 아마도 미술

작품 구매자 전체 통계를 내 보면 여전히 상대적으로 고소득층이 많을 것이다. 이런 통계나 편견 때문에 미술시장에는 부자들만 참여한다는, 미술은 부자들의 취미라는 오해가 두텁게 쌓여 있다. 하지만 실제로는 우리와 비슷한 평범한 사람들도 많다는 사실을 알려주고, 그들의 이야기를 들려주고 싶다.

1장에서 아이들 창의교육에 좋다는 말을 듣고 미술책을 보기 시작해 점차 견문을 넓히고 실제 작품을 구매하며 미술 애호가가 된 아기엄마 고객의 사례를 기억해보자. 개인적인 얘기라서 여쭤보지는 못했지만 아마도 첫 작품을 구매하기까지 남편, 아이들과 다양한 미술작품을 보고 조사하고 의견을 나누었을 것이다. 우리 가족에게 좋은 기운을 주고 우리 집에 잘 어울리면서 작가의 작업 활동을 꾸준히 지켜보는 재미를 주는 작품을 고르기 위해 행복한 고민을 했을 것이다. 미술을 알기 전과 후, 이 가족의 분위기는 달라졌을 거라 생각한다. 부부의 대화, 아이들과 엄마·아빠의 대화가 훨씬 풍성해지지 않았을까?

언젠가 인터넷 블로그에서 귀여운 글을 본 적이 있다. 강남에 있는 사진 전문 갤러리 겸 숍을 검색하다가 우연히 읽어본 글이다. 정확한 금액은 생각나지 않지만, 그곳에서 30만 원 정도의 사진 작품을 산 새신부의 블로그였다. 신혼부부가 데이트

겸 그 사진 갤러리에 들어가 구경을 하다가 아마도 신부 마음에 쏙 드는 작품을 발견했던 모양이다. 신랑은 조금 탐탁지 않아 했었는지 신부가 자기 용돈으로 사겠다고 해서 바로 구입했다는 이야기가 쓰여 있었다. 신부가 블로그에 올려둔 이미지를 보니 꽤 괜찮아 보였다.

실물을 보지는 못했지만 어디에 갖다 놓아도 주변과 조화로울 흑백의 하늘 사진이었다. 색감의 톤이 좋았다. 옛날에 미인의 눈썹이라 불렸던 초승달에 주변은 새까만 흙빛이었다. 검은색도 톤이 여러 가지라서 어떤 검은색을 쓰느냐에 따라 작품의 분위기가 달라지는데, 신부가 산 사진의 검은색은 칠흑같이 어두웠다. 세상에서 가장 까만 '반타 블랙'이라는 색의 이름을 들어본 적이 있는가? 영국의 현대미술 작가 아니쉬 카푸어(Anish Kapoor)가 자기만 사용할 수 있도록 독점권을 사버린 색이다(카푸어는 이 일로 다른 미술가들에게 많은 비난을 받았다). 이 '반타 블랙'을 연상시킬 정도의 짙은 색이라서 더 고급스러워 보였다. 신부는 이 작품을 서랍장 위에 둔 것 같았는데 주변 물건과 비교해 보니 크기는 A4보다는 조금 크고 A3보다는 작아 보였다. 신부는 얼마나 마음에 드는지 경쾌한 말투로 블로그 글을 적었다. 작품을 올려두고는 신랑에게 "이거 보면 어떤 생각 들어?"라고 물어보았는데 신랑의 대답이 압권이었다.

"이게 왜 30만 원이나 할까? 그런 생각이 들어."

그러거나 말거나, 본인은 이 작품이 너무 좋다고 글을 끝맺었다. 솔직해서 더 정감 가는 글이었다. 귀여운 신혼부부다. 자신이 좋아하는 작품에 공감해주지 않는 신랑에게 귀여운 핀잔을 주는 신부였지만 나는 신랑분의 감상이 참 좋았다. 감상은 솔직한 것이 최고다. 미사여구도 필요 없고 남의 눈치 볼 필요도 없다. 사실 작품을 보고 솔직한 내 마음을 알아차리는 것도 쉽지 않다. 자꾸 뭔가 있을 것 같고, 작가의 의도를 이해하려고 하고, 습관적으로 '정답'을 찾으려는 압박이 있어서 그런지 정작 내가 어떻게 느끼는지는 잘 모른다. 실제로 사람들에게 이미지를 보여주고 어떤 생각이 드는지 물어보면 어린아이들 빼고는 대답을 잘 못 한다. "이게 왜 30만 원이나 할까? 그런 생각이 들어." 대상을 보고 정확한 자기 마음을 알아차리는 것, 그리고 그걸 소신 있게 표현하는 것이야말로 미술작품을 대하는 최고의 태도라고 생각한다.

이렇게 작품을 보고 그것에 대한 자기 생각을 인지하고 감상을 표현하는 것을 계속하다 보면 세상을 보는 눈이 달라진다. 무궁무진한 미술의 세계에 들어오면 그 이전과는 비교할 수 없을 정도로 풍부한 삶을 살게 된다. 인생을 더 맛깔나게 해주는 미적 취향이라는 것이 생기고 내 감상을 표현하는 자유를 얻는

다. 파면 팔수록 맑은 물이 샘솟는 옹달샘처럼 마르지 않는 호기심과 재미를 느끼게 된다. 햄스터 쳇바퀴같이 돌아가는 똑같은 일상 속에서 가족이나 친구와 공유할 수 있는 취미가 되기도 한다. 실제로 공동의 취미가 있는 부부가 금슬도 더 좋다고 하지 않나.

이 신혼부부가 과연 저 말을 끝으로 사진 작품에 대한 대화를 한 번도 하지 않았을까? 그렇지 않다고 생각한다. 오히려 출발점이 되었을 것이다. 작품을 직접 사봤으니 미술을 보는 관점이 더 넓어졌을 것이다. 평소대로 미술관이나 갤러리 데이트를 하며 "이런 거 우리 집에 있으면 좋겠다."라는 식으로 '소장'이라는 관점에서 한 번 더 바라보게 된다. "오늘 하늘은 우리 집에 있는 사진이랑 똑같네!"라며 일상 속에서 예술의 한 조각을 찾을 수도 있고 어쩌면 돈을 모아 더 좋은 작품을 사겠다는 의지를 다지며 미술에 더 빠져드는 계기가 되었을 수도 있다. 내가 볼 땐 지금은 약간 온도 차가 있어도 신랑이 앞으로도 계속 솔직한 감상을 표현할 수 있도록 해주면 머지않아 신부 못지않은 미술 애호가가 될 것 같다.

미켈란젤로의 〈천지창조〉를 보고 감탄한 적이 있다면, 반 고흐의 붕대 감은 자화상을 보고 마음이 짠했던 적이 있다면, 피카

소의 〈아비뇽의 처녀들〉을 보고 왜 사람을 이렇게 이상하게 그렸는지 궁금했던 적이 있다면 거기서 멈추지 말고 그 생각을 딱 붙들어 보자. 내가 느끼는 감정을 알아차리고 다른 사람에게 표현하고 감상을 나눠보자. 미술과 함께하는 삶, 그 격이 다른 삶의 출발점이 될 것이다.

PART
03

〈제3장〉

나도 미술작품
한번 사볼까

01
세상에, 그림 하나에
수백억?

1장에서 내가 미술에 관해 가장 많이 들었던 오해의 말은 "이건 나도 하겠다!"와 "미술은 부자들의 전유물이다."라고 이야기했다. 2장에서는 큐레이터로 일하면서 보고 느낀 미술계 현장 이야기와 고객과 얽힌 일화를 들려주면서 미술과 함께하는 삶의 유익에 대해 말했다. 예전의 나는 미술이 좋기는 해도 왠지 좀 멀리 있는 존재라고 느꼈지만 실제 현장을 보고 나니 그렇게 부담스러운 존재가 아니라는 걸 알았다. 독자들도 부디 그랬으면 좋겠다. 누군가는 "그래, 미술은 참 좋은 거구나. 평범한 사람도 미술과 친해지고 미술로 삶을 풍부하게 할 수 있구나. 나도 작품 하나 사볼까?"라고 생각하길 바라는 마음이다. 하지만 이 마음을 먹고 그림 구입, 미술품 가격 이런 키워드로 검색을 해보면 깜짝 놀랄 것이다. 유명인의 이

름이 오르내리고 너무 비싼 가격에 그 마음이 식을지도 모른다. 혹시 세상에서 가장 비싼 작품이 얼마인지 아는가? 반 고흐나 피카소 같은 위대한 작가의 작품이 경매에서 수백억 원에 낙찰되었다는 뉴스를 본 적이 있을 것이다. 그러니 한 수백억, 후하게 쳐줘서 1천억 정도면 얼추 비슷할까? 이 정도도 놀랍지만 레오나르도 다 빈치의 그림이 2017년 뉴욕 크리스티 경매에서 약 5천억 원에 낙찰되었다. 낙찰자는 이름도 어려운 사우디아라비아 모하마드 빈 살만 왕세자라고 한다.

다음의 [그림4]을 보자. 〈살바도르 문디(Salvator Mundi)〉라는 제목의, 푸른색에 붉은 장식이 수놓아진 옷을 입은 예수의 초상이다. 인물에게만 시선이 고정되도록 정 가운데에 배치하고 배경은 어둡게 처리했다. 예수의 오른손은 성호(Sign of the Cross)를 그리고 있는데 그 모양새가 어찌나 사실적인지 그림을 만져보면 체온이 느껴질 것만 같다. 왼손에는 이 세상을 상징하는 크리스털 구를 들고 있다. 작품 제목이기도 한 '살바도르 문디'는 '세상의 구원자(Savior of the World)'를 뜻하는 라틴어라고 한다. 티 하나 없이 완벽한 형태와 투명함을 보여주는 이 구의 의미와 작품 제목이 하나다. 얼굴을 보면 모나리자를 연상시키는 옅은 미소가 같은 작가의 작품임을 말해준다. 표정뿐 아니라 옷의 주름과 손가락, 머리

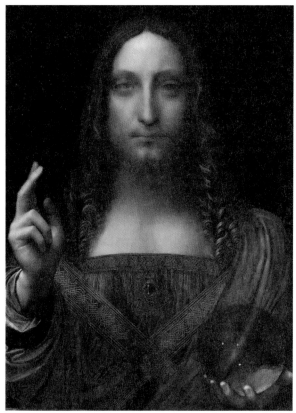

[그림4] 〈살바토르 문디(Salvator Mundi)〉, 레오나르도 다 빈치 (Leonardo da Vinci), 1500년경, 나무 판넬에 유채

카락 모두 흠잡을 데 없이 완벽한 데생을 자랑한다. 역시 살아생 전 열정적으로 해부학을 연구했다는 다빈치의 그림답다. 어느 곳 도 어색함이 없어서 오히려 실제 사람 같지 않을 정도다.

그렇다면 이 작품 이전의 최고가는 얼마일까? 2015년에 거래된

피카소의 〈알제의 여인들〉이라는 작품으로, 낙찰가격은 우리 돈으로 2천억 원 정도 된다. 그러니까 다빈치의 그림은 종전 최고가보다 두 배 이상 격차를 벌린, 실로 어마어마한 가격이다! 숫자로만 존재하는 듯한, 감이 오지 않는 돈이다. 참고로 우리나라 작가 중에서는 김환기 화백의 〈우주〉가 2019년 홍콩 경매에서 약 132억 원에 거래되면서 최고가 기록으로 남아있다.

다 좋고 희귀한 작품인 것은 알겠는데 내가 쓰면서도 믿기지 않을 금액이긴 하다. 우리는 그냥 '세상엔 5천억 원짜리 작품도 있구나.'라고 상식으로 알아두자. 한참 가격 얘기를 했지만 사실 미술시장을 연구하거나 미술계에 종사하는 사람이 아니고서야 큰 의미는 없을 것이다. 1장에서도 말했지만, 기사에 나온 것은 사람들 입에 오르내리기를 좋아하는 언론이 보여주는 편향이다. '억'이라는 큰 숫자는 매력적이고 화려하고 압도적이어서 이목을 휘어잡기 쉽지만 숫자에서 조금 눈을 떼보면 좋겠다. 미술관에서 일할 때도 친구나 가족이 놀러 오면 꼭 하는 질문이 "이런 건 얼마나 해?"였다. 전시에 가면 제일 먼저 가격, 숫자를 보고 궁금해하는 습관에서 서서히 작품 자체를 보는 습관으로 옮겨가면 미술이 보일 것이다.

나도 가격에 집중하고 미술이 돈으로 보인 적이 있었지만 '가

격'이 아니라 '작품'을 먼저 보는 습관을 들이니 괜찮은 가격에 좋은 작품을 구입할 수 있는 기회가 열렸다. 그리고 그게 더 재미있기도 했다. 작품을 먼저 본다는 것은 안목을 키우고 나의 취향을 발견한다는 것이다. 미술은 취향의 영역이기도 하므로 '좋은 그림은 어떤 거다.'라고 한마디로 정리할 수는 없다. 그렇지만 "좋은 미술은 평소에 느끼지 못했던 감정을 이끌어낸다."라는 데미안 허스트의 말을 다시 떠올려 보자. 미술은 전하고 싶은 말을 뻔하지 않은 방식으로 표현해 관객에게 공감, 위로, 행복, 호기심, 감동을 준다.

꼭 유명 작가의 작업에서만 그런 감정을 느낄 수 있는 건 아니다. 신진 작가들의 작업 중에서도 '좋은 작품'은 얼마든지 있다. 가격에 집중하기보다 내 취향이나 작가의 메시지를 보면 숨은 진주 같은 작품을 찾을 수 있다. 실제로 갤러리에서 일할 때 한 젊은 작가님이 좋은 작업을 꾸준히 발표하고 경력도 있으면서도 그 가치에 비해 작품 가격을 너무 낮게 책정한 경우가 있었다. 내가 일한 갤러리에서는 작가와 작품가격을 협상하지 않고 작가가 제시하는 대로 따랐다. 시간이 지나 작가가 작품 가격을 인상했다고 연락을 주시면 반영을 했다. 하지만 이 작가의 경우 경력과 실력에 비해 너무 작품이 싸다는 생각이 들었다. 우리는 조심스럽게 "작가님, 호당 OO만 원은 가격을

너무 겸손하게 잡으신 것 같아요. 혹시 이유가 있으신가요?"하고 여쭈었다. 작가님은 "우리 학교 석사 졸업한 작가들 대부분이 이 정도부터 시작해서 그렇게 정했는데…"라고 대답했다. 아마 주변 동료들에게 물어보고 정한 모양이다. 하지만 작품이 좋으면 시장이 먼저 알아본다. 전시 경력이나 작품 판매 이력이 쌓이면 고객의 문의가 더 들어오고 계속해서 이력이 추가되는 선순환이 나타난다. 그런데도 시장의 평가에 맞게 작품 가격을 작가가 수정하지 않으면 갤러리 측에서 먼저 가격을 올리자는 제안을 하기도 한다. 이런 제안을 받고 작가님은 쑥스러워하면서도 기분 좋아하셨다. 이 작가님은 우리가 한두 차례 가격 올리자고 했는데도 아직은 아니라고 하셨다. 그 뒤 한 번 올리기는 하셨지만 내 생각엔 여전히 가치에 비해 낮은 것 같다.

가격과 숫자가 아니라 작품을 보는 연습을 하자는 이야기가 길어졌다. 그림 하나에 수백억이라는 기사에 현혹되거나 압도당하지 말고 '세계 미술시장에는 이 정도 비싼 작품도 있구나.' 정도로만 이해하면 좋겠다. 처음부터 가격에 너무 집중하지 말고, 내 취향에 맞고 내 삶을 풍성하게 해주는 숨은 진주를 발굴하는 데에 집중하자. 이번 장에서 내 취향을 알아가는 방법과 어떤 작품을 어디에서 어떻게 구입해야 하는지 천천히 알아보려 한다.

02
미술시장 둘러보기

　　나의 취향, 나와 맞는 미술을 알아가기 전에 잠깐 기본적인 사항을 짚고 넘어가려 한다. 학생 때 전체적인 미술시장 상황을 이해하지 못한 채 막연한 환상이나 선입견을 가졌고, 그래서인지 미술 이야기가 잘 와닿지도 않았었다. 미술을 처음 접한다면 헷갈릴 수 있는 용어와 현황을 정리해 보았다. 적어도 내가 참여하려는 시장이 어떤 곳인지는 아는 것이 좋지 않을까? 여기서는 미술시장에서 자주 쓰이는 말을 알아보고 참여자들이 어떤 거래를 하는지 기본적인 사실을 확인해 보자.

앞에서 세상에서 가장 비싼 미술작품은 레오나르도 다빈치의 작품으로 5천억 원, 우리나라 작가 중에서는 김환기의 작품이 132억 원으로 최고가를 기록했다고 했다. 이 정도만 알아도 정

확히는 아니겠지만 한국 미술시장의 규모를 대략 짐작할 수는 있을 것이다. 전 세계 미술시장에서 우리나라가 차지하는 비중은 그렇게 크지 않다. 성장하는 미술시장으로 주목받고 있긴 하지만 매출 기준으로 1위인 미국이 전체의 44%를 차지하고 있고 2위 영국 20%, 3위 중국 18%인데 이 세 국가만으로도 이미 82%다. 우리나라는 통계상 나타나지 않는 7%의 '기타국가'에 속해 있다.4)

4) Art Basel&UBS Report: The_Art_Market_2020 "Global Art Market Share by Value in 2019", 2020, p. 36

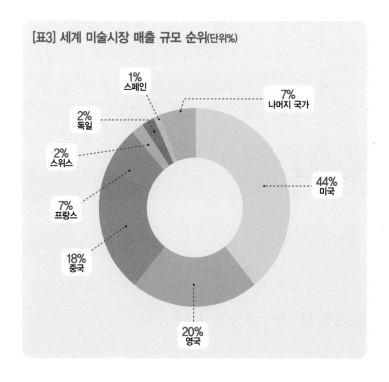

[표3] 세계 미술시장 매출 규모 순위(단위%)

1%
스페인

2%
독일

2%
스위스

7%
프랑스

18%
중국

20%
영국

7%
나머지 국가

44%
미국

정확한 규모를 알려면 국내 연구결과를 살펴봐야 한다. 2019년 기준 우리나라에서 일어난 미술시장 총매출(추정)은 약 4,147억 원이라고 한다.[5] 직전 연도인 2018년은 약 4,482억 원, 2017년 4,942억

5) (재)예술경영지원센터, 「2020 미술시장실태조사」 (2019년도 기준), 2020, p. 39

원보다 줄었는데 2017년이 유난히 미술시장이 활발했던 해다. 2018, 2019년에 시장이 안 좋았다기보다는 17년도에 확 올랐다가 다시 보통 상승 범위로 진입했다고 봐야 할 것이다. 왜냐하면 2016년에는 3,965억 원, 2015년은 3,909억 원, 2014년에는 3,496억 원 등으로 해마다 시장규모는 조금씩 오르는 추세였다. 아직 2020년 통계는 나오지 않았는데 아마도 세계적으로 코로나바이러스로 인해 많이 줄지 않았을까 예상해 본다. 3개국이 시장규모에서 절대 우위를 차지하고 대부분의 나라가 '기타국가'에 속하기 때문에 그런가 보다 할 수 있다. 그래도 전체 경제 규모를 볼 때는 한국의 순위가 나쁘지 않기 때문에 개인적으로 좀 더 미술시장이 커졌으면 하는 마음이다. 2019년 통계청 자료에 따르면 기준 한국의 경제 규모는 세계 12위다. 국가 경제 규모의 척도인 국내총생산(GDP)을 보면 역시나 미국이 1위(21조 4천억 달러)이고 2위가 중국(14조 3천억 달러)이다. 미술시장 규모에서 2위였던 영국은 6위(2조 8천억 달러), 한국은 12위(1조 6천억 달러)에 올랐다.

그렇다면 작품 거래 수를 기준으로 보면 어떨까. 2018년의 매출 규모는 직전 연도보다 수백억 작았는데도 오히려 거래된 작품 수는 3,655점이나 더 많이 팔렸다. 매출은 10% 정도 줄었는데 수가 늘었다는 말은 뭘까. 고가 작품보다는 비싸지 않은 작품이 많이 팔렸다는 말일 것이다. 현장 경험을 떠올려 봐도 나이 지긋하신 분들보다 상대적으로 적은 예산을 가진 신혼부부나 3040 세대의 작품구입도 많았다. 예산 문제도 있겠지만 사실 미술시장은 비싸지 않은 작품을 구입할 때 그만큼 세제 혜택이 주어지기도 한다. 정부에서 활발한 거래를 지원해 주는 일종의 미술시장 부양책이다. 원칙적으로 자산을 양도할 때 양도소득세가 부과되는데 놀랍게도 6천만 원 미만 미술작품에서는 이 세금이 없다. 6천만 원 이상이 되면 세금이 발생하는데 생존 작가일 경우는 여전히 면제되고, 작고 작가일지라도 이 또한 장기 보유했을 경우 별도의 혜택이 있다. 이러한 이유로 통계상 대부분 6천만 원 미만 작품들이 거래되는데 물론 이 부분은 미술시장이 커지면 달라질 가능성은 있다. 세금이 적더라도 미술시장은 수수료나 설치비, 운송비 등 다른 비용이 발생하므로 함께 고려해야 한다.

미술시장의 구조도 한번 정리하고 가면 어떨까? 어떻게 미술작

품이 유통되는지 조금이나마 이해가 될 것이다. 미술시장이라 함은, 소비자가 생산자(아티스트)로부터 직접 구입하거나 갤러리, 아트페어 등 중개자를 통해 구입하는 등 미술작품 거래가 이루어지는 시장을 전체를 말한다. 미술시장에는 1차 시장과 2차 시장이 있다. 실제 미술현장에서 많이 쓰이는 말인데 처음에 나는 이 개념을 잘 정리해두지 않아서 헷갈렸다. 알아두면 도움이 되리라 생각한다.

1차 시장은 소비자가 공급자(생산자인 아티스트와 중개자인 갤러리 등을 포함한 공급 주체)로부터 어떤 작품을 최초로 사는 시장이다. 2차 시장은 소비자와 소비자가 기존에 거래된 적이 있는 작품을 사고파는 시장이다. 2차 시장은 대표적으로 경매라는 유통 경로를 통해 거래가 이루어지고, 아트딜러를 끼는 경우도 있다. 개인 간에 작품을 사고파는 것 역시 2차 시장이다. 즉, 내가 갤러리에서 작품을 사서 가지고 있다가 경매를 통해 되팔면 1차 시장에서 작품을 구입해서 가지고 있다가 2차 시장에서 매도하는 것이 된다.

혹시 '갤러리'라는 말이 헷갈리는 분들을 위해 잠시 설명하자면, 의외로 미술관과 갤러리 두 곳의 차이를 모르는 분들도 많다. 나도 처음에는 차이를 몰랐다. 둘 다 전시를 한다는 공통점

이 있지만 미술관은 비영리기관, 갤러리는 상업기관으로 성격이 다르다. 갤러리는 옛날부터 쓰던 말인 '화랑'과 같은 곳이다. 즉, 미술관에서는 예술품을 판매하지 않고 전시, 연구, 소장, 교육 등이 주 기능이 된다.

한번은 내가 일했던 대학 미술관에서 '판매전'을 연 적도 있었지만 이 역시 이윤을 남기려는 것이 아니라 기금마련이 목적이었다. 반면 갤러리는 만들어진 목적 자체가 작품을 파는 것이다. 전시, 교육도 판매를 위한 기획의 일환으로 볼 수 있다. 갤러리도 작품을 소장하기는 하지만 미술관처럼 연구나 공익적 목적을 위한 소장이라기보다 상업활동의 연장선상으로 생각하면 된다. 종종 소장품 판매전을 열기도 한다.

큐레이터는 보통 미술관에서 전시기획을 하는 사람을 말한다. 갤러리에서는 세일즈 느낌을 주는 용어인 갤러리스트와 기획자 느낌의 큐레이터라는 말을 함께 쓰는데 우리나라에서는 큐레이터를 더 선호하는 것 같다. 디렉터는 미술시장 경험이 풍부한 갤러리 업무의 총괄자를 말한다. 오너와는 다른, 기획부터 세일즈, 제반 실무업무를 총괄하는 '감독관' 역할을 한다. 참고로 작품 판매를 전문적으로 하는 아트딜러도 있는데(미국 드라마 〈섹스앤더시티〉에서 샬롯의 직업이 아트딜러다!) 요즘은 이 용어보다 아트 컨설턴트라는 말을 많이 쓴다. 아트 컨설턴트는 갤러리에 소속

되기도 하고 독립적으로 일하기도 한다. 갤러리에서 작품을 사는 것이 가장 흔한 유형인데, 요즘은 특히 3040 세대를 중심으로 아트페어에서의 거래가 활발해지고 있다고 한다. 미술에 관심이 있다면 아트바젤(Art Basel), 프리즈(Frieze), 뉴욕 아모리쇼(Armory Show) 등을 들어본 적이 있을지도 모르겠다. 세계적으로 유명한 아트페어인데, 아트페어는 다양한 갤러리를 한데 모아서 볼 수 있게 한 미술장터 같은 곳이다. 한국에서는 키아프(KIAF), 아트부산, 화랑미술제, 아시아프 등이 있고 서울 코엑스나 DDP, 부산 벡스코 같은 컨벤션 홀에서 많이 개최된다.

주최 측에서는 거래 실적과 전시의 질을 위해 참가 신청한 모든 갤러리를 다 받아주지는 않는다. 특정 기준에 따라 선발하기 때문에 괜찮은 갤러리들을 한꺼번에 볼 수 있다는 장점이 있어서 나도 이런 미술축제를 좋아한다. 고객으로서도 개별 갤러리보다 아트페어는 훨씬 마음이 편하다. 평소에는 다소 위축되는 마음도 있지만, 페어에서는 작품 가격을 더 편하게 물어볼 수 있고 눈치도 별로 보이지 않아서 좋다. 예전에는 갤러리가 아트페어용 그림 따로, 실제 자기 공간에 전시할 그림 따로 정해둔다는 말도 많았는데 이제 페어에도 좋은 작품을 많이 내놓는다고 들었다. 아트페어에서의 판매량이 늘어나고 관심이 높아진 만큼 갤러리들도 아트페어 전시 큐레이션을 열심히 준

비한다. 하지만 100개가 넘는 갤러리 전시를 한꺼번에 보려니 눈이 혼란스럽고 다리가 아프고 생각 정리가 잘 안 된다는 단점도 있다. 그러니 하루만 입장하는 표가 아니라 행사기간 내내 볼 수 있는 입장권을 사는 것을 권한다.

미술시장 현황을 간략히 살펴보고, 미술을 처음 접하는 분들을 위해 헷갈리는 미술 용어를 정리해 보았다. 내가 미술 세계에 처음 입문했을 때 어려웠던 부분 위주로 정리한 것이라서 조금이나마 도움이 되었길 바라는 마음이다.

03
어디서부터 알아봐야 할까?

　　우리나라 미술시장의 규모는 어느 정도인지, 얼마 정도의 작품이 많이 거래되는지, 1차 시장과 2차 시장은 무엇인지, 여기서 쓰이는 용어는 뭘 말하는지 등 미술시장의 구조에 대해 간단하게나마 파악이 되었으면 좋겠다. 여기서 더 나아가, 나중에라도 "작품 한 점 사볼까?" 싶은 독자를 위해 어떻게 해야 할지 이야기해 보려 한다. 미술품은 일상에서 흔히 거래되는 소비항목이 아니기 때문에 어디서부터 시작해야 할지 막막할 수 있다. 나도 그랬다. 우선 옷을 산다고 생각해 보자. '옷을 사고 싶다.' 라는 생각이 들 때가 언제일까? 내 경우는 TV나 길거리에서 누군가 입은 옷이 예뻐서 나도 입고 싶을 때, 상황이나 날씨에 맞는 옷이 필요하거나 어디에든 잘 어울리는 기본 옷이 필요할 때 등이다. 즉 정말 필요한 경우와

없어도 되긴 하는데 갖고 싶을 때 '옷을 사고 싶다.' 라는 생각이 든다.

그렇게 해서 옷을 사는데, 사실 옷장을 둘러보면 입을 옷이 한가득한데 또 사고 또 산다. 왜 그럴까 생각해 본 적이 있다. 유행을 따라 사거나 충동적으로 사거나 점원 언니가 어울린다고 한 말에 떠밀려서 산 옷은 대부분 나중에는 입지 않게 되었다. 분명 어느 정도 내 마음에도 들었으니까 샀을 텐데 말이다. 내가 내린 결론은 98% 마음에 들어도 시간이 지나면 나머지 2% 때문에 입지 않게 된다는 것이었다. 반면, 100% 내 마음에 들어서 산 옷은 오래 입었다. 지금도 나는 100% 마음에 드는지 스스로 묻고 또 묻고 확신이 들 때 산다.

옷도 그러는데 하물며 미술작품은 어떨까. 옷이야 나중에 버릴수 있지만 작품은 다르다. 솔직히 나도 썩 마음에 들지 않는 작품이 하나 있다. 디지털 기법으로 된 작품이라서 원래도 비싸지 않았지만 여전히 시장가격이 그렇게 높지 않고 되팔기도 애매하다. 솔직히 아무도 살 것 같지 않다... 그런데 아무리 옷값 정도의 작품이라도 버린다는 건 상상할 수 없다. 이게 공산품과 작품의 차이인 것 같다. 작품에서 아티스트의 생각과 메시지가 보여서 마음이 말랑말랑해진다. 작품이 마음에 안 드는 구석은 있어도 작가의 예술행위마저 마음에 안 드는 것은 아니니 말이

다. 그러니 미술작품은 신중 또 신중하게 구입하자.

100% 마음에 든다는 확신이 중요하다. 특정 시대, 특정 작가군, 특정 기법의 미술작품이 유행한다고 무조건 따라 사거나 누구 의견에 의존해서 고르는 것은 안 하느니만 못한 컬렉팅이다. 가장 위험한 것이 다른 사람의 말을 듣고 사는 것이다. '어떤 큐레이터가 이 작가가 뜬다고 했어.' '나 아는 사람이 이 작가 작품을 가지고 있는데 500만 원이나 올랐대.' '미술투자가 요새 수익률이 좋대.' 라는 말을 듣고 사면 미술과 함께하는 삶은 행복이 아니라 스트레스가 될 수 있다. 뒤에서 다시 한번 다룰 기회가 있겠지만 미술작품을 투자 목적으로 사는 것 자체가 나쁜 것은 아니다. 실제로 내가 소장한 작가가 성장하고 점점 더 알려지고 작품가격이 상승하는 것은 구매자에게 큰 기쁨을 준다. 누군가의 말을 듣고 산 구매자도 아마 보기 싫은 작품을 사지는 않았을 것이다. 적어도 '괜찮다.' 라는 느낌을 받았으니 사지 않았을까?

문제는 작품을 가격으로만 보는 것인데, 설령 투자 목적으로 샀다고 해도 미술품의 가격이 오르는 데는 시간이 필요하다. 부동산이나 주식은 사 놓으면 평소에는 잊고 지내다가 주기적으로 확인하거나 필요한 때 필요한 일을 처리하면 되는데 미술

작품은 다르다. 가족처럼 매일같이 집에서 보고 내 공간에서 같이 살아야 한다. 누군가의 말을 듣고 산 구매자는 '아, 이거 추천받아서 샀는데 얼마나 올랐나?' 들여다볼 텐데 영 지지부진하다. 경매기록을 보니 유찰된 기록이 있거나 내가 산 가격보다 싸게 낙찰받은 경우도 있다. 이렇게 2, 3년만 지나면 잘못 샀다는 생각이 들면서 후회도 하고 다른 사람 탓도 해본다. 보기 싫은 마음에 걸어둔 작품을 떼어 베란다 창고에 방치해 두기도 한다. 가끔 너무 오랜 시간 방치해 두어 작품에 곰팡이가 피기도 하고 종이로 된 작품의 경우 온도변화에 표면이 울기도 해서 구매자 스스로 작품의 가치를 떨어뜨리기도 한다. 이는 절대 특수하거나 극단적인 경우가 아니다. 실제로 '카더라' 통신으로 작품을 구입한 분들은 심심치 않게 이런 경험을 한다.

반면 100% 내 마음에 드는 작품을 산 사람은 어떨까. 미술작품을 구입할 때 이상적인 경우는 내 취향에 맞으면서도 작가가 성장해서 내가 소장한 작품의 가치도 덩달아 올라가는 것이다. 이렇게 되기 위해 많은 고민과 조사가 필요하겠지만 이는 말 그대로 '이상적인' 경우일 것이다. 나의 선택이 항상 이상적으로 흘러가지는 않는다. 100% 예측이라는 것은 없기 때문이다. 시간이 지나면서 작가가 성장하고 작품 가격도 오르면 가장 좋겠지만, 그렇지 않더라도 내가 평생 곁에 두고 살아가고 싶을 만큼

마음에 드는 작품이라 해도 충분히 좋은 구매라고 생각한다.

언젠가 선배 큐레이터가 이런 말을 한 적이 있다. 좋아하는 작품을 사면 설령 작품 가격이 내려간다 해도 별 상관이 없다고. 그래도 가격이 내려가는 건 좀 속상하지 않을까 했는데 그분의 의견은 달랐다. "내가 이걸 400만 원에 샀어. 지금 내가 37살인데 이걸 평생 가지고 있다고 생각해봐. 지금으로부터 50년간 소장하고 있으면 400만 원 나누기 50년, 1년에 8만 원. 한 달에 거의 6, 7천 원으로 이 좋은 작품을 소장하는 거잖아. 몇천 원 돈을 이보다 더 잘 쓸 수는 없다고 생각해." 이렇게 생각해 본 적은 없었는데 듣고 보니 수긍이 가는 논리였다. 여기에 작품 가격이 오른다면 금상첨화다. 하지만 거꾸로 생각해 보면 마음에 들지 않는 작품을 한 달에 6, 7천 원 돈을 내고 봐야 한다면 그것도 고역이 아닐 수 없다. 그것도 평생이라니. 이러나저러나 결론은 마음에 드는 작품을 골라야 한다는 말인데, 그렇다면 이제부터는 그걸 고르는 방법을 알아보자.

04
좋아하는 것에서 출발하는
내 취향 알아가기

앞에서 옷을 사는 과정에 비유했으니 이번에도 같은 맥락에서 생각해 보자. 언니와 나는 옷 취향이 많이 다르다. 나는 주로 디자인이 심플하고 클래식하고 색도 무채색 위주인 옷을 좋아하는데 언니는 디테일이 살아 있고 무늬도 있고 독특한 색감의 옷을 좋아한다. 좋게 표현하자면 나는 〈티파니에서 아침을〉의 단정한 오드리 헵번을 선호하고, 언니는 좀 더 스펙트럼이 넓어 〈허니와 클로버〉의 아오이 유우 같은 보헤미안 스타일까지도 소화한다. 내가 그렇게 입으면 〈나홀로 집에〉에 나오는 비둘기 아줌마가 돼 버린다. 우리의 취향이 다르다는 걸 안 이후 같이 쇼핑을 하러 가는 경우가 많지는 않는데 어쩌다 백화점에 동행하면 항상 하는 말이 정해져 있다.

"너 이거 잘 어울릴 거 같아."

"완전 내 취향 아닌데? 이건 네(언니) 취향이잖아."

지금이야 취향이 확실하고 뭐가 나한테 잘 어울리는지 알지만, 언니와 나는 취향을 알기까지 많은 시행착오를 거쳤다. 교복만 입고 살았던 중고등학교 시절에는 '내 스타일'에 대해 크게 생각할 시간도 기회도 많지 않았다. 본격적으로 스타일 고민을 했던 때는 대학교 들어가서인데, 우리는 취향을 찾기까지 숱한 '흑역사'를 가지고 있다. 지금도 가끔 언니와 옛날 사진을 보면 "와 이렇게 안 어울리는 옷, 안 어울리는 헤어를 하고 사진을 찍었다니, 쇼크다 쇼크." 이러면서 키득거린다. 한창 옷 고르는 재미에 빠졌을 때 우리 자매는 1주일에도 며칠씩 집 앞 아울렛에 같이 가서 아이쇼핑을 즐겼다. 인터넷 쇼핑도 자주 하면서 용돈 모아 새 옷 사는 낙에 살았다. 이렇게도 입어 보고 저렇게도 입어 보고 이 신발이랑 매치해 보고 저 액세서리랑 착용해 보면서 어울리는 스타일을 찾아갔다.

옷이라는 것도 추위를 막아준다, 몸을 가려준다 같은 기본적인 기능을 벗어나면 결국 나를 대변해 주는 일종의 표현수단이다. 어울린다는 것은 내 가치관과 잘 맞는다는 것으로, '옷'이 아니라 '내 성향, 내 가치관'을 아는 것이 먼저라는 걸 알았다. 나는 요란스럽게 감각을 자극하는 걸 싫어하고 잔잔한 것을 좋아한다. 개성이 팡팡 튀는 사람이라는 평보다 단정하고 지적이라

는 평을 받고 싶어 한다. (실상은 수다스럽고 허당 끼 있는 평범한 아기 엄마일 뿐이다) 그래서 옷 취향도 이러한 마음을 나타낼 수 있는 심플하고 오래 가는 디자인을 선호하게 된 것이다.

이처럼 여러 시행착오를 거쳐 나만의 패션 취향을 갖게 되었다. 미술 취향도 똑같다. 물론 옷처럼 이것저것 사 보면서 취향을 파악할 수는 없지만 좋아 보였던 작품 하나를 떠올려 보자. 연예인이나 친구가 입었던 옷이 예뻐서 비슷한 옷을 따라 입어봤던 것처럼 말이다. 예를 들어보면, 미술 전공자든 비전공자든 빈센트 반 고흐를 싫어한다는 사람은 보지 못했다. '미술' 하면 맨날 '반 고흐'라고 너무 흔해서 싫다고 한 사람은 봤지만 엄밀히 말해 그의 작품이 싫다는 것은 아니므로 최소한 내 주변에는 없다. 독자도 고흐의 작품을 보고 좋다고 느낀 적이 있다면 여기서부터 시작하자. 그냥 "와, 좋다."에서 끝내지 말고 어떤 점이 나에게 와닿았을까 잠시 멈춰 생각해 보자.

고흐의 〈꽃 피는 아몬드나무(Almond Blossom)〉를 좋아한다. 그의 다른 유명한 작품을 떠올려 보면 주름지고 못생긴 얼굴 그대로, 남루한 자기 방 모습 그대로, 가난한 사람들의 식사 모습 그대로를 그렸다. 사물이나 풍경을 꾸밈없이 현실 그대로 그리기 좋아했던 고흐가 이 작품만큼은 각 잡고 "최대한 아름답게 그리

겠어!"라고 결심한 듯하다. 일단 나무의 배경이 되는 하늘색을 보자. 이런 하늘을 본 적이 있는가. 그리스나 이탈리아 남쪽 해변을 연상시키는 옥빛 에메랄드빛 하늘이다. 이 색을 내기 위해 팔레트에 얼마나 많은 물감을 짜고 붓으로 문지르고 물로 닦아내는 과정을 반복했을까. 이번에는 나무를 보자. 밋밋한 줄기 부분은 아예 그리지도 않았다. 최대한 많은 햇살을 받아내기 위해 뻗어 나간 가지와 화려한 주인공인 꽃만 그렸다. 어디는 꽃잎이 만개했고 어디는 아직 꽃봉오리인 걸 보니 때마침 개화 시기다. 수많은 꽃을 그렸지만 어느 하나 똑같은 모

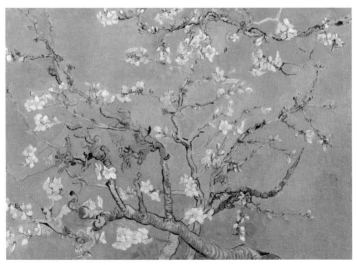

[그림5] 〈꽃 피는 아몬드나무(Almond Blossom)〉, 빈센트 반 고흐(Vincent Van Gogh) 1890, 캔버스에 유채

습인 것이 없다. 세심하게 관찰하고 무척이나 신경 써서 그린 것 같다.

'고흐가 이렇게 아름다운 작품을 그렸다니, 고통이 느껴지지 않잖아?'라는 생각에 더 찾아보다가 연도를 보고는 깜짝 놀랐다. 1890년. 고흐가 사망한 해다. 불행한 화가 생활을 이어가다가 끝내 자살로 생을 마감했다는 이야기는 알고 있었다. 그런데 사망한 해에 그린 그림이라고는 믿기 어려울 만큼 아름답고 희망찬 느낌의 작품이었다. 〈꽃 피는 아몬드 나무〉를 그리게 된 배경이 궁금해서 인터넷에 찾아보니 금방 나왔다. 이 작품은 갓 태어난 조카를 위해 그린 그림이었다. 고흐의 동생이자 후원자, 상담자 역할을 했던 테오가 예쁜 아들을 낳자 삼촌으로서 그 기쁨과 축복을 담아 그린 그림이었던 것이다. 심지어 테오는 형의 이름을 따 아이의 이름을 '빈센트 윌렘 반 고흐'라고 지었다. 벗어날 수 없는 가난, 인정받지 못하는 화가, 늘 신세만 지는 형, 다혈질 성격, 동료와의 잦은 다툼, 물감을 빨아먹고 자기 귀를 자를 정도로 피폐한 정신 등 고흐의 삶은 무력하고 힘겨웠다. 그런 와중에 사랑하는 조카를 위해 그린 이 작품만큼은 행복한 고흐의 모습을 엿볼 수 있어서 뭉클했다. 고흐의 삶이 아주 조금만 더 행복했더라면 작품이 달라졌을까? 물론 그가 남긴 작품들도 그 자체로 아름답지만.

처음부터 "나만의 미적 취향을 찾아야지!"라고 하면 막막할 수 있다. 유행 따라, 친구 따라, 연예인 따라 나에게 어울리는 옷과 스타일을 찾아갔던 것처럼 마음에 드는 작품 한 점에서 시작해 보면 어떨까? 그 작품의 어떤 점이 왜 좋았는지 잠시 멈춰 생각해 보면 나의 미적 취향을 서서히 알아갈 수 있을 것이다.

05
싫어하는 것에서 출발하는
내 취향 알아가기

가끔 아무리 생각해봐도 본인이 좋아하는 걸 모르겠다고 하는 사람이 있다. 작품을 보고 괜찮다고 느낀 적은 있어도 "와! 이거 정말 좋다. 감동이야!"라는 '필'이 온 적이 없다는 거다. 그렇다면 별로였던 작품, 불쾌감이나 혐오감이 들었던 작품에서 출발해 보면 어떨까? 솔직히 현대미술 중에는 이런 작품이 많다. 이번에는 반대로 싫어하는 작품에서 취향 찾기를 시작하는 방법을 알아보자.

대학생 시절 아오이 유우가 너무 예뻐서 보헤미안 스타일을 시도해 보고는 보헤미안은커녕 비둘기 아줌마 같아서 놀라 벗어던진 적이 있다. 그 뒤로 그런 옷은 쳐다보지도 않았고 심지어 이제는 별로 예뻐 보이지도 않는다. 이처럼 혹시 싫어하는 작품

이나 작가가 있는가? 나도 물론 있지만 아무래도 미술계 사람이라서 공개적으로 책에 쓰기가 조심스러우니 남편 이야기를 해야겠다. 남편은 이 작가 작품만 나오면 눈살을 찌푸리고 한숨을 쉰다. 바로 영국의 현대미술 작가 프란시스 베이컨(Francis Bacon)이다. 경매시장에서도 나왔다 하면 기록을 갈아치울 정도로 대단한 아티스트지만 남편은 베이컨만 나오면 또 그 작가라면서 고개를 돌린다. 현대미술에서 중요한 작가이긴 하지만 사실 미술을 공부하지 않은 사람에게 베이컨의 그림은 싫은 게 당연할 수도 있다. 인물을 그렸지만 형태가 일그러져 있고 고통스러워하는 듯 뭉개져 있고 어떤 작품은 마치 절규하며 비명을 지르는 듯하다. 어둡고 폭력적이고 불안한 기운을 준다. 징그러워서 보고 있기가 괴롭다. 여기서 일단 우리 남편을

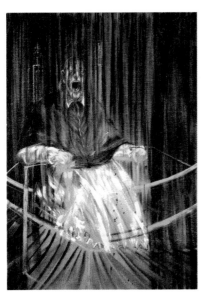

[그림6] 〈벨라스케스의 교황 인노첸시오 10세의 초상의 연구(Study After Velàzquez's Portrait of Pope Innocent X)〉, 프란시스 베이컨(Francis Bacon) 1953, 캔버스에 유채

포함한 많은 사람이 "어후~" 하며 거부감을 느끼고 더 알아보고 싶어 하지 않는다.

하지만 비슷한 느낌이면서 훨씬 익숙한 그림이 있다. 뭉크의 〈절규(The Scream)〉(1893)이다. 이 역시 아름답지는 않지만 대부분은 이 작품에 대해 별 거부감이 없다. 워낙 여기저기서 많이 차용되고 친숙해져서일 것이다. 한편으로는 이 작품이 살면서 때때로 느끼게 되는 공포나 절망이라는 부정적인 감정에 공감을 일으키기 때문이다.

혹시 미술이 꼭 '아름다운 것'이라는 생각을 하고 있는 독자가 있을지도 모르겠다. 아름다울 미(美)와 재주 술(術)을 썼으니 직관적으로 '아름다운 걸 제작하는 기술'이라고 이해할 수 있다. 학창시절 사진처럼 잘 그리고 예쁘게 채색도 하는 친구들이 미술 실기수업에서 '수'를 받았다. 오랫동안 나도 미술은 '아름다운 그림이나 조각'이라고 생각했다. 하지만 앞서 2장에서도 언급했듯이 '미'를 보는 관점은 확장된 지 오래다. 보기 좋은 것만 미술이 아니라 도전적이고 실험적이고 개념을 뒤집고 감각을 자극하면서 세상에 화두를 던지고 생각거리를 제기하는 것도 '미'의 영역이다. 멜로영화만 좋은 영화가 아니고 스릴러, 공포물, 19금도 좋은 영화가 될 수 있듯이 말이다. 이렇게 '예쁘

지만은 않은' 미술작품을 통해 '미'의 개념을 넓혀갈 수 있다. 비슷한 감각을 자극하는 두 작품 중 나는 베이컨의 작품이 더 극적이고 진보적이라고 느꼈다. 그의 작품을 보고 인상을 찌푸리는 사람들에게 뭉크를 보여주면 그제야 베이컨의 작품을 덜 부담스러워한다. 부정적인 감정의 미학에 이미 한 번 공감한 다음이라서 그런 것이었을까? 오히려 〈벨라스케스의 교황 인 노첸시오 10세의 초상의 연구〉(1953)에서 교황이라는 종교 지도자를 그토록 어둡고 무섭게 묘사한 이유를 궁금해하고 고통받는 인간을 '고기'라고 표현한 그의 생각을 이해해 보려는 눈빛도 보인다.

추상미술에 대해서도 마찬가지로 접근할 수 있다. 처음에는 뭐가 뭔지 혼란스럽고 이게 왜 미술인지 이해할 수 없지만, 그 와중에도 다른 느낌을 주는 추상작품들이 있을 것이다. 같은 추상이라도 모습은 다양하다. 막 끄적거린 것처럼 보이는 작품도 있고 물감을 뚝뚝 흘려놓은 것도 있고 색을 넓은 면에 단색으로 칠해놓은 것도 있고 세모 네모 동그라미 도형을 그린 것도 있다. 누군가는 마크 로스코(Mark Rothko)나 바넷 뉴먼(Barnett Newman)의 작품처럼 색으로만 이루어진 미술(이런 그림을 색면 추상, 컬러 필드라고 한다)이 아름답다고 느낄 것이다. 반대로 누군

가는 이런 것보다 잭슨 폴록(Jackson Pollock)이나 칸딘스키 (Wassily Kandinsky)처럼 선이나 형태가 있는 추상미술이 더 느낌 있다고 말할 수도 있다. 독자는 어떤 추상을 좋아하는지 궁금하다.

예전에 독일의 한 미술관에서 로스코의 작품을 봤다. 겹겹이 쌓인 붉은 색 면의 깊이감에, 평면 작품인데도 마치 손을 대면 안으로 쑥 들어갈 것 같았다. 전체적으로 붉은데 모서리에 살짝살짝 비추는 노란 선의 조화가 이 세상 색감이 아닌 느낌이었다. 그래서였을까, 마치 교회나 성당에 온 것 같은 기분도 들었다. 나만 그런 기분이 들었던 건 아니었나 보다. 찾아보니 많은 사람이 로스코의 작품에서 비슷한 감정을 느꼈고 그걸 '숭고함'이라 설명하고 있었다. 한편으로는 너무 종교적인 느낌도 나서 만약 우리 집에 놓는다면(너무 비싸서 그럴 수도 없지만) 조금 부담스러울 것 같기도 했다. 매일 그런 숭고한 작품을 본다면 아이 장난감으로 난장판 되는 집, 살림하고 돈 버느라 아등바등하는 일상에 '현타'가 올 것 같다. 그 뒤로 저런 작품은 미술관에서 보고, 일상에서는 생기를 주는 작품, 또는 정적이고 차분해도 좀 더 가벼운 에너지를 주는 추상작품을 선호하게 되었다.

패션 취향을 알아가는 것처럼 미적 취향에 대해서도 자신에게

여러 가지 질문을 하며 시도해 보자. 구체적인 형상이 있는 작품이 좋은지, 그런 것 없이 선이나 색으로만 이루어진 추상적인 작품이 좋은지. 꽃이나 풍경처럼 익숙한 대상이 좋은지, 특이하고 새로운 소재나 표현방식을 쓴 작품이 좋은지, 잔잔하고 차분한 분위기의 작품이 좋은지, 강렬한 느낌의 작품이 좋은지.

우리가 해피엔딩 멜로영화만 보는 것이 아니라 때로는 스릴러나 잔인한 액션물도 보는 것처럼 미술작품도 다양하게 접근해 보면 좋겠다. 아름다운 것, 내가 좋아하는 것에서 출발해 그 작가의 다른 작품, 같은 시대에 활동했던 다른 작가, 시대는 다르지만 그 작가를 패러디한 현대미술작가 등으로 확장해도 좋다. 반대로 싫어하는 작품에서 출발해 비슷한 느낌의 익숙한 작품을 찾아보면서 외연을 넓혀가는 것도 괜찮다. 현대미술 전시에서 생소한 작품을 보고 "좋다!" "이건 좀 별로다!" 하는 단순한 감정에 주목해 여기서부터 시작해 보는 것도 좋은 방법이다.

06
어디서 사야 할까?

평범한 사람도 미술작품을 살 수 있고 사고 있다는 것을 알았고, 어디서부터 미술과 친해져야 할지도 감이 왔으면 좋겠다. 하지만 미술은 흔히 사고파는 것이 아니고 주변에서 미술품을 거래해 본 경험이 있는 사람도 많지 않을 것이다. 앞에서 미술관과 갤러리의 차이를 설명하면서 갤러리가 작품을 판매하는 곳이라고 했다. "아, 그림 사려면 갤러리에 가면 되겠구나!" 싶지만 막상 어느 갤러리에 가야 할지 모르겠다는 점, 그리고 가도 어떻게 사야 하는지 막막할 수 있다. 나도 여전히 갤러리에 가서 "이 작품 얼마에요?"라고 선뜻 물어보기가 쉽지 않다. 흰 벽에 둘러싸여 접근 금지선도 설치된 분위기에 조금 위축되기도 하고 백화점처럼 가격표가 붙어 있는 것도 아니니 말이다. 다른 상품처럼 인터넷에 검색해 가격 비교하기도 쉽지 않

고. 이번에는 미술작품을 살 수 있는 곳과 구매 팁을 알아보도록 하자.

상업 갤러리는 작품을 살 수 있는 가장 일반적인 루트라고 할 수 있다. 작가를 선별해 전시를 기획하고 홍보해 주고 구매자와 연결해 주는 일을 한다. 나는 처음에 갤러리는 다 비슷한 줄 알았는데 알고 보니 종류도 다양하고 규모도 천차만별이어서 어디를 가야 할지 판단하기 어려웠다. 유망한 작가를 발굴해서 키우고 미술관 전시 같은 좋은 이력을 쌓을 수 있도록 후원하는 갤러리도 있고, 소속작가를 두지 않고 기획전시만 하는 갤러리가 있다. 어느 것이 꼭 좋고 나쁘다고 말할 수는 없지만, 후자의 경우 전시나 작품 수준에 편차가 좀 있다. 전자는 규모도 크고 기관경력도 화려하고 작가 선별하는 눈도 발달해 믿을 만하지만 그만큼 가격이 비싸다. 작가들도 이런 메이저 갤러리에 소속되기를 바라는 경우가 많다. 신진 작가를 발굴해 키워 본 실적이 많은 갤러리가 좋은 갤러리임은 당연하지만 나는 소규모 갤러리도 많이 방문해 보는 것을 추천한다. 갤러리들 분위기와 전시에 익숙해질 겸, 아직 유명하지는 않지만 활발히 활동하는 작가를 접하면서 취향이 생길 수 있다. 작가와 갤러리는 최대한 좋은 작업을 선별해 전시에 출품하기 때문에 안목

을 형성하는 데에 도움이 될 것이다. 나는 종종 바람 쐴 겸 경복궁 근처나 방배동처럼 여러 갤러리가 모여 있는 거리를 걸으며 한번 둘러보기도 한다.

그럼 작품을 사려면 꼭 갤러리에 가야 할까? 그렇지는 않다. 아무리 작은 갤러리라도 미술 초보자가 갤러리에서 작품을 사기란 쉽지 않다. 많은 사람이 갤러리는 좀 무섭다고 한다. 갤러리 특유의 주눅 드는 분위기를 말하는 것 같은데, 나도 그 분위기가 싫다. 학생 때 가방 메고 갤러리에 혼자 방문해서 직원에게 한 작품에 대해 질문을 했는데 대뜸 "미술 쪽 사람 아닌가 봐요?" 이러는 것이 아닌가. 이 말의 의도가 무엇이었는지 아직도 잘 모르겠다. 어차피 살 거 아닌데 왜 물어보냐는 말이었을까? 갤러리에 방문하면 왠지 행동도 바르게 하고 말도 조심해야 할 것 같은 기분이 든다. 팔짱 끼고 괜히 나를 머리끝부터 발끝까지 훑어보는 듯한 시선도 느껴봤다. 요즘에는 갤러리들이 이런 불편한 분위기를 내지 않으려고 노력하고 있고 SNS가 워낙 발달해 조심하기도 한다. 그래도 아직까지는 사람들의 마음속에는 문턱이 높은 것 같다.

그런데 조금 편안하게 둘러볼 수 있는 갤러리들도 있다. 바로 갤러리를 모아놓은 미술 장터인 아트페어다. 아트페어는 선별

된 갤러리들의 다양한 작품을 한꺼번에 볼 수 있다는 장점이 있어 젊은 세대가 선호하는 '미술품 백화점'이자 데이트 코스다. 편한 차림과 마음으로 작품을 둘러보고 질문도 할 수 있는 아트페어를 나도 좋아한다. 아트페어 소식이 있으면 나는 편한 마음으로 작품을 둘러볼 생각에 설렌다. 방문객으로 가는 것도 좋고 내가 일하던 갤러리가 아트페어에 참가했을 때 참가자로 가는 것도 좋았다. 활기차고 생생한 분위기 안에 있어서인지, 방문객들도 나에게 거리낌 없이 작품 가격이나 작가 이력에 대해 질문했다.

한 가지 팁을 주자면 아트페어가 끝날 때 오면 가격협상에 조금 유리할 수 있다. 우리 갤러리도 마지막 날 조금 더 할인된 가격에 소품 몇 점을 더 팔고 정리했었다. 특히 젊은 갤러리라면 부스를 접고 가기 전에 한 점이라도 더 팔고 싶은 마음이 간절하다. 갤러리 수익을 너무 손해 보지 않는 선에서 흥정을 받아줄 확률이 높다. 아트페어는 마치 축제처럼 신나는 현장이지만 넓은 곳을 빌려서 개최하기 때문에 지친다. 나도 늘 호기롭게 출발하지만 금방 눈과 발이 지쳐 어느새 커피와 쉴 곳을 찾게 된다. 최근에 코로나로 인해 외국 아트페어는 취소되거나 위축되었다고 하는데 아쉽고 안타깝다. 다만 우리나라는 상대적으로 타격이 덜해 여전히 활기를 띠고 있어 다행이기도 하다.

경매(옥션)도 미술작품을 사고파는 곳인데 어쩌면 갤러리보다 더 많이 들어봤을 수도 있다. 뉴스에서 미술관련 기사의 상당수는 경매에서 누구 작품이 얼마에 팔렸다는 이런 것이니 말이다. 경매는 출품작에 대해 여러 명이 응찰을 해서 최종적으로 가장 높은 가격을 부른 사람이 가져가는 구조인데 나도 아직 경매로 작품을 사 본 적은 없다. 경매회사는 낙찰률을 높이기 위해 아무 작품이나 받지 않고 검수도 철저히 하면서 거래 작품의 수준을 유지하려 노력한다. 실제 경매가 열리기 전에 출품작을 확인할 수 있는 프리뷰 전시를 하므로 실제 응찰을 위해서는 물론, 단순히 둘러보고 공부하려는 목적으로도 관람하는 것을 권한다. 작품의 상태를 눈으로 확인하는 것이 중요한데, 한번은 유명 작가의 작품을 실제로 보니 물감이 갈라지고 보관 상태가 좋지 않은 걸 보고 놀란 적이 있었다. 만약 소장하고 싶은 생각이 든다면 직원에게 작품의 소장 이력을 물어볼 수 있다. 유명 기관이나 개인에게 소장된 적이 있다면 그 자체로도 좋지만 사실 소장 이력을 보는 이유는 중간에 누가 가지고 있었는지 확인되지 않는 경우가 종종 있기 때문이라고 한다. 마치 유실된 것처럼 이력이 붕 뜬 것이다. 실제로 김환기의 같은 주제, 비슷한 시기, 보관상태도 좋은 작품 두 점이 크게 다른 가격에 팔린 적이 있다. 중간에 소장 기록이 누락된 작품이 싸게 낙찰되었다. 경

매에서 작품을 살 때는 제반 비용도 생각해야 한다. 회사마다 다르지만 대략 낙찰가의 20% 내외의 수수료가 있고 그 외에 운송비, 설치비가 별도로 들 수 있다. 종종 입찰할 때 이를 고려하지 않고 금액을 불러 나중에 당황하는 사람들도 있다고 한다. 경매는 현장뿐 아니라 온라인 경매도 있는데 코로나로 인한 언택트 시대에 온라인으로 응찰하는 방식이 더 활발해지고 있다.

여기까지는 미술에 관심이 있다면 들어본 적이 있을지도 모르겠다. 갤러리, 경매, 아트페어 말고 다른 방법은 없냐고 물어보는 분들에게 이야기해 주는 곳이 있다. 바로 대학교 졸업전시다. 나도 예전에 서울대학교 미술대학 졸업전시에서 예쁜 도자기 작품을 산 적이 있다. 차 우리는 주전자와 찻잔을 샀는데 디자인이 독특하면서도 단순하고 실용적이라서 일할 때 두고 썼다. 졸업전시에서 작품을 구입하면 작가는 아직 학생 신분인데, 이 점이 장점이자 단점이 된다. 갤러리나 딜러 같은 중개인이 없고 학생이기 때문에 작품가격이 부담스럽지 않다. 수십만 원 내에서 살 수 있는데도 작품이 크거나 경력이 남다르면 백 단위로 넘어갈 수 있다. 이 학생이 졸업해서 작가 신분으로 갤러리에서 작품 판매가 된다면 그 가격으로는 다시 살 수 없을

지도 모른다. 반면, 학생이기 때문에 리스크가 있다. 학생이 졸업 후 더는 작품 활동을 하지 않는 것과 활동을 해도 시장에서 자리매김하지 못하는 위험이다. 사실 나도 이 부분 때문에 졸업 전시에서 유화나 조각을 구입하는 것이 100% 마음 편하지는 않다. 물론 이런 부분은 전혀 상관하지 않고 내가 좋아하는 걸 산다는 마음이라면 괜찮다. 그래도 미술품을 소장하는 데에는 작가가 꾸준히 성장하는 걸 보는 재미도 크기 때문에 작가에게 대략이라도 향후 계획을 물어보는 것이 좋다. 어디 대학원에 합격해서 3월부터 다닐 거라고 하거나 유학을 준비하고 있거나 개인전이나 그룹전을 준비하고 있다는 등 긍정적인 답변이 오면 조금 마음이 놓이는 것이 사실이다.

그렇다면 실제 활동하고 있는 작가와 직접 거래할 수는 없을까? 물론 있다. 특히 누구나 자기만의 SNS 채널을 가지고 다른 사람과 소통할 수 있는 요즘에 아티스트에게 직접 문의하는 분들이 많아지고 있다. 작가들은 홍보를 위해 블로그, 인스타그램, 유튜브 등을 개설하고 꾸준히 작품 사진과 영상을 올린다. 관심 있는 작품의 소장처나 가격을 아티스트의 개인 채널로 문의해서 구입할 수 있다. 갤러리 수익만큼이 빠져 그만큼 가격이 저렴해지는 효과가 있어서 특히 젊은 세대가 선호하는 방식이

다. 만약 작가가 소속된 갤러리가 있다면 이렇게 직접 거래는 어렵다. 아티스트가 그 갤러리 외의 루트로 작품을 판매하는 것을 금지하는 조항도 있지만 일반적인 상도이기도 하다. 소속이 없다면 작가도 직접 본인에게 문의해오는 구매자를 꺼리지 않는데, 사실 구매자가 특정 갤러리에서 본 작품을 싸게 사려고 작가에게 직접 문의한다면 다시 그 갤러리로 돌려보내는 것이 정석이다. 비록 작가가 그 갤러리 소속이 아니라고 할지라도. 경쟁이 치열한 만큼 지켜지지 않는 경우도 많은 것이 현실이다.

이런 일이 있었다. 어떤 고객이 A 작가의 ㄱ 작품을 내가 일했던 B 갤러리에서 봤다. 고객의 요청에 우리는 5% 정도 할인을 해 주었는데 조금 더 싸게 사길 원했던 모양인지 사지 않았다. 그분은 A 작가에게 직접 연락해서 그 작품을 사겠다고 했다. A 작가는 가격을 말해주지 않고 내 작품을 어디서 보셨냐고 되물었다고 한다. 고객이 B 갤러리에서 봤다고 하자, 그렇다면 그곳에서 사라고 고객을 돌려보냈다. 감사했다. 우리는 아티스트를 소속해서 키워주는 곳이 아님에도 불구하고 A 작가는 상도를 지킨 것이다. 이마저도 작가가 직접 "내가 돌려보냈어요!"라고 말씀해주신 것이 아니라 고객을 통해 알게 된 거라서 A 작가에 대한 신뢰가 더욱 두터워지는 계기가 되었다.

반대로 이런 경우도 있었다. C 작가가 ㄴ 작품이 외부에서 팔렸다며 우리 갤러리의 세일즈 리스트에서 지워달라고 연락했다. 흔히 있는 경우라서 알겠다고 했다. 그런데 어느 날 작품 설치를 위해 한 고객의 집에 방문했는데 그 작품이 걸려있는 것이 아닌가. 나는 일을 마치고 고객에게 조심스레 여쭤보니 전시를 보고 C 작가에게 연락해 직접 구입했다고 말했다. 정석대로 하자면 C 작가는 ㄴ 작품을 전시했던 갤러리에서 구입하도록 하는 것이 좋았을 것이다. 물론 C 작가가 하면 안 되는 일을 한 것은 아니다. '정석'이 지켜지지 않는 경우가 더 많기도 하다. 하지만 오히려 그래서 더 '정석', '기본'을 지키는 작가의 평판이 좋은 것은 사실이다.

지금까지 미술작품을 어디서, 어떻게 살 수 있는지 알아보았다. 구매자는 작품을 사기까지 여러 단계와 고민을 거쳤을 것이다. 마음에 드는 작품을 찾을 만큼 확실한 자기 취향이 있고 주변 사람들의 의견을 참고하되 휘둘리지 않기 위해 노력했다. 아티스트나 갤러리 직원 등 미술 전문가와 대화도 나누고 작가에 대해 조사했다. 작품에 대한 최종 구매 판단을 내리기 전 보관 상태나 서명 등을 확인하기도 했다. 이러한 과정을 거치며 구매자는 미술세계와 관계를 맺는 특별한 경험을 하게 된다.

07
무엇을 사야 할까?
[나와 작품의 조화]

　　　　　나의 미적 취향을 파악하는 단계도 거쳤고 어디서 미술작품을 살 수 있는지도 알아보았다. 이번에는 "취향에 맞는 작품을 찾았다."라는 것을 전제로, 그 외에 작품을 구입하기 전에 고려해야 할 사항에 대해 알아보면 어떨까? 구매자 자신에 대한 부분과 작품 자체에 대한 부분이 있는데 먼저 구매자가 스스로 기준을 세우고 결정해야 할 부분부터 생각해 보자.

내가 좋아하는 작품을 사는 것이 중요하지만 취향에 맞는 작품을 만났다면 잠시 마음을 가라앉히고 일단 한발 물러서자. 이상형을 만났다고 해서 곧바로 사귀자고 하지는 않듯이 말이다. 외모는 마음에 들더라도 나와 성향이 잘 맞는지, 성격이나 건

강 등 다른 부분에서 큰 단점이 없는지 봐야 하지 않을까. 미술 작품도 똑같다. 작품은 내 공간에서 나와 함께 살아가는 존재다. 구매에 대한 확신이 들 때까지 그 작품과 '대화'를 나눠보는 것이 좋다. 어느 부분이 마음에 들었고 작품을 봤을 때 어떤 느낌이 들었는지, 나에게 어떤 이로움을 줄 수 있는지 등 감상의 시간을 가져보자. 2장에서 언급한 직장인 컬렉터의 사례처럼 자기만의 이유가 있을 수 있다. 작품을 둘러싼 객관적인 사항도 스스로 조사해보자. 큐레이터나 갤러리스트의 의견은 참고만 하고 혹시 무조건 좋다고, 오른다고 호언장담하지는 않는지, 해당 작가에 대해 직접 알아보고 확신이 든 상태에서 사야 한다. 특히 이 작가는 내년부터 호당 가격이 인상된다, 작년에 얼마였는데 올해는 얼마에 팔리고 있다, 누가 최근에 사서 오르고 있다는 이런 말에 혹할 수 있으니 주의해야 한다. 작가의 이력, 작가 노트, 인터뷰, 비평, 가격 등을 찾아보자.

자신의 확신 못지않게 중요한 것이 가족의 동의다. 가족이 미술에 별 흥미가 없다면 최소한 싫어하지 않는 작품을 고르는 것이 좋다. 40대 정도 되는 여성 클라이언트가 직접 고른 작품을 집에 설치해 드리러 방문한 적이 있다. 보통 작품을 고르는 과정에서 큐레이터에게 이것저것 묻는다. 작가와 작품에 대한 정보나 의견을 구하고 참고한다. 마음에 둔 작품이 있는 채로 확신

이나 동의를 구하기 위해 넌지시 의견을 묻는 경우도 있다. 이분은 그러한 과정이 없이 확신에 차서 작품을 고르고 바로 설치 일정을 조율했다. 마음에 쏙 드는 작품이었던 모양이다. 그런데 1주일도 안 돼서 "저기요, 남편이 이게 뭐냐고 당장 이 작품 바꾸라고 소리쳤어요.."라고 미안해하시며 갤러리에 연락해 왔다. 작가와의 관계도 있으니 갤러리 입장에서도 조금 난처했지만 잘 해결해 드렸다. 이후로는 클라이언트에게 공동 공간에 작품을 걸 때 자신의 취향만큼 가족의 취향도 중요하고 존중해야 한다는 것을 말씀드린다.

두 번째는 예산이다. 우리는 뉴스에 나올 법한, 경매기록을 갈아치울 법한 작품을 사려는 것이 아니다. 적금 들고 모은 돈으로 작품을 산다. 모든 재화, 자산이 그렇듯 돈이 많으면 그만큼 더 좋은 것, 더 큰 것, 더 마음에 드는 것을 살 수 있다. 아파트에 비유하자면 반포의 아크로리버파크 아파트가 좋다는 것은 대부분 동의할 것이다. 다만 너무 비싸니까 내 예산 안에서 가장 좋은 집을 사기 위해 공부하고 조사한다. 예산의 경우 개인마다 기준과 상황이 다르기 때문에 '얼마'라고 제시해줄 수는 없다. 하지만 미술품을 처음으로 구매한다면, 내 경험상 한 달 월급 이내에서 골라보는 것이 적당했다. 조금만 더, 조금만 더

하다 보면 구입을 못하게 될 수 있다. 예산을 정하지 않은 채 이 작품은 이게 아쉽고 저 작품은 저게 아쉽다면서 선택을 미루다 보니 오히려 염두에 두었던 작품마저 놓치게 되었다.

한정된 예산으로 집을 사려면 아크로리버파크에 비해 '덜 잘나가는' 집이겠지만 자기만의 기준과 우선순위를 생각해서 고르게 될 것이다. 절대 포기할 수 없는 것과 양보할 수 있는 것을 구분해서 말이다. 예를 들어 누군가는 투자가치를 위해 녹물과 주차 전쟁을 감수하고 낡은 재건축 아파트를 사기도 하고, 쾌적한 것을 최우선으로 삼는다면 지하철역에서 좀 멀어도 새 아파트를 살 것이다. 아이 교육을 포기할 수 없어서 작은 평수 아파트나 빌라를 선택하는 사람도 있다. 작품을 고를 때도 마찬가지로 한정된 예산 안에서 우선순위를 생각해 두자. 작가의 명성이 제일 중요하다면 유화보다는 드로잉이나 에디션 많은 판화를 알아보는 편이 좋다. 반대로 멋진 대형 유화를 걸고 싶다면 신진 작가 중에서 알아봐야 할 것이다.

세 번째로는 사이즈를 생각해야 한다. 작품 구매 경험이 많지 않다면 흔히 간과하는 부분이다. 작품을 들고 고객 집으로 설치하러 가면 종종 "어머, 이렇게 커요?"라는 말을 듣는다. 갤러리나 미술관은 천장이 일반 가정집이나 사무공간보다 높다. 가정

집은 보통 2.3~2.5m 정도 되는데 전시공간은 3m 이상 되는 것도 많다. 가구도 없이 널찍한 공간에서 보다가 집으로 가져가면 훨씬 커 보인다. 게다가 액자까지 맞춤 제작하는 경우가 많은데 그렇게 되면 실제로 작품은 더 커진다. 실제 사이즈를 가늠하지 못해 생각해 둔 자리에 걸지 못하고 설치 당일 갑자기 가구를 이리저리 옮기며 작품 걸 장소를 마련하는 고객들이 많았다. 간혹 반대의 경우도 있는데 클라이언트 한 분이 120호 대형 유화작품 두 점을 척 하고 구매했다. 120호 캔버스는 긴 변이 2m에 달한다. 집에다 걸겠다고 하셨는데 재차 사이즈를 확인 시켜 드렸다. 실제로 방문해 보니 복층 주택이었다. 1, 2층이 통으로 트여 있는 거실에 설치했는데 천장이 너무 높아 120호가 마치 60호로 보일 정도로 작아 보였다. 고객이 현명하게 두 점을 구매하셨고 작품도 힘 있고 화려한 추상이어서 다행히 휑한 느낌은 전혀 들지 않았다.

최종 선택 전에 작품 사이즈, 액자 사이즈, 작품을 설치할 공간 사이즈와 분위기를 다시 한 번 확인하는 것이 좋다. 물론 절대적인 법칙이란 것은 없다. 큰 공간에 작고 힘 있는 작품으로 포인트를 주는 경우도 있고, 작은 공간에 벽을 꽉 채울 만큼 큰 작품으로 오히려 공간을 넓어 보이게 하는 경우도 있다. 작품과 공간의 조화를 충분히 상상해 보자.

08
무엇을 사야 할까?
[꼭 확인할 사항]

구매자의 취향과 여건을 살펴보았으니 이번에
는 작품 자체에 대해 확인하고 체크해야 할 사항에 대해 알아보
자. 작품의 미적 가치나 보관상태 등과 관계없이 장식적인 목적
으로 작품을 구입한다면 이 부분은 크게 신경 쓰지 않아도 될
것이다. 사람마다 취향이 다르듯 작품을 사는 이유와 목적도 다
르기 때문에 본인에게 맞는 사항만 참고해도 괜찮다. 여기서 이
야기하려는 것은 내 마음에 들면서도 가치를 인정받는 작가의
작품을 소장하는 '컬렉팅'의 경험을 위해 필요한 최소한의 지
식이다. 좋은 작가의 의미 있는 작품을 소장하는 경험은 취미로
미술관에 가서 전시를 구경하는 것보다 한층 더 높은 차원의 미
적 경험이라고 생각한다. 이를 위해 사려는 작품이 온전한 상태
인지도 보아야 한다. 미술사적으로 무엇이 좋은 작품인지 등의

무거운 논의는 여기서는 하지 않으려 한다. 대신 모든 작품에 해당하는, 필수적으로 확인해야 할 사항을 언급해 볼 것이다. 작품의 보관상태, 소재, 작가 서명, 작가 이력이다.

우선 작품의 실물을 보며 상태를 확인해 보자. 판매하는 곳이 온라인 갤러리거나 외국에서 구매할 경우 실물을 볼 수 없을 것이다. 이런 상황이라면 전화나 이메일로 상태를 물어 기록으로 남기고 포장 직전에 찍은 고해상도 사진을 달라고 하자. 한 번은 해상도까지 정해달라는 곳이 있었는데 초점 잘 맞춰진 아이폰 사진 정도로 달라고 했었다. 그 정도면 상태를 확인하기에 충분하다. 옥션이나 갤러리에서 구매한다면 상태 보고서도 요청해서 확인하자. 상태 확인이라 함은 작품에 얼룩이나 먼지 같은 오염이 있지는 않은지, 크랙(갈라짐)은 없는지, 캔버스가 틀어지거나 종이가 우는 부분은 없는지 등을 보는 과정이다. 정도가 심하지 않다면 감안하고 구매할 수도 있지만 내가 보관하는 중에 증상이 더 심해질 수 있다는 점은 염두에 두어야 한다. 온도변화나 충격 등을 특히 조심해야 한다. 아무리 좋은 작가의 작품이라도 보관상태가 엉망이라면 작품의 가치가 제대로 평가받지 못할 수 있다.

둘째, 작품의 소재도 확인해 보자. 회화 중에는 유화, 아크릴화, 수채화, 수묵화, 드로잉처럼 에디션이 없고 세상에 딱 한 점밖에 없는 작품도 있고 그렇지 않은 작품도 있다. 판화, 사진, 디지털 프린트처럼 같은 작품인데 여러 에디션이 있는 것을 '멀티플 아트(multiple art)'라고 한다. 멀티플의 경우 한정된 에디션의 작품도 있고 무한 복제 가능한, 작품인 듯 작품 아닌 작품 같은 것도 있으니 구매 목적에 맞게 잘 살펴야 한다. 조각도 한정판 에디션으로 제작되는 경우도 있다. 우리에게 익숙한 회화나 조각뿐 아니라 미디어 아트, 설치미술, 혼합매체를 활용한 입체작품이나 콜라주 등도 있다. 전기를 활용하는 특수한 환경에서 감상할 수 있는지, 보관이 용이한지, 이 소재가 작가에게 어떤 의미가 있는지 등을 생각하는 과정이 필요하다.

개인적으로 한정판 판화나 조각 같은 리미티드 에디션 작품은 초보 컬렉터에게 좋은 출발점이 될 수 있다고 생각한다. 100~200만 원으로 유명 작가의 유화작품을 사기는 쉽지 않지만 한정판 판화를 구입할 수 있는 금액이다. 판화에서 가장 중요한 것은 에디션 수와 기법이다. 에디션 수가 적을수록 희소성이 높아 소장 가치도 높다. 석판화, 목판화, 실크스크린, 에칭 등 아티스트가 손으로 직접 작업한 것이 아니라 컴퓨터로 뽑은 작품이라면 향후 가치는 별로 높지 않을 것이다. 디지털 기법이

들어갔다고 다 예술적 가치가 없는 것은 물론 아니다. 디지털 아트라는 장르가 따로 있고 가능성도 무궁무진하지만, 원본을 단순히 디지털로 복제한 작품은 가치를 논하기 어렵다.

한정판 판화는 통상 앞 번호일수록 좋다고 하는데 10번째, 50번째, 100번째와 같이 특수한 번호도 가치를 높게 보는 경향이 있다. 하지만 무엇보다 중요한 것은 'AP(artist proof)'가 적힌 버전이다. 이는 완성된 작업을 쭉 놓고 작가가 제일 잘 나온 것을 뽑아 "내가 보장한다!"라고 적어놓은 것이다. 신혼여행 중에 이탈리아 소도시에서 갤러리에 간 적이 있다. 숙소 근처를 돌아다니다 귀여운 그림이 있어 들어가 구경했는데 작은 석판화 작품이 눈에 들어왔다. 가격도 비싸지 않고 그 작품에도 AP가 적혀 있었는데 너무 즉흥적으로 결정하는 것이 두려워 사지는 않았다. 여전히 가끔 아른거리고 독특한 그림체가 다시 보고 싶을 때가 있어 그때 사둘 걸 후회가 된다. 이거 신혼여행 가서 사 온 작품이야! 라는 스토리까지 있으니 평생 두고 볼만했을 텐데 말이다.

셋째, 작가 서명과 진품보증서를 확인하자. 이 두 가지를 확인하는 것은 많은 분이 상식으로 알고 있는 것 같다. 서명은 아티스트의 재량에 따르는 것이기 때문에 크게 하는 작가도 있고

아주 작게 작품 어딘가 숨겨두는 작가도 있다. 옆면이나 뒷면에 할 때도 있고 일부러 서명을 안 하는 작가도 있다. 서명이 없을 때 구매자가 불안해하는 경우도 있는데 속으로만 고민하지 말고 서명을 받을 수 있는지 물어봐도 괜찮다. 이렇게까지 요청하면 보통 해주지만 정 안된다고 하면 작가나 판매자에게 요청해 작품 매매계약서, 진품보증서, 인보이스 등 구매 관련 서류에 기재할 수 있다. 작가와 작품에 관한 필수정보가 기재된 진품보증서와 거래 상대자(갤러리, 옥션, 아트 딜러, 작가 본인, 기타 개인 등), 거래날짜 등이 명시된 서류는 추후 작품을 재판매할 때 특히 중요하다.

남의 말을 듣고 사는 것이 아니라 나와 가족의 취향, 자기만의 이야기가 담긴 작품을 사면 작품과 함께하는 일상이 더 행복할 거라 생각한다. 더불어, 내 예산과 공간에도 맞고 보관 상태나 작가 서명, 이력처럼 객관적으로 확인할 수 있는 부분까지 본다면 더 좋은 구매 경험이 될 것이다.

09
어디에 보관해야 할까?

아무리 좋은 작품도 보관이 잘못되면 가치를 제대로 평가받지 못할 수 있다. 이 말은 구매자 역시 작품을 사면 잘 보관해야 한다는 말이기도 하다. 소장 중에 작품의 가치가 떨어져도 상관없다고 생각하는 사람(이 있을까 싶지만)이라 해도 내가 가진 작품의 가치를 지키는 것은 소장자의 의무라고 생각한다. 이는 아티스트에 대한 존중이기도 하다. 소유권은 나에게 있어도 저작권은 작가에게 있다는 법을 굳이 들먹이지 않더라도 작품을 소중하게 보관하는 것은 상식이자 소장자의 기본 태도 아닐까?

그렇다면 어떻게 보관하는 것이 잘 보관하는 것일까? 처음으로 미술품을 구입하려는 사람들이 꼭 하는 질문이 바로 "작품은 보관하기 까다롭지 않나요?"이다. 결론부터 얘기하자면 작

품 보관은 생각보다 까다롭지 않다. 집에서도 얼마든지 보관하고 감상할 수 있다. 사람이 쾌적하다고 느끼는 정도면 미술작품에도 충분히 좋은 환경이다. 미술관 수장고처럼 항온항습 시설 갖추고 화재감지기 설치하고 열화상 카메라 놓고 그렇게 하지 않아도 된다. 물론 약간 서늘한 상태로 일정한 온습도에 있는 것이 당연히 좋다. 하지만 특별한 주의나 관리가 필요한 재료를 쓴 작품이 아니라면 쾌적한 실내 온습도 상에서도 작품은 얼마든지 잘 살아간다.

한번은 미술관에서 전시 준비를 하던 중 한 컬렉터에게 장욱진 화백의 유화 작품을 대여하러 간 적이 있었다. 미술관은 종종 이렇게 개인 컬렉터에게 작품을 빌려 전시를 한다. 장욱진은 우리나라를 대표하는 근현대 화가로, 그의 작품은 평면적이고 군더더기 없이 단순하고 동화적이다. 그러면서 밋밋하지 않고 꽉 찬 에너지와 단단한 힘을 내뿜는다. 미술에 관심 있는 사람이라면 작품을 보고 바로 알아볼 수 있을 정도로 독창적인 스타일로 아마 먼 훗날에도 많은 사랑을 받고 있을 것이다. 큰 사랑을 받는 만큼 작품가격 또한 최고 수준이다. 당시 대여한 작품은 장욱진의 습작이 아니라 대표작으로 중고등학교 미술 교과서에도 실린 작품이었다. 나는 철저한 보안 시스템을 갖춘 저택일 거라

생각하고 바짝 긴장했다. 왠지 햇빛이 다 차단된 암실 같은 데에 보관되어 있지 않을까 상상도 해 보았다. 작품을 픽업하러 가면서 컬렉터의 주소를 받았는데 내심 놀랐다. 1970년대에 지어진 서울의 한 오래된 아파트였다. 주차장도 육중한 미술작품 운송 차량이 겨우 들어갈 만큼 좁았다. 암실은커녕, 작품은 TV 대신 거실 한 가운데 예쁘게 걸려있었다. 그 오래된 아파트는 최신식 인테리어가 되어 있지도 않았고 고동색 몰딩의 단아한 옛 감성 그대로를 유지하고 있었다. 장욱진의 작품과 잘 어울렸다. 온습도가 있을 리 만무다. 오래전부터 작품을 소장하고 이곳에 걸어두었다고 하셨는데 작품 상태도 좋았다. 상태보고서에 별다른 내용을 쓰지 않아도 됐다. 종종 이 사례를 이야기하면서 이렇게 수억 원대의 작품도 오래된 아파트 거실에 걸어둘 수 있다고 하면 다들 놀란다.

그래도 미술작품이니까 뭐라도 주의할 점을 알려달라고 한다면 아래 사항은 피하는 것이 좋겠다. 고객에게도 늘 강조했던 내용이다. 작품이 가장 약한 것은 햇빛과 습기다. 직사광선은 피해야 하고, 그에 맞먹는 스포트라이트 조명도 직접 쏘지 않는 것이 좋다. 가끔 작품을 돋보이게 하려고 스포트라이트 다운라이트 조명을 쏘는 경우가 있는데 오히려 직사광선처럼 작

품을 변색시키거나 뜨거워져서 습기가 말라 물감이 갈라질 수 있다. 반대로 습기 있는 장소도 피해야 한다. 의외로 화장실에 작품을 설치해 달라고 하는 클라이언트가 종종 있는데 갤러리 직원들은 보통 만류한다. 습기가 찼다 빠졌다 하면서 물감, 캔버스, 종이, 나무로 된 캔버스 틀 모든 재료에 좋지 않은 영향을 줄 수 있다. 흔히 작품 설치 장소로 지정하지만 간과하는 곳은 주방 쪽인데 전기밥솥에서 나오는 고온의 수증기가 작품에 영향을 줄까 염려스럽다. 밥 지을 때마다 액자 안으로 습기가 자꾸 차서 작품을 옮겨 달라고 한 클라이언트가 있었다. 반대로 표면이 갈라지거나 물감이 탈락할 수 있기 때문에 난방기구 위 등 너무 건조한 장소도 추천하지 않는다. 베란다나 외부와 맞닿은 벽 등 온도차가 심한 장소도 역시 피한다. 특히 추운 겨울에 따뜻한 실내 공기와 차가운 바깥 공기로 벽에 결로현상이 생겨 종이가 수축하거나 심할 경우 액자 안에 곰팡이가 필 수도 있다.

손으로 작품을 직접 만지는 것도 되도록 피하자. 미술관이나 갤러리에서는 보통 면장갑이나 니트릴 장갑, 라텍스 장갑 등을 착용한다. 체온으로 인한 민감한 변화는 물론, 피부에 남아있는 화장품이나 기름기로 인해 표면이 조금씩 부식될 수도 있기 때문이다. 공간에 대한 부분은 아니지만 작품을 너무 오래 포장된

채 보관하기보다 주기적으로 교체해서 공기순환이 될 수 있게 해주는 것이 좋다. 끝으로, 작품의 경우 한 번 사면 수년 간은 보관하고 감상해야 하므로 액자를 하는 것이 낫다. 작품에 어울리는 액자를 맞추면 미관상으로도 좋고 오염, 먼지 등으로부터 보호할 수도 있다. 처음이라서 종류와 장단점을 모를 경우 액자 집 서너 군데에 연락해 문의해 보면 된다. 비교 견적을 낼 때는 액자 종류, 두께, 반사여부 등의 조건을 통일해서 받아야 정확한 비교가 가능하다. 무조건 싸다고 좋은 것은 아니고, 경험상 대체로 친절한 곳이 일도 잘하는 경우가 많으므로 친절하게 응대해 주는 곳과 거래하길 추천한다.

엄밀히 말해 약간 시원하다 느낄 정도의 환경에서 일정한 온습도를 유지하는 것이 최상이다. 하지만 이 정도는 미술관 수장고 급이지 일반 가정집에서는 지키기 어려운 환경이다. 사람이 쾌적하다고 느낄 정도면 충분히 괜찮고, 위 내용 정도만 조심한다면 일상에서도 얼마든지 작품을 감상하고 보관할 수 있다. 오래된 아파트에서 설비 없이 장욱진의 작품을 보관하고 감상하던 이야기를 떠올려 보자. 미술작품 보관도 의외로 까다롭지 않으니 걱정하지 말고 좋은 작품을 알아보는 안목을 키우는 것이 먼저라고 강조하고 싶다.

10
이거 사면 올라요?

간혹 미술이 돈이 된다는 말을 듣고 투자로 접근하기도 한다. 몇 년 사이 아트테크라는 말도 유행하고 이런 수요에 맞춰 미술품 공동투자, 지분투자 등 투자기법을 활용한 미술품 매매가 늘고 있다. 투자처를 찾는 투자자를 유인하는 브로커들도 생겨났다. 맥락을 떼고 본다면 미술이 돈이 되는 경우가 실제로 있기 때문에 이해 못 하는 바는 아니다. 하지만 그런 사례를 보고 미술을 무작정 투자처로 보거나 "얼마 넣어서 얼마 벌었고 수익률은 몇 프로다."라는 식의 광고에 빠지는 것은 위험할 수 있다. 미술뿐 아니라 대부분의 시장이 그렇다. 최근 몇 년 사이 모든 자산시장에 젊은 세대의 유입이 크게 늘었다고 한다. 비트코인 같은 새로운 시장에 적극 참여할 뿐 아니라 주식, 부동산 같은 기존 투자처에서도 거래량이 기성세대를 뛰어넘었

다는 뉴스를 본 적이 있다.

미술관은 데이트하는 연인이나 아이들과 함께 오는 가족 손님이 고루고루 있다. 반면 갤러리는 가족보다는 개인 고객이 많았고 기존에 작품 구입 경험이 있는 50대 이상 고객이 많았다. 그러다가 점차 처음으로 미술작품을 사려고 하는 30대 고객의 비중이 높아졌다. '보는' 취미를 넘어 적극적으로 취향을 찾고 좋아하는 작가를 소장하고자 미술 인구가 많아진 것은 두 팔 벌려 환영할 일이다. 하지만 작업의 의미가 아닌 아트테크, 미술투자 측면에서 '돈이 될 만한' '나중에 오를 만한' 작가나 작품을 소개해 달라고 하는 경우 조금 걱정이 된다. 섣불리 '카더라' 통신을 믿고 결국 미술을 향유할 기회도, 돈을 벌 기회도 둘 다 잃게 되지는 않을까 우려스럽다.

아트테크가 무작정 나쁘다는 건 아니다. 어쩌면 컬렉터와 미술투자자가 지향하는 바가 같을 수도 있다. 바로, 소장한 작품의 가치가 높아지는 것. 나 역시도 작품을 살 때 나중에 가격이 오르기를 바란다. 신중하게 구입한 작품의 가치가 향후 더 좋은 평가를 받고 그 작가가 성장하는 모습을 보는 건 실제로 많은 컬렉터가 바라는 일이다. 작품 보는 안목과 능력을 확인받아 뿌듯하고 또 작품가격도 오르니 돈 번 것 같은 기분도 들어서 좋다. 그런 작품은 보면 볼수록 더 예쁠 것이다.

하지만 "어떤 작가가 떠요? 이거 나중에 올라요?"라는 질문에 한마디로 대답하기는 어렵다. 미래는 신의 영역이라서 100% 맞출 수 없다는 게 첫 번째 이유다(오른다 해도 작품 가격이 오를 만큼 작가가 성장하는 데에 긴 시간이 필요하다). 두 번째는 그 사람의 취향과 가치관을 알아야 한다는 것, 세 번째는 그 사람의 상황과 기준을 알아야 하기 때문이다. 심지어 이런 것들이 변한다. 투자자와 컬렉터가 똑같은 목표를 지향하는 것 같아도 즐기느냐 마느냐, 자신의 취향을 아느냐 마느냐 그 한 끗 차이가 결정적이라고 생각한다.

그래서 나는 미술작품을 재테크 측면으로만 보는 것은 바람직하지 않다고 생각한다. "아니, 내가 재테크로 보고 싶으면 재테크로 보는 거지. 내 맘인데 뭘 안 된다고 그러냐?"라고 반박할 수도 있다. 그래도 내 생각에는 변함이 없는데 이런 시각으로는 재테크라는 소기의 목적뿐만 아니라 미술의 매력, 컬렉팅의 매력을 느끼기도 힘들기 때문이다. 무겁고 재미없는 단어일 수 있지만 '본질'을 생각해 보았으면 한다. 투자 얘기를 하고 있으니 전통 투자처 중 하나인 부동산에 비유해 내 생각을 이야기해 보고 싶다. 주거용 부동산의 본질은 '주거'다. 가격이 올랐다, 입지가 어떻다, 타이밍이 좋았다는 등 말이 있지만 본질은 '사람이 사는 곳'이다. 투자든 실거주든 입주할 사람이 살기 괜찮은

집인지 판단하는 것이 먼저 아닐까? 그럼 살기 좋은 집은 어떤지 생각한다면 이때부터 여러 가지 요소를 따져보게 된다. 좋은 직장이 주변에 있는지, 교통은 편한지, 교육환경은 좋은지, 마트나 병원이 가까운지, 공장에 둘러싸이지 않고 쾌적한 자연환경이 있는지, 동네 주민들 생활수준은 괜찮은지, 시설이 너무 낡아 불편하지는 않은지 등을 따져본다. 그리고 나서 지하철 뚫린다는 호재 등 향후 더 좋아질 여력이 있는지도 알아본다.

만약 '주거'라는 본질을 보지 않은 채 단순히 가격이 오를지 재테크로만 보게 된다면 어떻게 될까? 어느 부동산 강사가 찍어줘서 사고, 친척이 돈 벌었다니까 사고, 갭 작다고 갭투자로 사고, 계산기만 두들기고는 수익률 높다고 사고. 시장의 흐름, 타이밍, 실제 입주할 수요가 있는지 등은 보지 못하고 휘둘릴 것이다. 물론 운 좋게 오를 수도 있다. 하지만 이런 식의 판단으로는 좋은 투자를 지속할 수 없을뿐더러 그 시장에서 배울 수 있는 어떠한 지식도 지혜도 재미도 얻을 수 없다고 생각한다.

이 내용을 미술시장에 적용해 보자. 미술의 본질은 무엇일까? 인간의 철학, 생각, 개념 등 정신적인 활동을 감각적(특히 시각적)으로 구현하는 것이다. 주거용 부동산에서 직장, 교통, 학군, 환경 등의 입지와 아파트 노후도 같은 자체 특성을 보듯 미술

작품에서도 독창성, 작품성, 시장성, 희소성, 메시지 등의 여러 가지 가치판단 요소를 본다. 결국 나중에 가치가 오르는 미술작품은 이러한 요소를 잘 반영한 작품일 것이다. 그러나 미술시장에는 다른 자산시장과 다른 점이 있다. 바로 이 책에서 거듭 강조하는 취향이 반영된다는 점이다. 이 점이 독특한데 부동산은 사놓고 매일 쳐다보지 않는다. 주기적으로, 또는 필요할 때만 관리한다. 하지만 미술은 내 취향의 작품을 내 공간에서 매일 마주한다. "어떤 큐레이터가 이 작가 요새 핫하다고 했어. 누가 이거 사면 오른다고 했어."라면서 마음에 들지도 않는 작품을 오랫동안 거실에 두고 살아야 한다면 큰 스트레스일 것이다.

반면, 내 취향과 경제적 상황에도 맞고 철학이 탄탄한 작가의 작품을 소장했다면? 나라면 이런 작가의 작품은 가격이 오르더라도 팔지 않고 가보처럼 대대손손 물려주고 싶을 것 같다. 실제로 수익률로만 따졌을 때 2년 만에 300% 정도 가격이 상승한 작품을 가지고 있지만 나는 이걸 되팔고 싶은 마음이 없다. 되판다면 수익을 남길 수는 있어도 그 작품은 나에게 수익 이상의 심리적 보상을 주고 있다. 작가님이 뉴욕에서 개인전을 한다는 소식을 들었을 때, 마치 내 일처럼 기뻤다. 이 작품을 소장해서 향유함으로써 느끼는 즐거움, 작품으로 연결된 아티스트와의 인연 등 무형의 자산을 계속해서 누리고 싶다. 좋은 작가의

좋은 작품을 구매하기 위해 하는 미술공부의 즐거움, 소장하는 즐거움을 널리 알리고 싶다. 미술에 관심이 있고 더 빠져들 마음이 있다면 미술을 '돈'으로만 보지 말고 '애호가'가 되어보는 건 어떨까. 그러기 위해 "이거 사면 올라요?"라는 질문을 하기보다는 앞의 내용을 되짚어가며 자신(의 취향)에 대해 잘 알고 좋은 작가를 보는 눈을 키워보자.

"부동산은 첫째도 입지, 둘째도 입지, 셋째도 입지(location, location, location)"라고 한다. 내가 일했던 갤러리의 관장님은 이 비유를 들며 "미술은 good artist, good artist, good artist야. 첫째도 작가, 둘째도 작가, 셋째도 작가야."라고 말했다. 취향에 맞는 좋은 작가와 작품을 선별하는 눈, 그리고 그것이 추후 시장에서 더 좋은 평가를 받을 때의 즐거움을 알리고 싶다.

11
그래도 내가 산 작품이
오르면 좋겠어요

미술을 투자대상으로만 보는 것은 위험하다고 생각하지만 그래도 미술 투자에 미련을 버리기 어려운 독자들이 있을지도 모르겠다. "그럼 투자대상으로 '만' 보는 거 말고 투자 '겸' 기호 대상으로 보는 건 어때요?"라고 물어볼 수 있다. 앞에서 미술 투자자와 컬렉터는 '안목'이라는 한 끗 차이가 있지만 소장한 작품의 가치가 점점 높아지기를 기대한다는 공통의 목표가 있다고도 했으니 그래도 투자에 대해 조금이라도 이야기하는 것이 맞겠다.

나도 여느 대한민국 성인 못지않게 재테크와 투자에 관심도 많고 시행착오도 겪었다. 김난도 교수가 매년 발표하는 『트렌드코리아』 2021년의 키워드 중 하나가 "자본주의 키즈"다. 20대는

물론 30대와 40대 초반까지 예전에 영화관, 카페에서 데이트 하던 커플이 요즘엔 부동산 임장 데이트를 하고 주식 강의를 같이 듣는다고 한다. 나도 남편과 꽤 많이 임장 데이트를 즐기는 사람으로서 공감하며 책을 읽었다. 기성세대는 돈 밝히는 걸 꺼리지만 2030, 3040은 "돈 좋아해요! 돈 벌고 싶어요!"라는 말을 서슴없이 한다. 어려서부터 브랜드, 마케팅, 광고, 아르바이트 등 돈에 관해 노출된 우리 세대에게 어쩌면 미술을 "돈과 분리해서 보세요~"라고 하는 건 관심 갖지 말라는 말과 같을 것이다. 뭔가를 돈과 연결 지어 생각하는 것이 자연스럽다.

투자 얘기로 돌아와, 사람들은 왜 어렵고 위험한 투자를 할까? 그냥 은행에 돈 넣어두면 될 것. 부모님 시대에 비해 금리가 낮아서 이자가 너무 적다. 물가 상승률을 고려하면 오히려 마이너스일 수도 있다. 여윳돈이 남아돌거나 다들 돈에 눈이 멀어서가 아니라 투자를 하지 않을 수 없는 환경, 경제상황이 된 것이다. 그래서 '수익률 얼마다.' 라는 말에 귀가 번쩍 뜨이고 관심이 쏠리는 건 당연하다. 그럼 그 투자처는 왜 은행보다 높은 수익을 줄까? 생각해 보았다. 수익은 리스크에 대한 보상이다. 한 번쯤 '하이 리스크 하이 리턴, 로우 리스크 로우 리턴 (high risk high return, low risk low return)' 이라는 말을 들어보았을 것이다. 은행은 원금을 잃지 않는 대신 적은 수익을 준다.

반면 어떤 투자처는 원금을 잃을 확률이 높은 대신 위험을 감수한 보상으로 높은 수익을 안겨준다. 즉, 투자에서 말하는 가장 큰 위험(리스크)은 바로 원금손실일 것이다.

미술 투자도 마찬가지다. 원금손실의 위험이 있다. 이미 예술적 가치가 인정된 '안전한' 작가가 아니라 평범한 월급쟁이가 접근할 만한 신진 작가라면 특히 그렇다. 검증된 작가라 할지라도 종종 가격이 하락하는 경우도 있다. 대표적인 예가 이당 김은호 화백인데 구한말, 일제 강점기에 활발히 활동했다. 고종과 순종의 어진을 그린 걸출한 화가로 2000년대 초반까지도 작품이 수천만 원에 거래되었다. 하지만 친일행적이 밝혀져 친일인명사전에 등재된 후 급격히 하락했다. 미술계 인사의 말에 따르면 이제는 거의 미술 대학원을 졸업한 신진 작가와 비슷한 금액대에 거래가 가능하다고 한다. 오호통재라!

신진 작가의 경우 가장 큰 리스크는 작업을 중단하는 것이다. 앞서 미술대학 졸업전시에서 작품을 사는 경우에도 언급했지만 아무리 훌륭한 실력과 철학을 가지고 있어도 작가가 붓을 꺾어버리면 의미가 없다. 유명 갤러리들은 이러한 이유로 대학을 갓 졸업한 신진 작가와 전속계약은 잘 하지 않는다고 한다.

미술 투자의 리스크가 하나 더 있다. 바로 시간이다. 1천만 원이

1억 원이 되었다면 대박 투자다. 하지만 그렇게 되기까지 20년이 걸렸다면? 그래도 훌륭한 투자지만 시간을 집어넣으니, 뭔가 아쉬운 투자라는 생각이 든다. 물론 반대로 짧은 시간 안에 대박이 터지는 예도 있지만 미술 투자에 성공하려면 실제로 꽤 긴 시간이 필요한 경우가 많다. 주식이나 부동산은 5년 가지고 있어도 장기투자자 소리를 듣는다고 한다. 미술에서는 5년이면 단기, 10년이면 보통 보유 기간이다. 그마저도 10년이 넘어도 안 오를 수도 있다는 말이다. 아무리 경험 많은 컬렉터, 안목 높은 큐레이터라도 백발백중 5년 이내에 수익을 보는 것은 어렵다. 또 중요한 것은 내 작품을 받아줄 누군가가 있느냐는 것이다. 다른 투자분야도 마찬가지겠지만 미술은 주식, 부동산에 비해 시장 참여자가 훨씬 적다. 아무리 호가가 올라도 그걸 실제로 사줄 사람을 만나야 확정된 수익이 생긴다.

취향과 안목이 중요하다고 말해도 사실 오른다는 말을 듣고도 가만히 앉아서 본질과 취향을 따지는 사람은 많지 않을 것이다. 나 역시도 미술계 안에서 이 작가 작품이 오른다는 소문을 들으면 귀가 팔랑거린다. 다행히(?) 여윳돈이 없어서 지르지 못할 뿐, 만약 통장잔고가 넉넉했다면 홀린 듯 샀을 수도 있다. 기왕 미술작품 사는 거, 꼭 올라야 한다고 생각한다면 세 가지

를 생각하면 좋겠다. 나도 큐레이터로 일했을 뿐, 컬렉팅을 전문적으로 한 사람은 아니라서 다른 미술계 분들의 조언을 구하고 조사한 내용이다.

첫째, 가용자금을 늘려 '안전한' 작가를 고른다. 이 책에서 나는 계속 평범한 사람이 쓸 돈 아껴 모은 2~300만 원이나 그보다 더 적은 돈으로 좋은 작가의 작품을 살 수 있다고 말하고 있다. 미술에 입문하는 사람이 미술을 평생의 취미로 만들고 컬렉터의 길로 가기 위한 출발점이 될 수 있다. 하지만 금액상 유명 작가보다는 신진 작가의 작품이 될 확률이 높다. 구매자의 취향에 따른 '좋은 작품'이 꼭 '오르는 작품'은 아닐 수 있다. 만약 '좋은' 것보다 '오르는' 것이 우선이라면 자금을 더 늘리길 추천한다. 이미 시장에서 검증된, 수요는 많은데 그에 비해 공급은 없거나 적은 안전한 작가를 선택하려면 1,000만 원 정도의 종잣돈이 필요하다. 아무리 못해도 500~700만 원으로 시작하는 것이 좋다고 한다. 이 내용은 내 대학원 선배이기도 한 손영옥 기자가 쓴 『아무래도 그림을 사야겠습니다』라는 책에도 언급되어 있으니 참고하면 좋겠다.

둘째, 미술계 사람과 안면을 트고 인맥을 만드는 것부터 하라고 조언하고 싶다. 이들이 구매 목적에 맞게 컨설팅을 해줄 것이

다. 가용자금을 알려주면 금액대에 맞는 작품을 추천해 준다. 소품을 좋아하는 사람도 있지만 되팔 생각이 있다면 최소 30호 이상부터 시작하는 것이 좋다. 보통 30, 40호는 방에, 50~100호는 거실에 두는데 이러한 세부적인 내용도 상담할 수 있다. 작가, 작품 사이즈, 장르와 기법 등에 따라 해외 유명 작가의 한정판 에디션 작품을 할지, 국내 유명 작가의 유화작품을 할지 등의 선택을 도와준다. 안면을 트면 언론이나 인터넷에 잘 노출되지 않는 미술계 정보도 이야기해 준다. 어느 작가가 어디서 전시를 하는지, 미술상을 수상했는지 등을 물어볼 수 있다. 미술은 '누가' 이 작가의 작품을 구매했는지도 가격에 영향을 미치는데 이런 정보를 귀띔해 주기도 한다. 다짜고짜 갤러리에 문의하기 꺼려진다면 우선은 아트페어에 가서 마음에 드는 작품이 있는 곳의 갤러리 직원 명함을 받고 이메일 리스트에 적어놓고 오는 것부터 시작하자. 처음부터 메이저급 갤러리와 접촉하는 것은 부담스러울 것이다. 이들이 신생 컬렉터에게 정성을 쏟기도 쉽지 않다. 젊거나 소규모 갤러리가 참여하는 아트페어부터 접촉을 시작해 보면 좋겠다. 미술 컬렉팅 경험이 많은 사람의 강의를 찾아서 들어보는 것도 추천한다.

셋째, 꾸준히 컬렉팅한다. 미술은 양보다 질이라고 하는데, 질은 결국 양에서 나온다고 생각한다. 많이 보고 해봐야 그 안에

서 '대박'이 나온다. 햄릿, 리어왕, 로미오와 줄리엣, 베니스의 상인 등을 쓴 인류 최고의 극작가 셰익스피어가 사실은 수많은 작품을 남겼다. 하지만 셰익스피어의 4대 비극, 5대 희극 외에는 지극히 평범하고 심지어 수준 낮은 작품도 많다고 한다. 스타 과학자 아인슈타인도 수많은 논문을 썼는데 그 중 '대박'을 터트린 하나가 바로 상대성 이론 논문이라고 한다. "고기도 먹어본 놈이 먹는다."라는 말도 있다. 고기를 별로 안 먹어본 사람이 고깃집 주인 추천받는다고 좋은 걸 딱 살 수 있을까? 부위별로 맛과 특징이 다른데 고기를 안 먹어봤으니 뭐가 좋을지 헷갈리기만 할 것이다. 결국 선택은 자기 몫인데, 작품도 마찬가지다. 한 작품으로 큰 수익을 낸 컬렉터도 그 이면에는 수십 번의 컬렉팅 경험이 있었다.

다시 강조하지만 그마저도 꽤 긴 시간이 필요하고 수익은 리스크를 감수하는 보상이라는 걸 기억해야 한다. 고작 은행이자 만큼 얻으려고 투자하는 건 아닐 테니 말이다. 마지막으로, 컬렉터는 '부자'일 거라는 선입견을 버려야 한다. 물론 소득이 높은 사람이 미술 컬렉팅을 취미로 가질 확률은 높지만, 이들 역시 돈이 남아돌아서 작품을 사는 것은 아니다. 돈이 펑펑 샘솟는 옹달샘을 가지지 않은 이상 다른 데에서 아낀 것으로 좋아하는

데에 투자할 수밖에 없다. 종잣돈의 규모는 다를지 몰라도 입을 것, 먹을 것, 살 것 아껴서 모은 돈으로 주식 사고 펀드 하고 부동산 하는 것처럼 미술도 마찬가지다. 누군가는 1천만 원으로 시작하고 누군가는 100만 원으로 시작한다. 다른 투자시장과 차이가 있다면 미술은 '심리적 재테크'가 된다는 점이다. 이건 내가 한 말은 아니고 미술교육가 이소영 씨의 말이다. 실제로 가격이 오르는 것은 덤, 미술은 소장자에게 내가 좋아하는 작품을 매일 보고 같이 살아간다는 확실한 '심적 재테크'가 되어준다는 것이다.

PART
04

● ● ● ⟨제4장⟩ ● ● ●

미술과 함께하는
삶을 위하여

01
직접 만나보기

　　미술사, 미술이론을 공부하고 현장에서 일하며 느낀 것은 '백문이 불여일견'이었다. 백 번 책에서 사진으로 보는 것과 직접 가서 실물을 한 번 보는 것은 다르다. 작품은 직접 봐야 한다. 아무리 사진기술이 발달해도 완벽하게 잡아낼 수 없는 미묘한 색, 물감이 만들어낸 육안으로만 볼 수 있는 오돌토돌한 질감, 작품의 크기에서 오는 느낌, 멀리서도 보고 가까이서 봤을 때의 다른 감성, 작품 앞에 서서 상상해보는 작가의 움직임은 실제로 봤을 때만 전해지는 감동이다. 이걸 확실히 알게 된 건 2012년 학교로부터 지원금을 받아 다녀왔던 열흘간의 독일 연수에서였다.

지도 교수님과 우리 학생들은 함부르크, 하노버, 베를린, 드레스덴, 라이프치히, 카셀 등 미술사에서 중요한 입지를 차지하

고 있는 도시를 방문했다. 주요 미술관과 갤러리의 전시와 소장품을 보고 도시 여기저기에 산재한 공공미술 작품들도 찾아다니며 오감으로 공부했다. 5년에 한 번 열리는 국제 미술전인 카셀 도큐멘타(Kassel Documenta)에서 오늘날 가장 독창적인 작업을 하고 가장 의미 있는 메시지를 던지는 작가와 작품을 한꺼번에 만나 마치 천국의 파티에 온 것 같았다. 하지만 그 와중에 나를 사로잡은 건 따로 있었다.

20세기 초의 화가인 조르조 모란디(Giorgio Morandi, 1890-1964)의 정물 그림을 실제로 보고 발을 움직일 수 없었다. 흰색과 회색이 많이 섞인 탁한 노란색 배경에 물병, 컵, 주전자 등 주방용품이 줄지어 서 있다. 정렬을 맞춘 배치가 가지런하고 정갈한 느낌을 준다. 흔히 생각하는 정물화와 다르다. 전혀 사실적이지 않고 부피감이나 원근감 같은 회화기법은 전혀 고려되지 않았다. 평면적이고 윤곽은 삐뚤빼뚤하고 색과 구성은 소박할 만큼 단순하다. 1940년대 이태리 시골 할머니가 쓸 것 같은 주방기구다. 2차 세계대전이 끝나고 뉴욕에서 몇몇 작가가 추상미술로 대히트(?)를 친 후 너도나도 비슷한 그림을 그리고 있을 때, 최신 트렌드에 휩쓸리지 않고 이 보잘것없는 물건들에 혼을 담은 모란디의 신념이 눈으로 보이는 듯했다. 사진, 글, 말로만 접했을 때는 상상할 수 없는 기운을 전해주는 것이 바로 미술작품

이다. 사랑하는 사람과 떨어져 지내본 적이 있는가? 편지로, 전화로, 화상으로만 만나다가 실제로 만나 손잡고 부둥켜안을 때, 그때의 전율이다.

[그림7] 〈정물(Still Life)〉, 조르조 모란디
(Giorgio Morandi), 1956, 캔버스에 유채
※ 이 작품은 당시 카셀 도큐멘타에 출품된 작품이 아닙니다.

아무 인맥도 정보도 배경도 없이 미술계에 발을 들이고 여전히 도제식 시스템이 남아있는 곳에서 직장생활을 시작했을 때는 나도 그 감동을 잊고 지냈다. 시간도 없고 힘든데 언제 가서 직접 보고 있나, 생각도 들었다. 일은 어느 하나 쉬운 일이 없었고 매 순간 쏟아지는 작가와 작품을 꾸준히 공부해야 하는 것도 버거웠다. 관장님이 "이 작가 아니?"라고 여쭤보시면 단 한 번이라도 "네, 알아요!"라고 말하고 싶었다. 왜 이렇게 나는 아직도 모르는 작가가 많을까, 자책했다. 거래 상대가 외국 기관이거나 아티스트일 경우가 많아서 소통에서부터 바짝 긴장하고 신경 써야 했다. 조건 협의를 하고 수없이 작품을 고르고 또 고르는 과정을 반복하면서 똑같은 내용의 컴퓨터 파일도 v.1(버전1) v.2 v.3, 몇 번까지 갔는지 모르겠다. 그에 따라 계

약서, 작품 운송견적 등 관련 서류도 수없이 다시 작성하고 주고받았다. 외국 담당자와 수백 통의 이메일, 수십 통의 전화를 주고받으며 날짜는 하루하루 지나갔다. 작품 선택, 운송, 글쓰기, 디스플레이, 설치, 행사준비, 커뮤니케이션 하나라도 순조롭게 된 게 없다. 작품 하나 번복할 때 생기는 모든 번거로움에 의사 결정권자인 관장님이 원망스러웠다. 물론 순간의 선택이 전시의 품격을 좌지우지할 수도 있기 때문에 신중에 신중을 기하는 건 맞다. '이 정도면 됐지.' 하는 순간 기획은 산으로 간다. 좋은 작가를 데리고 좋은 전시를 하고 세상에 좋은 영향을 준다는 목표나 사명감은 일하면서 잘 생각나지 않는다. 실무자가 이 목표를 자꾸 잊으니 관리자와 의사결정권자가 이걸 상기시켜 주는 것이겠지만 힘들다, 이거만 끝나고 쉬어야지 생각만 든다.

일도 인간관계도 만만치 않았지만 미미한 월급도 한숨짓게 만들었다. 심지어 대학원도 나왔는데. '내가 무슨 부귀영화를 누리자고 이러고 있나?' 생각이 절로 들었다. 답이 없는 고민이고 답이 안 나오는 한탄이다.

그런데 힘든 일은 좋은 작품을 만나면 희석되었다. 이미지로만 봐왔던 작품의 실물을 '영접'하는 순간 "아 그래. 내가 이 부귀영화를 누리려고 이러고 있지...!"라는 말이 절로 나온다. 이미

지가 전해주지 못했던 이 작품의 진가를 가장 먼저 확인한다는 '특권' 하나로 미술계의 현실을 버텼다. 어떤 때는 이 세계를 떠나 미술관 가서 감상만 하는 삶을 살까, 싶기도 했다. 어떠한 사진 촬영으로도 잡히지 않는 미세한 질감, 사람의 눈으로만 확인할 수 있는 '딱 그 색', 작품이 가진 고유의 힘과 아우라, 그건 미술작품을 실제로 보지 않고는 느낄 수 없는 부분이다. 고학력 박봉에 정신적, 체력적 한계에 부딪히기도 하지만 '미술과 함께하는 삶'이라는 보상이 직장생활을 이어나가게 하는 힘이었다.

한 인간이 자기의 경험, 느낌, 생각, 철학을 이렇게 시각적으로 아름답게 표현할 수 있는 것일까. 자기 머릿속, 마음속에 있는 그 추상적인 걸 감각적인 것으로 표현하고 기록하기 위해, 그것을 가장 효과적으로, 가장 자기답게, 가장 독창적으로, 가장 완벽하게, 가장 설득력 있게 표현하기 위해 아티스트가 한 노력을 내가 상상이나 할 수 있을까. 저절로 그 작가, 아니 인간에 대해 경외심이 드는 순간이다. 그래서 작품이 좋아야 하고, 작가가 좋아야 하고, 또 그 작품의 실물을 반드시 보아야 한다고 생각한다. 미술을 책으로 접하는 것도 좋지만, 되도록 직접 감상해 보는 걸 권한다.

02
미술이랑 친해지기

 미술작품의 실물을 보는 가장 쉬운 방법은 미술관 전시 관람이다. 전시 실적은 관객 수로 평가되기 때문에 지금 이 순간에도 전국 각지의 큐레이터들은 사람들을 끌어모으기 위한 전시기획에 힘쓰고 있다. 물론 그렇다고 관객 수로만 평가되는 것은 아니다. 흥행만이 중요한 것은 아니기 때문에 인기를 끌면서도 미술계 내에서, 그리고 사회적으로 의미 있는 전시를 열기 위해 애쓴다. 더군다나 미술관은 영리기관이 아니라서 수익성 기준으로부터 자유롭고, 또 작가가 세간의 좋은 평가를 받기 위해서는 미술관 전시나 소장경력이 꼭 필요하다. 즉 미술관은 관객이나 작가 모두에게 중요한 기관이다. 명화 전시부터 현대미술 전시까지, 각 기관이나 기획자마다 전시의 성격은 다르지만 미술에 관심이 있다면 가장 먼저 방문해야 할 곳이다.

미술관이 조금 익숙해졌다면 용기 내어 갤러리나 아트페어처럼 상업적 성격을 가진 전시를 둘러보길 바란다. 이곳에 전시되는 작품은 바로 지금 미술시장에서 거래가 이루어지고 있는 작품들이다. 갤러리는 규모와 작가의 범위가 천차만별이라 미리 검색해 보고 가는 것이 좋다. 우리나라뿐 아니라 세계무대에서 활동하는 작가의 전시를 하는 곳부터 갓 미술대학을 졸업한 신진 작가의 기획전, 대관 전을 하는 곳까지 다양하다. 삼청동, 방배동, 청담동처럼 갤러리가 여럿 모인 곳에서 하루에 두세 군데 정도 방문해보는 것도 좋다. 하루에 너무 몰아서 방문하는 것보다 즐길 수 있을 만큼만 보는 편이 좋다. 코로나가 터진 후 사회적 거리두기로 예약제로 운영하는 곳들도 있으니 미리 알아봐야 한다. 혹시 갤러리 직원이 불편하다면 앞서 언급했듯이 아트페어가 열리는 시기를 미리 검색해 기간 내 방문해보자. 아트페어는 "팔자!"라고 마음먹고 나온 만큼 관객들에게 훨씬 오픈되어 있고 분위기도 엄숙하지 않고 활기차서 더 편하게 느껴질 것이다.

미술관에서 작품 감상에 익숙해지고 갤러리로 넓혀가며 트렌드까지 익혔다면 옥션 프리뷰 전시를 방문해 보자. 한번은 경매 참여 안 하는데도 경매사에 직접 방문할 수 있는지 묻는 사람이 있었다. 부동산처럼 법원에서 입찰해야 하는 줄 알았다고

한다. 경매가 시작되기 전 출품된 작품을 전시하는 프리뷰 전시를 누구나 관람할 수 있다. 프리뷰 전에는 캡션(작품제목, 작가명, 제작연도, 기법, 사이즈, 소장처 등의 정보가 적힌 일종의 네임택)에 작품 추정가가 함께 적혀있는 경우가 많아서 작품가격에 대해 대략 감을 잡을 수 있다. 여러 번 방문하다 보면 늘 나오는 작가가 나와서 누가, 어떤 스타일의 작품이 미술시장에서 인기 있는지 대략 파악할 수 있을 것이다. 그러면 언젠가 미술관에서 익숙한 작가의 전시가 열리면 "이 작가, 이 정도 사이즈 작품은 대략 얼마 하던데~" 정도로 많은 것이 보이는 날이 오지 않을까?

이 외에도 물론 미술작품을 접할 수 있는 경로는 많다. 그중 작가들의 레지던시(정부, 지자체, 기업 등에서 젊은 작가들을 위해 무료 또는 적은 금액으로 작업공간을 임대하는 지원 사업)를 방문하는 방법이 있다. 아무 때나 가는 것이 아니라 "레지던시 오픈스튜디오"라는 행사가 있는데 작가들이 작업실을 개방해서 관람객을 받으며 그동안 창작한 작업들을 공개하는 것이다. 이 행사는 사실 미술 입문자보다는 작품 감상이나 미술계 행사가 조금은 익숙해진 분들에게 추천하고 싶다. 미술과 아직 친해지지 않은 사람에게는 다소 난이도 있기 때문이다. 아티스트가 바로 옆에 있으니 뭐라 작품에 대해 말하기도 애매하고 뭐라도 작가에게 물어봐야 할 것 같은데 뭘 물어봐야 할지 모르는 기분이 들 수 있다.

내가 레지던시 행사에 처음 방문했을 때 그랬다. 1년 이상 꾸준히 미술과 친해지는 연습을 하고 나서 이제는 작품을 한번 사야겠다고 마음먹었거나 미술을 접하는 방식을 넓혀보고 싶을 때 꼭 한번 방문해 보면 좋을 것이다. 미술 입문자에게 이러한 것까지 지나치게 많은 정보를 주입하면 오히려 역효과가 날까 이쯤 마무리하는 것이 좋겠다.

클래식 음악을 사랑하는 친구에게 "너 왜 연주회는 그렇게 많이 가는데 전시회는 안 가? 미술 안 좋아해?"라고 물어본 적이 있다. 그 친구는 "딱히 싫은 건 아니고... 음악은 그냥 앉아서 감상하면 되는데 미술은 내가 걸어 다니면서 봐야 하니까 다리 아파." 반박할 수 없었다.

그렇다면 직접 작품을 감상하지 않고도 미술과 친해지는 방법은 없을까? 이런 분들을 위해 내가 찾아가는 것이 아니라, 앉은 자리에서 미술이 오게 하는 나만의 방법을 이야기해 보려 한다. 우선 우리나라를 대표하는 국공립 미술관과 경력이 깊은 사립 미술관, 상업 갤러리 몇 군데의 인스타그램을 팔로우한다. 피드에 새로 오픈할 전시, 진행 중인 전시와 작가, 작품 등 여러 정보가 뜬다. 보고 싶은 전시가 있다면 표시해두고, 기관이 올린 이미지에서 마음에 드는 작품이 있으면 따로 저장해둔

다. 일정 기간이 지나고 저장된 이미지들을 훑어보면 '내가 이걸 왜 저장했지?' 싶은 작품도 있고 다시 봐도 좋다고 생각되는 작품도 있다. 그 작품의 작가들을 리스트 업 해두고 인스타그램을 팔로우한다. 내 경우 이렇게 좋아하는 작가를 알아가고 내 취향을 파악해간다. 꼭 인스타그램으로 뭔가 하지 않아도 미술을 좋아한다면 계정만이라도 가지고 있는 것이 좋다. 이미지 중심인 SNS 중에서 독보적인 앱이고 사용자도 많다. 기관이나 작가 하나하나 팔로우하는 것이 귀찮게 느껴진다면 네이버 인플루언서를 팔로우하는 방법도 있다. 미술 쪽 인플루언서들은 전시정보, 전시리뷰, 미술계 소식 등의 내용을 발 빠르게 정리해주기 때문에 쉽게 다양한 정보를 접할 수 있다는 장점이 있다.

인터넷상의 접근은 손쉬운 만큼 휘발성이 강한 단점도 있다. 그 단점은 전통적인 종이 매체로 보완할 수 있는데 미술 잡지를 보는 것도 추천한다. 새로 열리는 전시 등 기본적인 정보뿐 아니라 기획자, 평론가, 기자분들이 쓴 따끈따끈한 분석 글이 트렌드를 읽고 작가를 파악하는 데 도움을 준다. 아티스트 인터뷰도 많이 실려서 작가 생각을 엿보기에도 좋다. 우리나라 대표적인 미술 잡지로는 〈월간미술(발행인 이기영)〉, 〈아트인컬처(발행인 김복기)〉, 〈퍼블릭아트(발행인 백동민)〉, 〈서울아트가이드(발행인 김달진)〉이 있다. 전문지를 바로 탐독하기 부담스럽다면 패션, 라이

프스타일 잡지에서 출발해 보는 건 어떨까. 미용실이나 은행에 가면 꼭 있는 〈노블레스〉라는 브랜드에서 나오는 계간지인 〈아트나우〉가 있다. 작가와 작품, 전시에 대한 글도 있지만 호텔이나 명품 브랜드의 아트 콜라보 등 라이프스타일과 관련된 정보가 많은 편이다.

위 잡지들을 처음부터 바로 구독하지 말고 한 권씩 사서 보거나 미술관에 방문해서 훑어본 후에 계속 받아볼 의지가 있을 때 보는 것이 좋겠다. 국립현대미술관처럼 대형 미술관 도서관에 가면 대부분 볼 수 있다. 미술관, 갤러리 수가 많은 만큼 동시에 열리는 전시가 많기 때문에 어느 것을 봐야 할지 헷갈린다면 위 잡지들의 에디터가 선별한 전시를 참고해도 좋고 짧은 전시리뷰가 있으니 읽어보면 좋을 것이다. 전시를 직접 보면 가장 좋고, 집에서 편안히 SNS나 잡지로도 미술과 친해질 수 있다. 나에게 가장 잘 맞는 방법을 선택해서 조금씩 살펴보면 미술이 한층 더 가깝게 느껴질 것이다.

03
내 느낌 기록하기,
쓰기의 기적

전시를 보거나 미술 관련 글을 읽는 것이 미술과 함께하는 삶의 출발점이다. 실물을 보든 책에서 이미지로 보든 미술작품을 본 나의 감상을 그냥 흘려보내지 말고 '기록' 해 보면 좋겠다. 거창한 기록을 말하려는 것은 아니다. 누군가에게 보여주고 검사받으려는 것이 아니라 순전히 나를 위해, 나만 알아보는 끼적임, 메모도 괜찮다. 앞 장에서 내가 반 고흐의 〈꽃 피는 아몬드나무〉를 보면서 생각과 느낌을 풀어나갔던 것을 기억해 보자. 가장 먼저 작품에 보이는 것을 묘사했다. 배경 색, 나뭇가지, 꽃. 여기에 꽃이 도상학적으로 무슨 의미가 있고 고흐가 무슨 기법을 썼으며 일본풍의 영향을 받았고 이런 미술사적 지식은 전혀 들어가지 않았다. 눈에 보이는 것을 묘사한 후 혼자서 이것저것 추측해 보았다. 어떤 계절인 것 같다, 고흐의

마음이 어땠을 것 같다 등의 추측과 감상을 남겼다. 꽃 모양이 다양한 걸 봐서 개화기인 봄이지 않을까. 밋밋한 줄기는 빼고 화려한 가지와 꽃만 그린 걸 보니 작정하고 예쁘게 그리자는 마음이었구나. 과거 작품들은 어둡고 우울한데 이 작품은 예쁘고 희망차 보인다는 느낌도 썼다. 조카가 태어난 선물이었다는 그림에 얽힌 일화는 궁금해서 따로 조사해 보았다.

감상을 기록하지 않으면 아무리 좋은 작품이라도 잊어버린다. 기억(망각)을 연구한 에빙하우스에 따르면 우리 뇌는 학습 직후 급격하게 내용을 잊는다고 한다. 단 20분만 지나도 학습 내용의 58.2%만 기억하고 1시간이 지나면 44.2%, 하루가 지나면 33.7%만 기억에 남는다. 한 시간에 반 이상을 잊어버린다니! 애써 보고 읽은 것을 잊지 않기 위해서라도 기록은 필요하다. 나는 여기서 한 가지만 더 강조하고 싶다. 기록을 하면 감상이 지속될 뿐 아니라 생각이 정리된다.

대부분의 사람은 작품에서 느낀 감상을 흘려보낸다. 나도 그랬다. 쓱 보고 지나치고는, 나중에 어떤 작품을 보고 좋았던 기억도 마음에 들지 않았던 느낌도 잊어버렸다. 전시를 여러 번 가봐도 내 미적 취향은 이거다, 라고 자신 있게 말하기 어려웠다. 볼 때는 좋아서 사진을 찍어두었지만 간단하게라도 메모해두지 않으니 그때 어떤 마음이었는지 기억이 나지 않아 나중에는

별 감흥이 없어지는 경우도 많았다. 왜 찍었지? 스스로 묻고는 기억나지 않아서 그냥 핸드폰 용량 확보하려고 삭제해 버린 작품 사진이 얼마나 많은지!

물론 단순히 일상의 분위기를 환기하려는 목적이라면 감상을 흘려보내도 괜찮다. 메마르고 딱딱한 일상에 쾌적한 미술관에 가서 미술작품을 감상하는 것만으로도 기분이 나아진다. 이것만으로도 충분히 괜찮다! 하지만 기분을 전환하려는 목적 이상으로 미술과 친해지기를 원한다면 조금 더 적극적으로 감상을 해보면 어떨까. 내 취향을 알아가고 삶에 미술을 받아들이고자 한다면 '기록'을 통해 작품과 나의 스토리, 연결고리를 만들어가자. 스티브 잡스의 "connecting dots"라는 말처럼 하나하나의 작품과 감상이 모여 나의 취향이 보이고 나라는 사람의 생각이 만들어질 것이다.

기록은 꼭 대단한 문장을 쓰는 것이 아니다. 낱말 몇 개 나열한 메모도 기록이 될 수 있다. 전시를 보면서 핸드폰 메모장에 기록하고, 사진 촬영이 허용된다면 작품도 같이 찍어둔다. 미술책이나 잡지를 본다면 마음에 드는 작품이 나온 페이지를 귀접기 하고 메모한다. 메모하는 것만으로도 좋고, 조금 더 욕심내어 한군데(특정 메모앱이나 실제 노트 등)에 모아두면 더 효과적이다.

내 경우, 작품에 뭐가 보이는지 눈에 보이는 대상을 파악하는 것부터 시작했다. 꽃, 사람, 동물, 구름, 집, 나무, 바다, 배, 태양 등. 이런 대상이 없는 추상작품은 색, 선, 도형, 물감의 질감이 어떻게 보이는지 적었다. 그다음에는 조금 더 시선을 넓혀 전체를 보았다. 장면을 보면서 상상력을 발휘해 보는 순서다. 어떤 일이 일어나고 있는지, 인물이 어떤 표정을 짓고 있고 무슨 생각을 하는 것 같은지, 저 물건은 왜 저기 있는지 자유롭게 머리를 굴렸다. 꼭 완성된 문장으로 쓰지 않아도 된다. "해 질 녘 산책 중"처럼 보이는 것을 단순하게 쓰기도 했고 "TV가 하늘을 막 날아다님.. 미래의 쿠팡인가, 쿠팡맨은 어디 갔을까." "다른 건 별론데 인물 그림이 좋네!" 식으로 스치는 생각을 기록하기도 했다. 추상작품은 한 층 더 평소에 하지 못했던 상상을 하도록 도와준다. 바닷속 풍경 같다, 카펫을 엄청나게 클로즈업 한 것 같다, 작가가 화나서 물감을 던져버린 것 같다 등 상상의 꼬리를 물고 내 마음대로 생각해 봤다. 마지막으로 여기에 내 느낌을 한 마디 남겼다. 내가 어떤 작품에 공감했고 어디서 좋거나 싫다는 감정을 느꼈는지 파악할 수 있었다. 작품을 보다 보면 꼭 아름답고 보기 좋은 작품이 아니더라도 나에게 위로를 주거나 미소를 짓게 하거나 감동을 주는 등 공감을 일으키는 작품이 있다. 이런 작품의 생김새와 나의 감상을 메

모해 두니 미술이 더 재미있어졌다. 머릿속으로만 생각하고 기억하려 했을 때는 내 취향을 알기까지 한참 걸렸지만 글로 쓰면서 생각하니 시간이 단축되었다. 간단한 메모가 쌓여 깊이도 조금 생긴 것 같다. 미술작품에 대한 기록이 쌓이다 보니 나는 이런 취향이구나, 이런 사람이구나, 나 자신에 대해 알아가게 되었다. 스스로에 대해 잘 아는 것, 그리고 자기 생각을 글로 남기는 것은 비단 미적 취향뿐 아니라 삶의 다른 영역에서도 선택을 쉽게 해주고 자신감을 갖게 하는 등 도움이 되었다. 그래서 나는 기록은 미술과 가까워지고 자신을 이해하는 첫 단추라고 생각한다.

단, 미술관의 모든 작품에 대해 이렇게 기록하려 하면 오히려 역효과가 난다. 어떤 작품은 아무런 느낌을 주지 않기도 한다. 내가 공감하지 못하고 나를 설득시키지 못하는 작품 앞에 오래 머무르며 이해하려 애쓰지 말자. '미술이 말을 걸어온다.'는 표현이 있다. 단순히 감상적인 문장이 아니라 나에게 어떤 형태로든 공감을 주는 작품은 따로 있다는 말이다. 전시를 보며, 또는 미술책을 보면서 한두 점의 작품에 대해 이런 식으로 나만의 메모를 써나가 보자. 미술 감상이 의외로 쉽고 재미있게 느껴질 것이다.

04
함께 나누기

미술은 혼자서도 충분히 즐길 수 있는 취미다. 내 마음껏, 마음대로 감상하고 찾아볼 수 있다. 작품을 보고 자유롭게 생각과 느낌을 적어보는 재미도 있다. 이렇게 혼자서도 미술을 가지고 놀 수 있지만 '미술친구'가 있으면 그 재미가 한층 더 커진다. 내 경험을 토대로 누군가와 함께할 때 더 즐거워지는 미술 여행의 장점 두 가지를 언급하려 한다.

첫째, 관심사를 공유하는 친구가 있으면 더 오래 지속할 수 있다. 새해가 되면 많은 사람이 새해 결심을 한다. 다이어트, 독서, 영어가 새해 결심의 '3대 천왕'이라고 한다. 현실은 대부분 연말이 되면 다짐은 너무 바빴다는 이유, 다른 중요한 것이 있었다는 이유로 흐지부지되고 만다. 나도 당연히 그런 경험이 있다. 올해는 매주 운동을 해야지! 1주일에 한 권 책을 읽어야

지! 등의 목표를 세우고는 그걸 달성한 적이 많지 않다. 하지만 드물게 나와의 약속을 지킨 경우가 있었다. 목표를 이루지 못한 해와 이룬 해의 차이는 무엇이었을까? 바로 '친구'였다. 여기서 친구라 함은 초등학교 친구, 동네 친구 같은 일반적인 의미가 아니라 '동료'의 개념이다. 공통의 목표 또는 관심사를 가진 동료. 내가 1주일에 1권, 1년에 50권이라는 독서 목표를 처음 달성했을 때는 독서모임에 참여해 '독서친구'와 함께 책을 읽었던 해다. 700페이지에 달하는 벽돌 책을 완독했을 때도 그 '친구들'과 함께했을 때다. 독서모임에 참여하는 동료와 함께 매달 1권의 책을 읽고 정해진 날짜에 생각을 나누는데, 내가 참여하는 모임은 발제자나 발제문 같은 형식이 없고 자유롭게 토론하는 문화다. 처음에는 1달에 1권으로 시작했는데 독서 경험이 쌓일수록 다들 재미와 욕심이 더해졌다. 필독서뿐 아니라 자유 독서를 하면서 마침내 1주일에 한 권 책을 읽는 것이 더는 힘들지 않게 되었다.

둘째, 다른 사람과 생각을 나누면 감상이 더 풍부해진다. 혼자서 책을 읽을 때보다 여러 명이 같이 읽으면 이해의 폭이 커지고 내용에도 흥미가 더 생긴다. 독서하면서 메모도 하고 페이지를 접고 별표 표시를 하고 경험에 비추어 생각하는 등 적극적으로 읽게 된다. 다른 사람의 생각도 궁금해진다. 서로의 의견을

이야기하거나 사례를 들며 주제를 파고든다. 책에서 이해가 되지 않았던 부분이나 저자의 생각과 동의하지 않는 것에 물음표를 남기고 모임 날 이야기를 꺼내 보기도 했다. "이 부분 저는 조금 이해가 안 갔어요. 다들 어떻게 생각하세요?" 물어보면 저마다 생각을 얘기한다. "아, 그렇게 생각할 수도 있구나. 저는 이렇게 이해했어요."라고 자기가 이해한 바를 얘기하거나 관련된 다른 책에서 본 내용을 말하기도 한다.

독서모임에 비유했지만 다른 사람과 미술을 즐기는 것도 같은 맥락에서 이해할 수 있다. 사실 독서도 얼마든지 혼자서 즐길 수 있다. 내가 좋아하는 책을 골라 좋아하는 때에 읽고 여백에 내 생각을 메모하면서 읽으면 충분히 좋은 독서가 된다. 그렇지만 나는 다른 사람과 나누면서 혼자일 때의 한계를 뛰어넘어 꾸준히, 더 많은, 폭넓은 독서를 하게 되었다. 미술도 똑같이 '미술친구'가 있을 때 더 적극적으로, 오래도록, 재미있게 즐길 수 있다. 날이 추워져 이불 속에만 있고 밖에 나가기 귀찮아질 때, 혼자라면 '그냥 집에서 쉬자.'라고 했겠지만 함께라면 좋은 전시를 보러 나가게 된다. 마음에 드는 작품을 만나 친구에게 '인생작품'을 만났다며 이야기해 줄 수 있다. 전시를 본 소감을 자유롭게 나누면서 기억에도 더 오래 남는다. 이런 '미

술친구'는 여러 명이 아니라 내 생각을 편하게 이야기할 수 있는 가족이나 친구 단 한 명이어도 괜찮다.

혹시 혼자서 여행을 가본 적이 있는가? 나 홀로 여행이 로망이었던 나는 대학생 때 혼자서 뉴욕 여행을 갔었다. 걱정 많은 부모님이 허락하시지 않을 것이 뻔해 무려 거짓말을 하고 떠났다. 첫날에는 그 자유로움을 만끽하며 마냥 신났지만 둘째, 셋째 날이 되자 조금 외로워졌다. 맛있는 걸 먹어도 나 혼자고, 유명 영화 촬영지를 가도 나 혼자고, 쇼핑을 해도 나 혼자고, 퍼레이드를 봐도 나 혼자고, 전망대에 올라 멋진 전경을 내려다봐도 나 혼자였다. 세상 좋은 건 다 있는데 막상 나눌 사람이 없으니 허전했다. 결국 나 홀로 뉴욕 여행은 '좋지만 별로 좋지 않았던' 여행으로 남았다. 전시도 마찬가지다. 나는 업무상 특정 작품을 꼭 봐야 하거나 시간을 못 맞추는 경우 외에는 거의 친구나 가족과 가는 편이다. 누군가와 함께할 때 더 의미도 있고 재미도 있다. 그리고 전시를 보고 나서 같이 카페에 앉아 마시는 아메리카노 한 잔은 얼마나 향긋한지! 독서든 여행이든 전시든 누군가와 이야기를 나누고 감상을 나누는 것은 그 여정을 더 재미있고 풍부하게 해준다.

다른 사람과 함께 할 때 주의할 점도 있다. 내가 좋은 것만 할 수는 없다는 것이다. 독서모임에서 다음 달 필독서를 같이 정하

는데 나는 별로 내키지 않는 책이 추천된 적이 있다. 다른 회원들도 "오, 이거 읽어보고 싶었어요." "이 책 괜찮대요, 이거 읽어봐요, 우리."라며 동조했다. 나의 친언니는 친구들과 유럽여행을 갔는데 박물관, 미술관 몇 군데를 가더니 한 친구가 "'관' 자 들어가는 데 한 군데라도 더 가면 나는 따로 다닐 거야!"라고 했단다. 같이 다니는 친구의 취향도 모르고 너무 언니가 좋아하는 곳만 다녀서 미안해졌다고 한다. 미술도 마찬가지로, 나는 미디어아트를 좋아하지 않는데 내 동료들은 미디어아트 비엔날레를 보러 가자고 할 수 있다. 친구가 동양미술을 별로 안 좋아하는데 조선후기 중요한 작품이 많이 나와서 이 전시는 꼭 보자고 졸라야 할 때도 있다. 이럴 때마다 "난 그거 싫어하니까 이번 모임은 빠질게."라고 하면 어떻게 될까? 그만큼 같이 무언가를 할 때는 내 취향이나 의견과 다른 것을 수용할 수 있어야 한다는 걸 배웠다. 이 또한 내가 양보한다는 생각이 아니라 미술의 외연을 넓혀간다고 생각하면 좋겠다. 단점이 장점이 되는 순간이다. 내키지 않는 걸 봐야 할 때도 있지만 거꾸로 생각하면, 혼자라면 절대 보지 않았을 작품들을 접하면서 외연을 넓혀갈 수 있다.

정리하자면, 미술은 혼자서도 감상할 수 있고 그렇게 해도 괜찮지만 '미술친구'가 있으면 혼자 볼 때 이상의 장점이 있다.

더 오래 지속할 수 있고 다른 사람과 나누며 감상이 더 재미있고 풍부해지고 때로는 내 취향이 아닌 것도 보게 되면서 감상의 폭이 넓어진다.

05
쓸모없음의 쓸모

　　미술에 관한 말 중 "쓸모없음의 쓸모"라는 표현을 좋아한다. 미술은 그 자체로 본다면 전혀 실용적이지 않다. 있어도 그만 없어도 그만인 물건이다. 지나가는 학부모를 붙잡고 "당신의 자녀가 미술을 전공한다고 하면 어떨 것 같으세요?" 묻는다면 아마 대부분 "그건 좀 곤란한데요."라고 답할 것이다. 미술은 참 써먹기도 애매하고 돈도 안 되고 수요도 적은 '비효율적인' 거니까 말리고 싶을 것이다. 화가인 나의 시어머니도 자식, 손주만큼은 절대 미술 시키면 안 된다고 하시니 말이다. 예전에는 나도 비슷한 생각이었지만 쓸모없음의 쓸모를 알게 된 후 미술을 보는 시선이 조금 달라졌다.

우리는 경쟁에 익숙하다. 어려서는 시험과 입시에, 어른이 돼

서는 취업과 승진, 사회적 지위에 많은 걸 걸었다. 시험을 잘 보고 좋은 대학에 가기 위해 효율적으로 시간을 쓰고 입시전략을 세웠다. 좋은 직장에 취직하기 위해 필요한 자격증을 따고 경험을 쌓았다. 사회에 나와서는 더 높은 지위를 향해, 더 많은 돈을 벌기 위해 '미라클모닝'을 하고 성과 내는 법을 배우고 분 단위 시간 관리를 한다. 이렇게 효율성 교육을 받은 우리는 '해야 할일'과 '하지 말아야 할 일'을 잘 구분한다. 하지만 해야 할 일만 하고 사는 사람이 얼마나 될까? 또 필요한 말만 하며 사는 사람이 과연 있을까? (있더라도 참 매력 없을 것 같다.) 그건 거의 입력된 값만 말하는 로봇이 아닐까. 우리는 필요한 말이 아니라 농담도 하고 의미 없이 말을 반복하기도 한다. 전공 서적뿐 아니라 소설책도 본다. 영어 공부하고 책 읽고 운동도 해야 하는 걸 알지만 주말에 친구랑 브런치 카페에 모여 수다를 떤다. 채소 대신 기름지고 달콤한 음식을 선택하기도 한다. 건강과학 책에서 녹차가 그렇게 좋다고 해서 잔뜩 갖다 놓고도 나는 매일 같이 커피를 내린다. 그렇게 우리는 '알면서도' 쓸데없는 일을 하고 비효율적인 선택을 한다.

한때 '성과'에 집착하던 시기가 있었다. 물론 내가 원하는 결과를 얻기 위해 노력하는 것은 기특한 일이지만 목표에 지나치게 매몰되어 있었다. 어떤 책에서 시간계획표에 맞춰 새벽에 일어

나서 운동하고 책 읽고 저녁에는 공부하고 매달 재무관리까지 하며 부지런히 생활하는 '철인'을 보았다. 그 사람처럼 되려고, 목표를 달성하려고 모든 걸 끊어냈다. 친구도, 취미생활도, 심지어 가족도. 필요한 책을 읽고 강의를 듣고 복습을 하고 스터디를 했다. 그것도 모자라 아이젠하워의 시간관리 매트릭스, 만다라트 목표관리 같은 별의별 생산성 기법을 배워 적용했다. '필요한' 일 외에는 아무것도 하지 않았다. TV는 물론이고 가족과 시간을 보내는 것도 친구와 수다를 떠는 것도. 물론 그런 여가를 즐길 때보다 가시적인 성과를 더 얻은 것은 사실이다. 하지만 행복하지가 않았다. 원하는 걸 얻었는데도 "뭐지? 왜 별로 안 행복하지?" 싶었다. 새벽에 일어나지 못한 날에는 스트레스받고 자책했다. 몸도 아팠다. 잠을 줄이니 항상 멍하고 밥을 제때 안 먹으니 피부도 푸석해지고 급기야 무릎과 손가락 관절에 무리가 오고 배탈이 났다. 가족과 친구들도 멀어졌다. 결국 나는 깨달았다.

"아, 이 생활은 지속 가능하지 않구나."

단기적으로 성과를 낼 수는 있어도 장기적으로는 오히려 효율이 떨어졌다. 기계가 아닌데 기계처럼 살았다. 나는 마라톤을 뛰고 있는데 단거리 주자처럼 행동했다. 건강을 되찾고 관계를 회복하기 위해 '비효율적인' 일에 시간을 다시 들였다. 더 많

은 공부를 하고 책을 읽을 시간에 나는 엄마·아빠와 식사를 하고 할머니 할아버지를 찾아뵙고 친구와 수다를 떨었다. 남편과 산책을 하고 집밥을 만들어 먹었다.

요즘은 많은 사람이 목표를 위해 자신을 채찍질한다고 한다. 나는 매일 나아진다, 나는 강하다, 나는 성공한다, 스스로 되뇌고 동기부여 영상을 시청하고 SNS에 인증한다. 이런 행동이 잘못된 건 당연히 아니지만 그 과정에서 과거의 나처럼 효율만 추구하고 필요한 일만 하느라 '인간적인 면'을 무시할까 봐 걱정된다. 아무리 성과, 성장, 경쟁이 중요해도 사람에게는 효율성과 쓸모만으로는 설명할 수 없는 무언가가 있다고 생각한다. 일상에 그런 '쓸모없는' 일들이 있을 때 오히려 장기적으로 효율이 올라간다는 걸 배웠다. 더 행복해진다는 걸 깨달았다. 이런 걸 "쓸모없음의 쓸모"라고 할 수 있지 않을까? 이 생각을 미술에도 적용해 볼 수 있다. 이 책 앞부분에서 했던 말을 떠올려 보자.
"좋은 미술은 평소에 느끼지 못했던 감정을 이끌어낸다."
"자기감정을 마주하고 내가 뭘 느끼는지 이해하는 것만으로도 인생은 더 풍요로워진다."
내 안에 잠자고 있던 다양한 생각과 감정을 직관적으로 뽑아내는 마술이 미술에는 있다. 물론 매일 같이 취미생활만 하고 사

는 건 해롭다. 하지만 기계처럼 목표에 정진하는 시간만큼 나의 '인간적인 면'을 돌보는 시간도 필요하다. 긴장을 이완한 상태에서 마주한 좋은 작품 한 점이 오히려 창의성, 생산성, 의욕에 불을 지펴줄 수도 있다. 심지어 직업으로 미술을 보고 사는 나도 업무가 아닌 목적으로 다른 작품을 볼 때 마음이 환기되고 막혔던 생각이 풀린다.

일이 힘들어 10년은 늙은 얼굴로 현관에 아무렇게나 신발을 벗어 던지고 집에 들어왔는데 나를 맞이하는 영롱한 작품 한 점! 회색빛 도심 속에서 찾아볼 수 없는 다채로운 색감, 디스커버리 채널에서 탐색한 바다 풍경처럼 역동적인 붓질. 이보다 사람 마음을 움직이는 것이 있을까. 미술은 인간적이다. 위로가 필요하든 동기부여가 필요하던 흥분된 마음을 가라앉혀야 하던 감정의 조절이 필요할 때 나는 미술작품을 권한다. 어제 볼 때 다르고 오늘 볼 때 다른 느낌을 주기 때문에 같은 작품이어도 된다. 심지어 실제 작품이 아니더라도 미술책이라도 괜찮다.

미술은 효율성의 잣대로 볼 때 유용하지도 않고 필요하지도 않다. 하지만 "쓸모없음의 쓸모"라는 측면에서 볼 때는 거꾸로 가장 효율적인 대상이 된다. 미술을 쓸데없는 일, 또는 여유로

운 사람만 즐기는 취미라고 생각하기 전에 필요한 것만 하다 보니 뭔가 잃고 있는 건 아닌지 생각해 보자. 어쩌면 우리에게 부족한 건 의지와 동기부여가 아니라 쉼과 회복일지도 모른다.

06
꾸준히 하지 마세요

이 책을 읽고 나도 미술이랑 조금 친해져야겠다, 싶은 마음이 든다면 저자로서 더없이 기쁘겠다. 그러면서도 노파심이 드는 부분이 하나 있다. 방대한 미술사 지식과 매년 쏟아지는 신규 미술작가와 작품의 향연을 쫓아가느라 무리하는 분들이 더러 있다. 말로는 "새로운 걸 알아가는 즐거움이 크다", "내가 미술에 이렇게 빠져들 줄은 몰랐다."라고 하지만 '너무 열심히' 공부하는 모습이 오히려 우려스럽다. 가끔 미술 공부 경쟁, 열정 경쟁을 하는 것처럼 보일 때가 있다. 경쟁이 습관이 되어 그런 것일까? 미술은 무궁무진한데 중간에 지쳐버릴까 괜히 걱정된다.

미술을 알아가고 나와 오랫동안 함께 할 작품을 고르는 일은 그 자체로 즐길 일이지 경쟁이 아니다. 앞에서 취향을 찾는 방

법, 작품 감상하는 법, 느낌을 글로 기록하는 법, 작품 고르는 법 등에 대해 이야기했지만 숙제하듯 하지 않기를 바란다. 숙제는 내 의지대로 하는 것이 아니라 다른 사람이 시켜서 하는 일이기 때문에 즐겁지 않다. 미술과 친해지는 과정만큼은 타인에 의해서가 아닌 내가 즐거워서 하는 일이 되면 좋겠다. 주어지는 과제가 아니라 주체적으로 선택하는 일종의 '취미'이길 바란다. 누구도 '이번 달은 인상주의 공부하세요.' '올해 안에 꼭 미적 취향을 찾으세요.' '이 작가가 뜨니까 공부하세요.'라고 하지 않는다. 내가 스스로 목표를 세울 수는 있어도 이마저도 못했다고 스트레스받지 말자. 하지 못한 일에 집중하기보다는 내가 하나씩 알아가고 소화해가는 과정을 즐겼으면 좋겠다.

미술을 처음 공부할 때 너무나 많은 작가와 작품에 압도당했다. 어디서부터 시작해야 할지 몰라 한 책에서 나온 조언대로 좋아하는 것에서 다시 출발했다. 미술에 대해 전혀 몰라 좋아하는 것이 없다면 미켈란젤로나 고흐나 박수근처럼 익숙한 것, 한 번쯤 들어본 것에서 시작해 보면 어떨까? 그러다 어느 날 머릿속에 너무 많은 내용을 집어넣어 지친다면 잠시 내려놓아도 괜찮다. 직장에서 일이 너무 많아졌다면 몇 개월 후 다시 중단한 데부터 시작하면 된다. 조금 쉬었다 가는 것이 지속하는 데에는 더 좋을 수 있다. 모든 지식은 소화할 시간이 필요하고 특히나

미술은 감상의 영역이 있다. 감상은 다른 사람이 이 작품을 보고 뭘 느꼈는지 공부하는 것이 아니라 나에게 어떤 감정이나 기억을 불러일으키는지 들어보는 것이다. 이 작품이 내 방에 있으면 어떨까, 매일 이 작품을 마주하면 나에게 어떤 변화가 있을지 상상해 보는 과정이다. 계속 새로운 지식을 머리에 집어넣는 인풋만 있다면 이러한 감상의 시간을 가질 수 없다. 미술은 이 시간이 없으면 '권태기'가 온다.

한때 나도 미술 권태기가 온 적이 있다. 미술은 나에게 직업이자 취미였는데 업무로서만 접하고 대하다 보니 더는 울림을 주지 않는 순간이 있었다. 영혼 없는 표정으로 출근했다. 내 곁에는 세계적인 아티스트가 만든 걸작이 있는데 감흥이 없었다. 그것은 나의 '일'일 뿐이었다. 운송업체 직원분이 포장을 뜯고 열었는데 눈으로 작품을 어루만지고 인사 나눌 새 없이 기계처럼 카메라를 들이밀었다. 흠이 있나 없나 작품 사진을 찍고 상태보고서를 작성했다. 도착한 작품들을 살펴보면서 에너지를 느껴볼 새도 없이 컴퓨터 화면에서만 요리조리 만지작거렸다. 실물이 와 있는데도 보지 않으니 제대로 된 기획이 될 리 없었다. 1초도 작품을 감상할 시간이 없었을까? 그냥 내 마음에 1초의 여유조차 없었던 것 같다. 다른 미술관에서 무슨 전시를 하

느지 더는 궁금하지 않았고 해외에서 열리는 미술전 소식도 더는 찾아보지 않았다. 심지어 우리나라 작가가 큰 상을 받았다고 언론에서 대서특필하는데도 귀를 닫았다. 친구가 외국 유명 작가의 개인전이 서울에서 열린다고 보러 가자고 해도 귀찮은 마음에 다른 약속이 있다고 했다.

이렇게 되니 내가 미술을 생각보다 좋아하지 않는다고 느꼈다. '사실은 별로 좋아하지도 않는데 대학생 때 잠깐 미술에 빠졌던 거구나.'라고 생각했다. 슬럼프였던 것 같다. 그렇게 거의 반년이 지나고 휘몰아치던 일이 다시 정상 궤도로 돌아왔다. 모처럼 정시 퇴근한 날, 집 근처 서점에 들러 읽고 싶던 책을 집어 들었다. 미술책은 아니었다. 계산하기 전에 자연스럽게 예술 코너로 갔는데 갑자기 온몸에 피가 돌면서 따듯해졌다. 마치 내가 있어야 할 곳에 온 기분이었다. 책을 스캔하느라 눈이 바빠졌다. 그 사이 좋은 책들이 이렇게 많이 나왔구나. 눈에 보이는 모든 작품을 다 알고 소화하고 싶었다. 훑어보던 중 한 작품을 보고는 '어, 이 작가 최근에 서울에서 전시한다고 들었는데. 끝났나?' 하고는 핸드폰을 꺼내 검색했다. 아직 끝나지 않았다. 이번 주말에 가서 보면 되겠다고 생각했다. 신간부터 스테디셀러까지 읽고 싶은 책이 너무 많았다. 그걸 다 들고 갈 수 없어서 표지를 찍어두고 집에서 인터넷으로 미술책 10만 원 어치를 결제했다.

미술에 질려버린 줄 알았는데 다행히 그건 아니었던 모양이다. 내가 미술을 좋아한다는 걸 다시 깨닫고 안심했다.

항상 열정이 끓어 넘칠 수는 없다. 차면 기울고 기울면 다시 차듯, 인풋이 너무 많았다면 잠시 쉬었다 가자. 자신에게 시간을 주는 것도 괜찮다. 그런 권태기가 있어서 오히려 내가 미술을 진심으로 좋아하는지 찬찬히 돌아볼 수 있었다. 미술은 한 번 시작하면 꼬리에 꼬리를 물며 다른 작가, 다른 시대, 다른 나라, 다른 작품으로 관심이 넓혀지게 마련이다. 그만큼 내용이 방대하니 뭔가에 쫓기듯 조급하게 생각하지 말고 내 페이스대로 하는 것이 좋겠다. 꾸준히 하지 않는 것이 오히려 꾸준히 할 수 있게 한다.

07
그림, 조각이 아니어도 돼요

이 책 앞부분에서 살펴보았듯이 우리나라 미술시장에서 거래되는 작품 상당수는 가격대는 1천만 원 미만이다. 2019년에 국내 갤러리에서 팔린 작품의 40% 정도가 100만 원 미만이고 30% 정도는 100만 원 이상 500만 원 미만이다. 그리고 이렇게 거래된 작품 대부분은 우리가 아는 '그림' 형태 즉 회화작품이다. 벽에 걸거나 가구 위에 올려두기 편해서 평면 작품을 선호하는 것 같다. 그다음으로는 조각이 많이 팔리는데 비중은 회화를 한참 밑돈다.

하지만 아무리 여기서 작품 사는 데에 수천만 원 없어도 돼요, 크고 복잡하고 어려운 작품 아니어도 돼요, 라고 말해도 여전히 미술품을 집에 들이는 것이 부담스러운 사람도 있을 수 있다. 어린아이들 때문에 도저히 그림이나 조각을 집에 놓을 수 없는

경우도 있다. 단조로운 일상에 변주를 주고 싶고 미술을 좋아하지만 아무래도 작품을 덜컥 사기 어려운 분들을 위해 다른 제안을 해보고 싶다. 이런 방법으로 삶에 예술 한 조각을 더할 수도 있구나, 정도로 생각하면 좋겠다. 생활소품 하나를 아티스트의 작품으로 골라보는 것이다. 관심을 가지고 찾아보면 가구부터 도자기, 텍스타일, 유리 등 공예, 디자인 작품이 많이 있다.

결혼하기 훨씬 전부터, 20대 시절부터 그릇에 관심이 많았다. 정작 엄마는 그릇, 생활용품, 집 꾸미는 쪽으로 관심이 별로 없었는데 이런 취향은 외할머니의 성향을 물려받은 것이었다. 내가 일했던 곳 관장님으로부터 알게 된 이탈리아의 M 생활 브랜드가 있다. 브랜드가 곧 아티스트의 이름인데 이곳의 물병을 좋아한다. 언뜻 보아도, 자세히 보아도 유리 같다. 하지만 만져보면 유리가 아니다. 아크릴로 만들어진 병이다. 깜빡 고급 유리공예 작품인 줄 알았다. 주변에서 흔히 볼 수 있고 고급스럽지도 않은 느낌의 아크릴 플라스틱이 천연덕스럽게 비싼 유리 제품인 척한다. 아크릴을 유리처럼 보이게 한 기술도 놀랍고 5성급 호텔 레스토랑에서 볼 법한 세련된 디자인도 마음에 든다. 하지만 가장 마음에 드는 부분은 따로 있었다. 익숙한 소재를 가지고 사람들의 눈을 감쪽같이 속이는 것이 꼭 유머러스한

이탈리아 남자를 보는 듯해서 재미있었다. 이 브랜드의 다른 컵이나 와인 잔도 마찬가지로 화려한 테크닉이 들어간 유리공예 같지만 실상은 아크릴 작품이다.

우리 집에는 정수기가 없어서 페트병 물을 사다 마셨다. 보리차를 끓이면 식혔다가 플라스틱병에 나눠 담거나 큰 주전자 채로 컵에 따라 마시기도 했다. 물 마시는 것까지 신경 쓸 겨를도 이유도 없었다. 그런데 M 브랜드의 아크릴 물병 작품을 만나고서 이 사소한 행동 하나로 얼마나 일상의 결이 달라지는지 느꼈다. 에이, 그래도 그렇지 물병 하나가 무슨 그 정도로? 라고 생각할 수도 있지만 관점을 '물병'에서 '예술'로 바꿔보자. 접근금지선 그어놓고 범접할 수 없는 예술이 아니라 삶 속에서 자연스럽게 누릴 수 있는 예술을 만나는 경험이 될 수 있다. 꼭 회화나 조각 같은 장르가 아니어도 괜찮다. 아티스트의 소품으로도 일상이 예술이 되는 특별함을 경험하고, 자기 자신을 대접하는 경험을 해보면 좋겠다.

미술과 관련 없지만 공유하고 싶은 이야기가 하나 있다. 나의 외할머니는 내가 아는 최고의 '명품인간'이다. 마치 도덕 교과서에 나오는 사람처럼 배려, 양보, 존중, 겸손, 근면, 절약 등 사람으로서 갖춰야 할 덕목을 모두 갖추셨다. 겉모습과 말투와 행

동 하나하나가 우아하기까지 하다. 내 롤모델인 외할머니와의 일화다.

가족 모임에서 뷔페에 간 적이 있다. 배불리 먹고 난 후 나는 후식으로 커피를 가져왔다. 보통 뷔페에 가면 커피 잔과 잔 받침이 따로 마련되어 있는데 귀찮은 마음에 받침 없이 잔만 가져와 앉았다.

"받침이 없었니?" 할머니가 물으셨다.

"아뇨, 그냥 잔만 가져왔어요."

"그럼 가서 받침도 가져와라." 나지막이 말씀하셨다.

"왜요, 할머니? 받침 없어도 되는데." 나는 속으로 '왜 굳이..?' 라고 생각했다.

"그게 자신을 대접하는 거야. 손님한테 커피 가져다준다고 하면 이렇게 달랑 가져가겠니. 받침에 쟁반까지 해서 주겠지. 다른 사람 앞에서는 낮추다가 가끔은 자기를 손님처럼 대해주는 것도 좋아. 할머니는 차 마실 때 꼭 이렇게 한단다. 이건 할머니만의 사치~"

할머니는 앞에 잔과 받침을 가지런히 놓고 차를 드시고 계셨다. 나는 얼른 가서 받침을 가져왔다. 받침 하나 했을 뿐인데 기분이 달라졌다. 의자에 기댄 듯 기울인 몸을 일으켜 바로 앉았다. 내가 나를 손님으로 대접하고 있는데 손님 앞에서 구부

정하게 앉을 순 없지 않은가.

지금도 나는 집에서 혼자 커피 마실 때도 예쁜 커피 잔에 받침
까지 해서 마신다. 전에는 어딘가에서 받아 온 멋없는 머그잔도
아까워서 사용했지만 이제는 물 마실 때조차 쓰지 않는다. 보기
좋은 잔을 두면 괜히 식탁도 더 깨끗하게 치우게 되고 집안도
깔끔하게 유지하려 노력하게 된다. 물론 평소에 이리저리 물건
이 쌓이고 우편물과 고지서가 돌아다니고 너저분해지지만 예쁜
커피 잔을 사용한 후로 집이 더 정돈되었다. 물 한 잔을 마셔도
그냥 페트병이나 마트에서 사 온 병에 마셨을 때와 아티스트가
디자인한 물병에 마실 때, 일상을 대하는 내 태도는 달라졌다.
예술의 한 조각이 들어와 격이 있는 삶을 사는 느낌이다. 단순
히 예쁜 물병이 중요한 것이 아니라 그 아티스트의 생각에 공감
하고 가치를 소비하는 일이기도 하다. 나는 워낙 그릇을 좋아해
서 이런 느낌을 물병에서 받았지만 사람마다 다를 수 있다. 누
군가는 가구에서 받을 수도 있고 누군가는 옷이나 신발에서 일
상의 미적 가치를 발견할 수 있다. 지인 중 하나는 장인이 만든
가죽 메모장, 노트에서 그런 가치를 느낀다. 이렇게 반드시 회
화나 조각이 아니더라도 아티스트의 소품 등을 일상 속에서 활
용해 보는 것도 미술을 향유하고 일상을 업그레이드하는 좋은

방법이라고 생각한다. 내가 좋아하면서 가치 있다고 생각하는 것을 소비하는 것만큼 나를 대접하고 삶의 격을 높이는 방법이 또 있을까? 가볍고 흔한 인테리어 액자, 포인트 벽지 말고 실제 예술작품을 삶에 들이는 경험을 해 보기를 권하고 싶다.

08
주체적으로 감상하기

한번은 친구가 "오랜만에 과천에 국립현대미술관 다녀왔는데 진짜 뭐가 뭔지 하나도 모르겠던데?"라고 말했다. 이런 경우가 나는 안타깝다. 친구가 미술을 이해하지 못해서가 아니라 현대미술 감상하는 걸 도와주고 싶지만 그러려면 너무나 많은 말이 필요하기 때문이다(솔직히 말해 전공자인 나도 모르는 작가와 작품이 많아서이기도 하다). 미술이 이렇게 된 배경과 어떻게 하면 친해질지에 대해 앞에서 많이 다루었으니 마지막으로 한 가지 팁을 이야기해 보려 한다. 이 콧대 높고 불친절하고 이상한 현대미술에 주눅 들지 않고 주체적으로 감상하는 방법이다. 이 방법으로 접근하면 의외로 도도한 미술이 만만하게 보일지도 모른다.

우리가 난해한 현대미술 작품을 보고 물음표 백만 개를 떠올리

는 이유는 도무지 아름답지도 멋지지도 않은 이 물건이 뭐가 훌륭한지 모르겠기 때문일 것이다. 이걸 좋은 작품이라고 평가한 미술 전문가들과 가끔 미술관 놀러 가는 일반인의 기준이 달라서라고 생각한다. 이 책 1장에서 이야기한 마르셀 뒤샹의 소변기 작품과 '맥락'이라는 키워드를 떠올려 보자. 현대미술에서 더는 '아름다움'이 절대적 기준이 아니라는 걸 이해했을 것이다. 그래도 여전히 '아름답지 않은 것이 어떻게 예술이지?'라는 의문이 든다면 영국의 아티스트 그레이슨 페리

6) 그레이슨 페리(Grayson Perry), 정지인 역, 『미술관에 가면 머리가 하얘지는 사람들을 위한 동시대 미술 안내서』, 원더박스, 2019, p. 88

(Grayson Perry)가 한 말을 들려주고 싶다.6) 그는 우리가 평소에 아름답다고 생각하는 물건을 떠올려 보라고 한다. 예를 들어 롤렉스시계나 페라리는 아름답다. 심지어 진짜 예술품처럼 한 땀 한 땀 장인의 손을 거쳐 만들어지기도 한다. 하지만 이걸 누군가 그대로 미술관에 전시한다면? 예술로서는 어떨까? 멋지고 아름다운 물건이긴 해도 '좋은 예술작품'이라고 말하기엔 조금 아쉬울 것 같다. 너무 뻔하기 때문이다.

마찬가지로 이 생각을 작품에 적용해 보면 미술이 다르게 보일지도 모른다. 그레이슨 페리는 내가 보는 이 사물을 '예술이 아니다.'라고 생각해 보라고 하는데, 실제로 나도 이 방식을 종종

쓴다. 몇 년 전에 우리나라 작가 한 분이 탈북청소년과 함께 작업한 작품이 있었다. 알록달록한 선이 무대 벽에 마구 그어져 있고 어떤 데는 작가가 물감을 통으로 던진 듯 뭉쳐 있다. 벽은 네모반듯하지 않고 스케이트보드 연습장처럼 양옆이 곡선으로 굽어있다. 바닥에는 검은 공 몇 개가 널브러져 있다. 천장에 매달린 TV 화면이 재생되고 있다. 한 소년이 그 벽에 열심히 공을 차는 모습이 보인다. 무대 아래 바닥에도 뭔가 있었는데 축구화를 거꾸로 꽂아놓은 축구화 바닥에 빼곡히 글씨가 쓰여 있고 아까 그 소년이 나오는 또 다른 TV 화면이 있다. 이번에는 공을 차지 않고 인터뷰를 하는 중이다.

처음에 나는 이 작품의 메시지를 잘 몰랐다. 대략 자유를 갈망하는 탈북 청소년의 마음을 담은 것인가 짐작해 봤다. 가끔 뉴스에서 탈북민 소식이 나오곤 하는데 그들의 이야기를 나는 잘 모른다. 이 작품을 '미술'이 아니라 그런 '뉴스'라고 가정해 보자. 사실 탈북민 뉴스는 관심 있게 본 적이 거의 없다. 북한을 탈출하고 중국에서 대한민국으로 넘어오기까지 힘들었겠구나, 한국에서도 편견 때문에 힘들겠구나, 정도의 마음만 있었다. 뉴스라면 마땅히 가져야 할 사회적 메시지는 충분해 보인다. 자신이 겪었던 일을 담담하게 이야기하는 소년의 말, 좋아하는 축구를 마음껏 즐기는 모습에서 그간 다른 기사에서 보지 못했던 생

생함이 전달된다. 꽤 괜찮은 '뉴스'라고 생각된다.

그다음 이제 '미술'로서는 어떨까 생각해 보자. 사회적 메시지를 떼어놓고 보더라도 이 작품은 처음 봤을 때부터 어떤 에너지가 있었다. 역동적이다. TV 속 소년은 물감을 잔뜩 묻힌 축구공을 무대 벽에 차면서 흔적을 남기는 퍼포먼스를 한다. 축구화, 옷, 손, 종아리가 물감 범벅이 되면서 소년은 화려한 추상화를 그린다. 괜히 탈북 청소년의 이야기를 들어서였을까, 그의 모습에서 투쟁, 분노, 외로움과 함께 한편으로는 자유로움이 느껴졌다. 예술적 퍼포먼스가 아니었다면 보기 힘든 모습이었을 것이다.

이 작품은 함경아 작가의 〈악어강 위로 튕기는 축구공이 그린 그림〉(2016)이다. 목숨 건 탈출을 감행하고 낯선 곳에 정착하기 위해 고군분투하는 탈북민의 이야기를 굳이 찾아보지 않는 나 같은 일반 사람들에게 강한 인상을 남겼다. '뉴스'로서의 메시지도 좋고 '미술'로서 아이디어, 표현, 맥락 등이 모두 마음에 와닿았다. 나는 이 작품이 미술관뿐 아니라 나에게도 좋은, 의미 있는 작품이라고 판단했다. 이와 반대로, 가끔은 '뉴스'로서는 괜찮지만 '미술로서는 좀 별론데? 너무 1차원적이라서 썩 감동을 주지는 않네.'라고 생각되는 작품도 있다.

미술관에 있는 작품이 꼭 나에게도 좋은 건 아니다. 현대미술에는 당황스러운 작품이 많다. 형태만 이상한 것이 아니라 전에는 생각지도 못했던 것들이 미술작품의 재료가 된다. 과학기술 세미나에서나 볼 법한 첨단 IT기기부터 해서 온갖 사물, 길가에 버려진 쓰레기, 심지어 배설물까지도 미술이라고 '주장'한다. 그걸 자신의 예술관에 따라 조합해서 관람객을 설득하는 것이 미술가이고, 그것을 받아들일지 말지는 전적으로 관객이 결정한다고 생각한다. 관객은 미술 전문가와 비전문가 둘 다 포함하는데, 우리가 미술관이라는 공간에서 마주하는 작품은 대체로 전문가들이 '좋은 작품이다.'라고 평가한 것이다. 물론 그 평가는 화장실 청소 체크리스트처럼 항목이 딱딱 정해져 있지는 않다. 두루뭉술하고 애매한 말일 수 있지만 평가 기준은 일종의 '사회적 합의' 같은 것이다. 미술관에서는 이 시대에, 현대인들이 알면 좋은 메시지를 가진 작품들을 선별해서 전시하고 소장하고 연구한다.

우리는 '이 작품이 나에게 설득력이 있는가, 나에게 메시지를 주는가, 긍정적이든 부정적이든 어떤 자극을 주는가?'를 생각하자. 작품이 꼭 '대중적'이어야 할 필요가 없듯이, 우리도 전문가 의견에 꼭 동의해야 할 필요는 없다. 모든 사람에게 의미 있고 모든 사람의 마음에 드는 작품은 없기 때문이다. 아마 미

술관에 전시된 그 작품도 분명 전문가들 사이에 논란이 있었을 것이다. 김연아의 연기가 아무리 좋아도 모든 심사위원이 똑같은 점수를 주지는 않듯이 말이다.

책은 독자가 완성하듯이 미술작품도 관람자가 완성한다. 난해한 작품을 봤다면 해설에만 의존하지 말고 예술이 아니라 정치 뉴스, 종교 이야기, 새로운 아이디어 등 다른 분야의 메시지라고 가정해 보면 어떨까? 그리고 나서 미적으로도 괜찮은지를 내 직관대로 생각해 보자. 조금 더 미술이 가까워질 뿐 아니라 생각의 폭도 넓어질 것이다.

PART
05

〈제5장〉
새로운 세계가
열리는 기적

01

명품백도 좋지만
저는 그림 살래요

같은 값의 명품백과 그림, 둘 중 오래 지나도 나에게 계속해서 행복을 주는 건 그림이었다. 행복해지고 싶었다. 딱히 삶이 불행하지는 않았지만 더 행복해지고 싶었다. 모든 좋아 보이는 것을 다 해보고 싶었다. "예뻐지면 더 행복할까? 살 빼면 더 행복해질까? 좋은 옷 입고 좋은 집에 살고 좋은 차 몰고 좋은 음식을 먹으면 더 행복하지 않을까?"라고 생각했다. 여기서 '좋은'을 '비싼'이라고 해도 괜찮을 거다. 실제로 내 주변에는 그런 것으로 행복해 보이는 사람들이 있었다. 대학 시절부터 유난히 예쁜 친구들, 비싼 명품가방을 들고 다니는 선배 언니들이 부러웠고 졸업 후에는 고급 외제차를 타는 지인들이 나보다 행복해 보였다.

내가 할 수 있는 선에서 그들을 따라 해 봤다. 친구가 세련된

검정 캐시미어 코트를 입고 나왔다. 인사를 나누며 코트를 벗어 의자에 걸쳐 놓았다. 나는 유심히, 그러나 티 나지 않게 코트 목덜미에 붙어있는 상표를 힐끗 확인했다. 한눈에 알아볼 수 있는 브랜드였다. 더 행복해지기 위해 그동안 패션지를 많이 봐서인지 절반쯤 가려진 브랜드 이름과 폰트만 가지고도 알아보았다. 와! 꽤 비싼 프랑스 수입 브랜드였다. 내가 자주 구경 가는 백화점 몇 층 어느 쪽에 매장이 있는지도 알지만 나는 들어가 본 적이 없다. 누군가 신상 명품 백을 들고나오면 '와 저 비싼 가방을 샀네..!' 속으로 감탄하고 부러워했다. 나도 갖고 싶었다. 친구들의 비싸고 예쁜 옷과 최대한 비슷한 걸 사봤다. 돈 모아서 명품 브랜드 가방도 샀다. 다 큰 성인인데 철딱서니 없게 엄마에게 사달라고 한 적도 있다. 인기 많은 모델은 비싸서 저가 라인으로 구입하기도 했다.

돈을 더 벌기 위해 노력했다. 일을 더 많이 하고 재테크 책도 읽고 저축을 늘렸다. 하지만 조금만 돈이 모이면 이것저것 사니 항상 돈이 부족했다. 사도 사도 쏟아지는 새 상품에 내가 가진 것은 금세 한물간 제품이 되었다. 돈을 벌고 모으는 속도보다 통장 잔고가 줄어드는 속도가 빠르니 스트레스받았다. 분명 갖고 싶은 걸 사고 행복해 보이는 친구들을 따라 했는데 '행복'이라는 막연한 꿈과 멀어지는 것 같았다. 행복하기 위해 하는 일

들이 어느 순간 나를 더 불행하게 만들었다. 어찌 된 일인가.

그렇게 20대 초중반을 보내고 물건이 주는 기쁨은 오래가지 않는다는 사실을 알게 되었다. 내가 추구하는 모습은 '남들이 볼 때 행복해 보이는 나'였다. 내 행복이 남에게 달린 것 같았다. 겉으로 좋아 보이는 것이 아니라 진정으로 내 삶에 만족하고 싶었다. "이 나이면 이 정도 가방은 들어야지." "커리어 우먼이라면 이런 옷은 입어야지."처럼 남의 눈으로 나를 규정하지 않고 스스로 행복을 선택하고 싶었다. 물건이 주는 행복은 생각보다 짧다는 걸 알게 되고 얼마 지나지 않아 그림 한 점 사는 것으로 변화가 생겼다.

"명품백보다 그림을 사면 행복하겠지."라는 생각으로 작품을 구입한 건 아니었다. 큐레이터로 일하다 보니 사고 싶은 그림이 생겼는데 둘 다 살 돈이 없어서 그냥 가방을 포기하고 그림을 산 거였다. 그런데 이 경험이 결정적이었다. 소비 습관은 물론 행복에 대한 관점까지 영향을 주었다. 다른 사람은 어떤지 모르겠지만 내 경우 몇 년 전에 산 명품백이 지금까지 감동을 주거나 가슴을 두근거리게 하지는 않는다. 물론 있어서 좋긴 하지만 이 가방으로 더 행복해지지는 않는다. 살 때 얼마나 기뻤는지도 잘 기억이 안 난다. 20대의 나는 절대 이해 못 하겠지

만 30만 원짜리 가방을 들었을 때와 300만 원짜리 가방을 들었을 때 내가 느끼는 행복의 차이는 거의 없다.

반면 그때 백 대신 구입한 작품은 몇 년이 지나도 설렘을 준다. 너무 진하지 않고 그렇다고 맥없이 연하지 않은, 초록도 아닌 연두도 아닌 색을 내기 위해 수십 번 연구하고 실험했을 작가의 모습을 그려본다. 그림 속 터럭 한 올 한 올을 뭉개진 것 없이 살려서 표현하기 위해 밤새웠을 모습도 상상해 본다. 아티스트가 원하는 완벽한 형태로 화면 정 가운데 당당히 서 있는 대상에서 당당함과 기품이 느껴진다. 대상 뒤로는 미색으로 텅 비워둔 여백이 잔잔하고 여유롭다. 이 벽에 걸었을 때, 저 벽에 걸었을 때 달라졌던 집안 분위기도 생각나고 작가님이 미국에서 개인전을 연다는 소식에 덩달아 신났던 기억도 난다. 작품을 집에 들인 후 상여금을 받은 남편이 "오, 이거 약간 돈 들어오는 그림 같아."라고 우스갯소리를 했던 적도 있다. 여러 행복한 기억을 준 그 작품에 오히려 더 큰 애착이 생겼다. 앞으로도 나에게 감동을 주고 좋은 에너지를 전해 줄 것이 확실하다. 이 점이 일반 물건과 미술작품의 차이라고 생각한다. 명품백은 아무리 좋아도 몇 년 지나고 나면 약간 '당연히 있는 것'이 된다. 하지만 미술작품은 당연해지지 않고 상황에 따라, 기분에 따라, 위치에 따라 다른 감동을 준다.

무언가 구입할 때의 관점도 바뀌었다. 물론 럭셔리 브랜드 가방도 여전히 좋다. 상황과 격식에 따라 필요할 때도 있고 기왕이면 다홍치마라고, 여력이 된다면 나도 당연히 이름 있는 브랜드의 제품을 사겠다. 단지 행복하기 위해 무언가를 사는 것은 한계가 있었다고 말하고 싶다. 남에게서 눈을 돌려 나를 중심에 두니 선택이 더 쉽고 명확해졌다. 무엇을 좋아하는지 내 취향을 알고 장기적으로 나에게 더 큰 의미를 주는 대상을 선택하면서 행복을 주도적으로 조절할 수 있게 되었다. 설마 그림 한 점으로 자존감까지 올라간 걸까, 여기에 너무 큰 의미를 두는 건 아닐까, 의심해 보기도 했지만 적어도 나에게는 그랬던 것 같다. 시간이 지날수록 더 큰 만족을 준다. 명품백과 그림. 가격대가 비슷하다. 모든 사람이 나와 같지는 않겠지만 미술에서 위안을 얻은 적이 있다면 한 번쯤 좋아하는 작품이 주는 다른 차원의 행복을 느껴보길 권한다.

02
당신은 꼭 필요한
사람입니다

미술을 좋아하는 데 자부심을 가지면 좋겠다. 미술은 단지 혼자서만 즐기는 취미가 아니다. 의도했든 의도하지 않았든 당신이 미술을 좋아한다는 사실은 누군가에게 큰 힘이 될 수 있다. 넓게는 미술계 전체에 도움이 되기도 한다. 너무 거창한 얘기라고? 그렇지 않다. 우리 엄마 이야기를 들려주고 싶다.

내가 미술에 관심을 가지기 훨씬 전부터 엄마는 미술을 좋아했다. 마티스, 샤갈 같은 거장의 책을 사 모으는 취미도 있었고 종종 어린 딸들을 데리고 미술관에 놀러 갔다. 어쩌다 해외여행을 가면 꼭 미술관을 들렀고 제주도에 가면 이중섭 거리를 걸었다. 우리에게 미술관 가는 날은 1년에 한 번 있을까 말까 한 특별한 행사였다. 지방 소도시에 살았기 때문에 미술작품을 직접 볼 수

있는 기회가 많이 없었고 가끔 1박 2일 여행 가듯 대도시 미술관을 방문했다. 그마저도 가족들은 별 관심이 없었고 엄마만 신났었다. 지금 생각해보면 그 좋은 작품을 보고 가슴 두근거리면서도 나눌 사람이 없어 조금 외로웠을 것 같다. 언니와 내가 대학을 서울로 오면서 엄마의 취미생활은 나아졌다. 미술관과 지리적으로 가까워졌고 엄마와 함께 감상을 즐길 시간적 여유도 생겼다. 급기야 나는 전공을 미술로 바꾸기까지 했다.

오랫동안 미술을 좋아했던 엄마지만 내가 갤러리에서 일하게 되기 전까지는 평범한 사람도 미술작품을 구입할 수 있다는 생각은 하지 못했다. 미술관에서 보는 작품들은 유명한 몇몇 작가의 작업물이고 엄마가 모았던 도록의 주인공은 세계 미술시장의 꼭대기에 위치한 거장이었기 때문이다. 엄마에게 미술이란 '가끔 보고 즐기는 것' 이었다. 미술을 좋아하면서도 본인의 취향을 파악하거나 '좋다' 는 감상 이상의 의미를 찾지는 못했던 것 같다. 미술을 더 적극적으로 즐기는 방법을 몰라서, 그리고 그게 얼마나 삶을 풍성하게 해 주는지 몰라서 엄마는 좁은 세계의 미술에만 머물러 있었던 것이 아닐까? 물론 이 정도만으로도 미술이 주는 기쁨을 누릴 수 있다. 하지만 나는 이 책에서 미술은 그 이상으로 삶의 격을 높여 준다는 걸 계속해서 보여주려 하고 있다.

취미로만 미술관 전시 구경을 했던 엄마는 집과 사무실에 둘 작품을 사는 고객들 이야기와 100만 원, 200만 원으로도 작품을 살 수 있다는 내 말에 솔깃했다. 실제로 돈 모아서 한두 점씩 작품을 구입하는 딸을 보고 나도 한번 사고 싶다는 생각을 하셨던 모양이다. 엄마는 처음부터 몇백만 원이나 되는 작품은 부담스럽고, 100만 원대에서 사고 싶다고 했다. 예산에 맞는 작품 몇 점을 추천하고 이미지로도 보여드렸다. 작가 이력도 설명하고 내 의견도 몇 마디 덧붙였다.

최종적으로 푸른색이 메인인 추상작품을 선택했다. 우리나라에서 미대를 졸업해 미국 아이비리그에서 우수한 성적으로 석사를 마친 젊은 작가의 작품이다. 20호의 작은 작품이지만 가벼운 느낌은 아니다. 아티스트의 힘 있는 붓질이 만들어낸 굵은 선이 힘찬 기운을 주고 다채로운 색이 서로 충돌하고 뒤섞이면서 에너지를 발산한다. 어떤 부분은 배경으로 쓰인 푸른색이 전면에 두드러지고 어떤 데는 뒤로 물러나 통통 튀는 색을 앞으로 밀어준다. 색의 흐름, 에너지의 완급 조절이 기가 막히다. 20호짜리 캔버스로도 이런 에너지를 만들어내는데, 큰 작품은 얼마나 좋을까. 엄마가 선택한 작품을 보면서 언젠가 이 작가의 50호짜리 작품을 사야지, 생각했다.

엄마는 이 작품을 한참 걸어두었고, 1년 정도 지나 내가 이사할

때 작품 하나를 빌려드렸다. 그동안 생동감 넘치는 작품을 걸어두었으니 이번에는 다소 정적인 작품으로 바꿨다. 작품 하나로 공간 분위기가 달라졌다. 두 작품 다 서로 다른 느낌으로 마음에 들었다. 그런데 엄마는 빌린 작품이 훨씬 마음에 든다고, 계속해서 빌려달라고 하신다. 남의 떡이 더 커 보이는 걸까? 생각했었는데 이건 엄마가 미술을 적극적으로 즐기는 과정에서 나타난 변화가 아닐까 생각한다. 자신이 좋아하는 것, 마음이 움직이는 데에 집중하고 우리 집에 어떤 것이 어울릴까 고민해 보고 작가의 생각을 찾아보고 실력도 검증해 보면서 엄마의 취향이 뾰족해진 것 같다. 예전에는 자꾸 내 의견을 묻고 내 말에 의존하려 했다면 이제는 적극적으로 "나 이런 게 좋아."라고 말씀하신다. 항상 자기보다 가족의 의견, 내가 좋아하는 것보다 가족이 좋아하는 걸 선택한 엄마였다. 작품 구입 경험도 있고 취향도 선명해져서인지 요즘 부쩍 작품을 사고 싶어 하신다. 최근에 한 아트페어에 같이 가서 엄마가 사고 싶다고 한 작품 스타일을 찾았다. 그 작가의 홈페이지와 SNS에서 작품 사진을 보여드리니 "그래, 이런 거야!"라며 마음에 들어 하셨다. 작가 인스타그램을 팔로우하면서 전시나 아트페어 소식을 기다리고 있다.

내 취향을 알아가고 작가를 찾고 작품을 선택하는 이 모든 과정이 여행이다. 콜로세움을 보는 게 목적이더라도 여행가방 꾸리고 숙소 검색하고 비행기 타고 이탈리아에 가는 길 자체가 여행이듯 말이다. 그 여정을 거치며 마음에 드는 작품을 구입해서 내 집에 걸어두면 진짜 설렘이 시작된다. 한번은 엄마 집에 방문한 손님이 거실에 걸린 그림이 멋지다고 감탄하자 "색 좋지? 이리 와봐, 이 작품은 더 좋아~" 이러면서 먼저 다른 방으로 모시고 가는 것이 아닌가. 늘 남의 기분을 살피고 자기 생각 말하기를 주저하는 엄마가 당당하게 뭔가 자랑하고 이끄는 모습이 낯설지만 보기 좋았다.

미술을 적극적으로 즐기는 것은 비단 그 사람에게만 좋은 건 아니다. 100만 원, 200만 원으로 작품 한 점 사는 미술 애호가는 미술 생태계에 꼭 필요한 사람이다. 미술관이나 기업만 작품을 산다면 다양한 작업이 나올 수 없다. 좋은 아이디어와 실력이 있지만 작품을 사는 사람이 없어 붓을 꺾는 작가들도 많다. 그 좋은 작가들이 단 한 명의 고객이 더 있었다면 붓을 꺾지 않았을 수도 있다. 계속해서 좋은 작업을 발표할 수 있었을 것이다. 미술작품을 사는 사람은 단순히 내 취향에 따라 샀을지 몰라도 작가에게는 단비 같은 '손님'이었을지도 모른다. 내가 일했던 갤러리의 선배 큐레이터는 "A 작가님이 요새 작품 사는 사람들

이 많아져서 아르바이트 하나 끊었대. 난 이럴 때 진짜 좋아. 보람 있어."라고 말했다. 큐레이터가 아니더라도 그 보람을 작품 사는 사람도 느낄 수 있길 바란다. 심지어 꼭 작품을 구입해야만 하는 건 아니다. 사지 않더라도 한두 명이라도 더 내 전시, 내 작품을 보러 와주는 것만으로도 작가에게는 의미 있다. 관객이 많으면 미술관도 더 좋은 전시를 기획하고 유치할 수 있다. 이렇게 미술 생태계가 돌아가고 커진다. 물론 "나는 미술계에 기여할거야!"라는 목적으로 미술을 즐길 필요는 없지만 미술 애호가는 자기 자신을 위해서도, 미술 작가를 위해서도, 미술계를 위해서도 반드시 있어야 할 사람이다.

03
특별한 선물

　　현장에서 일하면서 가장 기억에 남았던 이야기가 있다. 아무리 미술 전공자라 할지라도 내 컬렉팅 경험과 수준은 다른 분들에 비하면 아직 아기 단계다. 작품 보는 눈을 더 키우고 경험과 노하우를 쌓아서 나도 이런 사람이 되고 싶다고 생각하게 한 분이 있었다.

　내가 일했던 미술관에서 거장 전시를 했었다. 서양미술사에서 거장이라 하면 따로 시기를 논하지는 않고 레오나르도 다빈치, 미켈란젤로와 같은 수백 년 전의 화가들부터 피카소, 마티스, 샤갈 등 근현대 작가들까지 모두 아우른다. 하지만 누구나 거장이라는 칭호를 받지는 않는다. 미술 교육가 이소영 씨가 말한 기준에 공감한다. 충분히 오래 살아서 절대적인 작품의 수가 많고, 장르를 넘나드는 작품 활동을 일생동안 벌였던 작가를 우리

7) 이소영, 『미술에게 말을 걸다』, 카시오페아, 2019, p. 148-149

는 '거장'이라 부른다.7) 내가 기획에 참여했던 전시는 러시아 출신의 프랑스 작가인 마르크 샤갈(Marc Chagall, 1887~1985)의 전시였다.

우리 전시의 기본적인 컨셉은 샤갈의 작품을 연대기 순으로 보여주되, 그냥 나열하기보다 샤갈의 작가 생활에 큰 영향을 주었던 사건이나 인물에 얽힌 이야기를 들려주는 것이었다. 샤갈의 연인, 유학생활 중 만난 동료와 친구들, 작가로 데뷔할 수 있던 절호의 기회, 영감을 준 여행, 2차 세계대전 등 굵직한 일들로 샤갈의 일생을 재구성했다. 샤갈은 '배고프고 가난하지만 예술에 대한 열정으로 살아가는 화가'는 아니었다. 러시아의 작은 마을에서 생선장수의 아들로 태어났지만, 꽤 젊은 나이에 유명세를 얻어 돈도 많이 번 '성공한 미술가'였다.

그는 일찌감치 돈 몇 푼 가지고 그림을 배우러 미술의 요지인 프랑스로 떠났다. 그곳에서 가난하고 젊은 화가들의 공동체 안에서 지내며 무명시절을 거치기도 했다. 반 고흐, 고갱, 마티스, 피카소 등 이미 유명한 기라성 같은 화가들의 작품을 직접 보며 다양한 화풍을 시도해 보면서 자기만의 예술세계를 구축해 나갔다. 프랑스 미술계에서 신참인 샤갈의 작품을 눈여겨본 화상이 있었는데 앙브루아즈 볼라르(Ambroise Vollard)라는 화상이었다. 볼라르는 샤갈의 동판화를 보고 〈라퐁텐 우화〉에 들

어갈 삽화를 의뢰했다. 샤갈은 이 삽화 시리즈에 온 정성을 쏟아 성공시켰다. 이를 계기로 이름을 알리기 시작한 샤갈은 몇 년 뒤 그렇게 존경하던 피카소와 만나 우정을 쌓을 수 있게 되었다. 여담이지만 당시 예술가 커뮤니티에 기욤 아폴리네르(Guillaume Apollinaire)라는 시인이 있었는데 발이 넓고 화가들과도 친분이 두터웠다. 샤갈도 유명해지기 전부터 아폴리네르와 교류했었다. 한번은 샤갈이 피카소를 꼭 만날 수 있게 해 달라며 부탁했지만 그는 '급'이 너무 달라 아직은 안 된다며 거절했다고 한다. 그랬던 샤갈이 〈라퐁텐 우화〉 이후 동경하던 피카소를 만날 수 있었던 것이다. 이 전시를 통틀어 가장 마음에 들었던 작품도 바로 이 시기, 피카소를 만난 즈음에 제작된 유화 작품이었다.

[그림8] 〈러시아 마을(Russian Village)〉, 마르크 샤갈(Marc Chagall), 1929, 캔버스에 유채

제목은 〈러시아 마을〉(1929)이다. 왼쪽에서 오른쪽으로 올라가는 사선 구도가 꽤 경사진 마을임을 말해준다. 도로 위에도 지붕 위에도 눈이 쌓였고

전체적으로 회색 톤의 색감이 겨울밤인 것 같다. 칙칙할 뻔했는데 맨 앞에 빨간색 파란색 건물이 있어 경쾌하고 따뜻한 느낌을 준다. 샤갈의 상징인 하늘을 나는 동물과 사람도 보여 동화 같다. 이 마을은 샤갈이 어릴 적 살던 곳이다. 고향을 떠나 타지에서 성공한 뒤 애틋한 마음으로 어린 시절을 돌아봤던 걸까? 그림에는 소년 샤갈이 다니던 유대인 교회도 보인다. 샤갈 그림의 특색이 엿보이면서도 '색채의 마술사'라는 별명을 가진 샤갈의 최고 전성기 때보다 조금 차분한, 절제된 색이 나는 오히려 더 마음에 들었다.

이미지로만 봤던 이 작품의 실물을 본 순간 가슴이 따뜻해졌다. 눈을 뗄 수 없는 아름다움이 이런 것일까? 무명시절을 보내고 절호의 찬스를 살려 성공 가도를 달리기 시작해 문득 자기 어린 시절을 돌아보는 샤갈의 모습을 떠올렸다. 어릴 적 꿈을 이루어가는 자신이 대견했을 것이다. 꿈의 토대가 된 고향을 떠나 달려온 지난날이 애틋하면서 아름답게 비쳤을 것이다. 나는 샤갈의 사진에 대고 "이런 작품 남겨주셔서 감사합니다."라고 고백했다.

이 작품은 유럽의 한 개인이 소장하고 있었다. 전시를 준비하는 과정에서 그분이 작품을 갖게 된 계기를 알게 되었는데 몇 년이 지난 지금까지 매일 그 이야기가 생각난다. 소장자를 직

접 만나지는 못해 정확한 나이는 모르지만 6, 70대 정도의 할아버지였던 것 같다. 〈러시아 마을〉은 오래전 할아버지가 아홉 살되던 해 아버지가 크리스마스 선물로 사 주신 거라고 했다. 그시기는 어림짐작으로 1950년대 후반에서 1960년대 초반쯤 되지 않았을까? 그러면 샤갈은 이미 노인이었을 것이다. 전성기 시절 작품은 아니지만 3, 40대부터 유명세를 탔으니 노년의 샤갈이면 아마 작품 가격도 비쌌을 것이다. 어린 아들에게 이런 원로 작가의 그림을 사 주다니, 할아버지의 아버지는 큰 부자셨나 보다.

어지간히 대박이 터지지 않는 한 내가 딸에게 샤갈의 작품을 사주지는 못하겠지만 나는 여기서 '샤갈'이 아니라 다른 두 가지에 주목했다. 하나는 '아이에게 그림을 선물해 준다.'라는 사실, 또 하나는 그 걸작을 고르기까지 할아버지의 아버지가 단련해 왔을 '작품 보는 안목'.

'아이에게 그림을 선물해 준다.'라는 것은 대상을 남편이나 부모님 같은 다른 가족으로 바꿔볼 수도 있을 것이다. 늘 가족의 생일이 돌아오면 주고받는 선물은 거기서 거기다. 다른 집안은 모르겠지만 우리 집은 옷, 화장품, 신발, 그 밖에 필요하다 한 것, 또는 현금(어쩌면 이게 제일 좋을지도?)이다. 아이라면 이 목록

에 장난감이 추가되겠다. 환갑 같은 특별한 생일이거나 결혼 몇십 주년 이런 날이라면 여기서 금액대가 올라가는 정도다. 물론 아무리 싼 작품이라도 옷이나 장난감보다는 비쌀 테니(가 끔 작품보다 비싼 옷도 있긴 하지만) 매번 할 수는 없을 것이다. 하지 만 가끔 가족의 특별한 날에 미술작품을 선물한다면 시간이 한 참 지나도 좋은 기억을 주는 특별한 선물이 되지 않을까?

한 가지 문제는 이게 실제로 특별한 선물이 되기 위해서는 아 마 선물하는 사람이 어느 정도 미술공부를 해야 한다는 것이 다. 내가 주목했던 것도 이 부분이다. 소장자의 아버지가 그렇 게 좋은 작가를 알고 그 작가의 숨은 진주 같은 작품을 찾아내 기 위해 했을 노력. 어쩌면 재벌급 부자라서 아트딜러에게 다 맡겨놓았을 수도 있지만 내 생각에 소중한 아이의 선물을 그렇 게 고르지는 않았을 것 같다. 그리고 〈러시아 마을〉 정도로 화 가의 실제 이야기가 녹아있고 특색이 묻어나고 구도도 좋으면 서 따듯한 분위기의 걸작을 고를 수 있는 눈은 하루아침에 얻 어진 것이 아닐 것이다. 시간 나면 미술관이나 갤러리 전시를 보고 책도 읽고 사람들 의견도 듣고 공부를 하지 않았을까? 그 리고 조그만 작품, 부담스럽지 않은 가격의 작품부터 하나씩 사 보면서 안목을 키우지 않았을까?

이 이야기를 듣고 "헐! 샤갈의 그림을 아이에게?"라고 생각할

수도 있다. '보통 사람들'인 우리 현실과 조금 동떨어져 보이는 것도 사실이다. 그래도 나는 〈러시아 마을〉 소장자 이야기를 듣고 그 아버지 같은 엄마가 되고 싶다고 생각했다. 샤갈이 아니면 어떤가. 그런 부자가 아니면 어떤가. 앞에서 얘기한 사례들처럼 틈틈이 미술 안목을 높이고 내가 감당할 수 있는 선에서 사랑하는 가족에게 '미술작품'이라는 특별한 선물을 하는 것만으로도 삶은 풍성해질 것이다.

04
미술을 아는 아이와
모르는 아이

　　미술을 아는 아이와 모르는 아이는 장기적으로 큰 차이가 날 거라고 생각한다. '아는' 이라고 표현했지만, 정확히는 '감상할 줄 아는' 이 맞을 것 같다. 미술은 단지 작가 한 명 더 알고 작품 하나 더 아는 지식겨루기가 아니다. 미술 작품을 감상하면서 드는 생각과 느낌을 알아차리고 그것을 표현할 줄 아는 아이, 내 취향이 뭔지 아는 아이, 다양한 감각적 자극을 경험한 아이는 그렇지 않은 아이에 비해 많은 장점이 있다.

큐레이터로 일할 때 작가 한 분을 모시고 백화점에서 어린이 미술수업을 진행한 적이 있었다. 초등학교 저학년을 대상으로 부모와 함께하는 수업이었다. 작가님이 먼저 본인의 작품을 소개하고 작품에 사용된 '콜라주' 기법을 설명했다. 신문지와 잡

지, 반짝이 가루, 플라스틱 조각 등 자유롭게 재료를 붙이는 기법이다. 아이들은 각자 다양한 미술도구를 가지고 캔버스에 그림을 그리고 재료를 오리고 붙이는 콜라주 작업을 시작했다. 반응은 제각각이었다. "나는 이렇게 해볼래, 저렇게 해볼래." 적극적으로 참여하는 아이들도 있었고 "엄마, 나 이렇게 해도 돼?" "선생님~ 이거 여기다 붙여도 돼요?" 확인받는 부류도 있었다. 그리다가 망쳤다고 새 캔버스를 달라고 하는 아이도 있었다. 바쁘게 움직이는 어린 아티스트를 위해 우리는 열심히 필요한 것을 갖다주었다. 그런데 몇몇 아이들은 영 참여하는 것이 어색했다.

"난 못 하겠어. 엄마가 해..", "선생님이 그려주세요.."라며 뒤로 빼는 친구들이 있었다. 아이의 엄마는 한숨을 쉬었다. "○○아, 다른 애들처럼 해봐." "아무거나 그리면 돼. 너 맨날 공주 그리잖아. 공주 그려." 아이는 엄마 얼굴을 올려다보고 있었고 엄마는 고개를 돌려 옆 아이를 봤다. 벌써 밑그림을 다 그렸다. 딸아이는 여전히 백지를 들고 뭐 그릴지 모르겠다고, 엄마가 그려달라고 하고 있었다. 이렇게 하얀 캔버스 앞에서 당황하는 아이가 있을까 봐 우리는 사전에 도안을 몇 개 준비해 두었다. 아이의 엄마는 그 도안을 집으며 굳은 얼굴로 말했다.

"그냥 이거 보고 따라 그려."

그 엄마는 적극적으로 참여하고 망쳐도 다시 그리고 시도하는 다른 아이들이 부러웠던 모양이다. 왜 우리 딸은 자기 의견도 없고 이렇게 소극적일까 마음이 무거웠을 것이다. 이럴 경우 대부분은 우리 아이는 창의력이 없구나, 라고 생각한다. 나도 그렇게 생각했는데 후에 미술교육 강의를 들어보니 결코 그런 것은 아니었다. 이 아이는 창의력이 없는 것이 아니라 옆 친구들과는 다른 종류의 창의력이 있을 뿐이었다. 속으로는 분명 생각이 있지만, 그 생각을 꺼내서 표현하는 게 서툴거나 시간이 필요한 아이였다. 여러 아이디어를 펼쳐놓거나 남들과 다른 독창적인 아이디어를 내놓는 아이들은 눈에 잘 띄기 때문에 창의력이 높다고 여겨진다. 아무것도 안 하는 아이들은 느리고 조용하고 겉으로 보이는 결과물이 없기 때문에 창의력이 낮다는 말을 듣는다. 제일 억울한 아이들이다. 이 아이는 꼼꼼하고 정확하고 관찰력이 좋고 디테일에 강할 수 있다. 여기서 창의교육 이론을 설명하지는 않겠지만 이런 아이는 여러 종류의 창의력 중 정교성이 먼저 발달한 아이라고 한다.

선생님이 "시작하세요!"라고 하자마자 휴지 뽑듯 계속해서 아이디어를 뽑아내는 아이들은 거꾸로 정교성을 기를 필요가 있다. 화려한 아이디어를 내는 아이와 쭈뼛쭈뼛 뒤로 빼는 아이. 누가 누구에게 뒤처지고 앞서나가는 문제가 아니라 서로 다른

창의력이 발달했을 뿐이다. 미술 감상은 두 아이 모두에게 창의력의 균형을 기르는 데 도움이 된다.

한번은 미술교육에 대한 수업을 듣고 여섯 살 조카에게 강의에 나왔던 작품을 보여준 적이 있다. 상상력의 화가 르네 마그리트의 〈골콩드(Golconde)〉(1953)라는 작품으로, 사람들이 비처럼 후드득 내리는 듯한 그림이었다. 강사님처럼 조카와 대화를 시도했다.

[그림9] 〈골콩드(Golconde)〉 또는 〈겨울비〉, 르네 마그리트(Renè Magritte), 1953, 캔버스에 유채

"OO아, 이거 무슨 그림인 거 같아?"
"몰라요."
"여기 무슨 일이 일어났지?"
"몰라."
대답을 피하는 조카에게 "그림에 뭐가 보여?" "그림 그리는 거 좋아해?"처럼 단답형이나 '예, 아니요'로 답할 수 있는 질문을 몇 개 더 해보았다. 그다음엔 내 의견을 말해보았다. "이모는 사람 비가 내리는 거 같아."라고 말했다. 조카가 배시시 웃으며 "아닌 거 같은데."라고 말했다.

"그래? 그럼 OO이는 어떤 거 같아? 사람들한테 무슨 일이 일어난 거지?"

"후~ 불어서 사람이 날라가고 있어!"

"구름빵 먹고 아저씨들이 둥둥 떠다니고 있어!"

조카는 그림을 자세히 들여다보며 더 이야기했고 재밌다, 웃기다 등의 평을 늘어놓았다. 조카의 대답을 듣는 내가 더 재밌었다. 어른들은 상상할 수 없는 대답이 나왔다. 처음에는 1초도 고민 없이 "몰라요."라고 말한 조카도 창의력, 상상력이 없는 것이 아니다. 질문을 바꿔서 생각을 말할 수 있도록 유도하고 시간을 조금 줘야 했다.

왜 창의력 교육에 미술이 활용될까, 생각해 본 적이 있다. 미술은 상상력의 결과물이니까 보고 배우라고? 반은 맞고 반은 틀린 것 같다. 미술은 '표현' 하는 연습이다. 실제로 그리든, 감상을 말이나 글로 표현하든, 표현하려면 '생각' 을 해야 한다. 생각하려면 '봐야' 한다. 미술이 창의력 교육에 필수인 이유는 대상을 바라보며 생각하는 힘을 기를 수 있기 때문이라고 믿는다. 다양한 작품을 볼 수 있고 하나를 자세히 볼 수도 있다. 계속해서 다른 작품을 보는 것도 나쁘지 않지만 하나의 작품을 오래 두고 보면서 생각을 발전시킬 수 있다. 멀리서도 보고 가

까이서 보고 앞에서 보고 옆면도 본다. 붓질이 어디서 시작해서 어디서 멈췄는지 눈으로 따라가고 어떤 색을 썼나 살핀다. 내 마음에 드는지 안 드는지 생각해 보고 어떤 기분이 드는지 느껴 본다. 작품 속 인물이 나라면 어땠을지, 내 방에 갖다 두면 어떨지 상상해 본다. 작품 하나를 보고 수많은 생각을 하고 부모님, 친구, 선생님과 이야기 나눌 수 있다. 창의적인 생각, 좋은 아이디어는 신의 계시처럼 어느 순간 탄생하는 것이 아니라 꾸준히 보고 듣고 느끼고 생각하는 훈련 속에 나온다. 다작 안에서 걸작이 나오듯 말이다.

미술을 통해 다양한 색의 활용, 색들의 관계, 작품의 아우라, 요소 간의 조화로움, 작품이 있는 공간(배경)과 작품의 어울림 등을 접하면서 미적 안목이 높아지기도 한다. 안목이 높으면 일상에서도 더 좋은 것, 나에게 더 어울리는 것을 선택할 수 있는 센스가 생긴다.

마지막으로, 미적 취향이 있는 아이는 삶을 더 풍성하게 즐길 수 있다. 내가 좋아하는 것과 싫어하는 것이 뭔지 취향을 알면 인생을 더 주도적으로, 재미있고 맛깔나게 살 수 있다. 더 좋은 것, 더 다양한 것을 접하면서 취향은 변하기도 하고 넓혀지고 좁혀지기도 한다. 별로 마음에 들지 않는 대상인데 좋아하는 한 부분을 발견하고 거기서부터 취향이 확장될 수도 있다. 내 취향

을 알고 그게 변할 수 있다는 걸 알면 더 개방적인 사고를 갖게 되고 다른 사람의 취향도 존중하게 된다.

수학책 국어책만 본 아이와 미술작품을 감상하고 예술사, 도록 등 예술 분야의 책까지 본 아이. 엄마·아빠에게 "학원 가." "숙제했어?" "빨리 자."라는 잔소리만 듣는 아이와 미술관에 놀러 가서 작품에 대한 감상을 나누는 아이. 두 아이는 행복도, 안목과 센스, 정서지능, 공감능력, 자신감 등 여러 분야에서 장기적으로 큰 차이가 날 것이다.

05
미술이 삶에 들어오는 순간
삶의 격이 달라진다

부모님은 미술과 전혀 관련 없는 일을 하셨다. 지방의 작은 도시에서 자라 어릴 때는 미술관에 놀러 간 기억도 별로 없다. 이런 내가 커서 미술이론을 전공하고 큐레이터가 될 줄은 꿈에도 몰랐다. 미술에 대한 책을 쓸 줄은 더더욱 상상도 못 했다. 대학에 와서야 미술관을 취미 삼아 다니기 시작했다. 학교 도서관에서 미술책도 빌려다 보고 가끔 강의도 들었다. 미술은 재미없는 전공 공부나 취업 준비와 달리 파면 팔수록 재미있어지고 보면 볼수록 더 알고 싶었다.

대학교 4학년 2학기, 사회인이 되어야 할 시점에 홀린 듯이 전공을 바꿔 미술대학원 원서를 준비했다. 좋아하는 일을 하며 살고 싶다는 막연한 생각 하나만 가지고 도전했다. 미술 쪽에는 아무런 지식도 인맥도 없어서 내가 될까 싶었다. 떨어질 확

률이 높아도 안 하면 후회할 것 같아서 지원했는데 덜컥 붙어 버렸다.

전공하고 있는 분야에 대해 아무것도 몰랐다. 미술사 지식도 얕고 유명한 작가라지만 들어본 적 없는 이름이 많았다. 취미로만 미술을 즐겼기 때문에 내 취향이 아닌 작품을 어떻게 바라봐야 할지 막막했다. 미술시장에 대해서는 더 아는 것이 없었다. 어떻게 어디서 거래를 하는지, 작품 가격은 얼마나 되는지, 누가 사는지, 심지어 카드로 사야 하는지 현금으로 사야 하는지 도통 감이 오지 않았다. 미술 전공자인데 갤러리 문턱이 높게 느껴졌다. 미술 좋은 건 알겠지만 수억 원대, 아무리 못해도 수천만 원대 고가 시장이라서 나와는 상관없다고 여겼다. 대학원 수업에서도 미술시장 한 해 거래액이 얼마고, 어느 나라가 1위이고 최고가는 얼마고 얼마나 성장했고 이런 얘기만 하니 가깝게 느껴질 리 없었다.

그 생각은 실제로 현장에서 일해 보고 나서 완전히 바뀌었다. 미술은 가까이 있는 존재였다. 평범한 월급쟁이, 아이 엄마, 심지어 대학생도 좋아하는 작품 한 점 사는 소소한 기쁨을 누리고 있었다. 돈 모아서 가방 사고 노트북 사고 가구 바꾸듯, 적금 들었던 돈으로 그들은 미술작품을 샀다. 얼마 되지 않는 큐레이터 월급을 차곡차곡 모아 나도 하나 사봤다. 얼마까지 쓸

건지 먼저 정했다. 예산 범위 안에서 내 마음에 드는 작품을 고르고 골랐다. 그 과정은 작품을 찾는 과정일 뿐 아니라 나에 대해 생각하고 돌아보는 시간이었다. 작가의 의도도 물론 중요하지만, 더 중요한 건 내가 좋아하고 내 공간에 어울리고 오래도록 설렘을 주는 것이었다. 계속 스스로 질문하고 고민하면서 생각과 취향을 뾰족하게 다듬어갔다. 그렇게 해서 고른 작품 한 점이 내 삶에 준 고마운 영향에 대해서는 앞에서 길게 설명했으니 여기서는 생략해도 될 것 같다.

미술을 전공했지만 진짜 미술과 함께하는 삶은 졸업 후 3년 정도 지나서부터였다. 대학원 시절 미술은 열심히 공부하고 쫓아가야 할 지식의 영역이었고 미술관에서 일했던 시절에는 업무의 영역이었다. 갤러리에서 일하면서 비로소 '일상 속의 미술'을 만났다. 여러 고객을 만나면서 미술에 대한 보통 사람들의 생각을 알 수 있었고 미술로 인한 삶의 변화를 보았다. 미술사, 거장, 걸작 이런 거대한 이야기가 아니라 내 취향, 내가 좋아하는 미술, 우리 집에 어울리는 작품처럼 일상적이고 손에 잡히는 미술에 대해 생각했다.

미술은 어렵고 비싼 '가까이하기엔 너무 먼 당신' 같은 존재였다. 미술 전공한 사람도 이렇게 미술에 대해 오해하고 있었는

데, 다른 분들은 오죽할까. 미술에 대해 잘 몰랐던 분들, 미술과 친해지고 싶지만 막막했던 분들, 미술을 오해하고 있던 분들, 미술계 이야기가 궁금했던 분들에게 나의 글이 도움이 되길 바란다. 너무 난해하다고, 이게 왜 미술인지 모르겠다고 하지만 사실 미술을 싫어하는 사람은 보지 못했다. 다가가기 부담스러워서 멀리할 뿐, 어려워서 친해지지 못했을 뿐, 막상 작품에 대해 설명해 주면 싫어하는 사람은 한 명도 없었다. 미술에 마음을 조금만 열어주면, 일상이 더 풍요로워진다. 미술이 삶에 들어오는 순간 삶의 격이 달라진다.

물론 미술을 접하다 보면 내 생각이 맞나, 내 감상이 틀리면 어떡하지, 아티스트의 의도와 다른 건 아닌가, 의문이 들 것이다. 작품설명을 마치 답안지 보듯 내 생각과 맞춰보며 의존하는 자기 모습을 보게 될지도 모른다. 나도 그랬다. 감상 연습을 해본 적이 거의 없어서 당연히 그럴 수 있다. 내가 학교 다닐 때는 공교육에서 감상 수업을 잘 하지 않았다. 아마 요즘도 크게 다르지 않을 것 같다. 미술시간은 정보전달 또는 스킬 위주의 수업이었다. 보색 관계가 어떻고 미술사조가 어떻고 명암법과 원근법이 어쩌고 하며 이론을 설명하거나 실습을 시켰다. 그래서 아이도 어른도 미술관에 가면 "내 감상이 맞나? 정답이 뭔지

모르겠어. 아, 재미없다. 미술은 어려운 거구나."라고 여기는 것이 아닐까 아쉽다. 아이가 "엄마, 이거 뭐야?" 물어도 "엄마도 모르겠어."라며 미술관을 피하게 된 것 같다.

우선 집에 있는 쉬운 미술책 하나를 꺼내 보면 좋겠다. 『청소년을 위한 서양미술사』, 『반 고흐 영혼의 편지』 같은 책이 혹시 있을지도 모르겠다. 없다면 동네 도서관에서 빌려 보거나 오랜만에 서점 나들이를 하러 가서 하나 사와도 좋다. 분명 마음에 드는 작품 하나쯤은 나올 텐데, 마음에 드는 것과 그렇지 않은 것을 하나씩 골라보면서 여백이나 포스트잇에 메모해두자. 메모는 단순해도 괜찮다. 나도 여전히 "와! 앙리 루소 진짜 내 스타일. 몰랐던 작품. 굿."처럼 단순하고 일차원적인 메모를 해둔다. 조금 귀찮기는 해도 어떤 느낌을 주는지, 왜 그런지 써두면 더 좋다. 주인공이 외로워 보이는 것이 꼭 나 같다든가 비 오는 날 풍경이 이렇게 아름다울 수 있는지 몰랐다든가 색이 화려해서 좋다든가 등. 나도 매번 이렇게 메모하지는 않지만 새로 알게 된 작가거나 한 번에 이해하기 어려운 작품일 경우 되도록 느낌을 남겨두려 한다. 손을 움직이기가 귀찮아 귀접기만 해둘 때도 있고 심지어 그냥 넘기는 경우도 있다는 걸 고백한다. 하지만 순간의 귀찮음을 이겨내고 노트나 핸드폰에 몇 자라도 적어 놓으면 도움이 된다. 이런 사소한 노력이 쌓여 내 취향을 찾고 작

품을 폭넓게 알게 되고 감상에 깊이가 더해진다. 무엇보다 미술이 더는 어렵고 불친절하게 느껴지지 않을 것이다.

미적 취향이 있다면 일상은 더 이상 밋밋하지 않다. 삶에서 내가 좋아하는 걸 주도적으로 선택하고 일상을 더 맛있게 즐길 수 있다.

전시를 보다가 좋은 작품을 만났을 때는 발이 먼저 반응한다. 그 앞을 떠나지 못한다. 미간이 좁혀지는데 입꼬리는 올라간다. 속으로는 '말도 안 된다.' 라는 말이 나온다. '뭐가 이리도 좋지?' 라는 생각에 얼굴을 가까이 들이밀고 작품의 색, 형태, 구성, 액자 모양까지 구석구석 살핀다. 멀리서도 한번 바라본다. 조화롭다. 두고두고 보고 싶은 마음에 사진을 찍어본다. 앗, 사진이 원작의 아우라를 담아내지 못한다. 어쩔 수 없이 한참을 더 작품 앞에 서 있다가 다리가 아플 때쯤 발걸음을 옮긴다. 오늘 보면 또 못 볼 것 같아 나중에라도 찾아보려 작가와 작품 이름을 기록해둔다. 내 마음에 드는 작품 한 점이 주는 설렘은 나만 경험하기 아깝고 미안할 정도다. 내가 할 일은 미술과 함께하는 삶을 소개하는 것이다. 한 사람이라도 이 책을 읽고 미술이 가져오는 삶의 변화를 경험한다면 미술인으로서 더없이 기쁘겠다.

미술이 삶에 들어오는 순간
삶의 격이 달라진다.

"미술과 함께하는 삶"

긴 이야기로 미술에 대한 내 생각을 독자에게 전하려 노력했다. 책을 마치기 전에 딱 세 가지를 꼽아 마지막으로 강조하고 싶다.

첫째, 미적 취향을 갖는 것만으로도 삶이 더 풍요로워진다고 믿는다. 취향이 없으면 취향이 있는 사람에게 끌려다닌다고 한다. 누군가의 의견을 따르는 것이 나쁜 건 아니지만 행복 측면에서 볼 때 그렇게 도움이 되지 않는 모양이다. 동기부여, 리더십 전문가 브라이언 트레이시(Brian Tracy)는 무언가를 주도적으로 선택하고 스스로 삶을 통제하고 있다고 느끼는 사람이 행복하다고 했다. 다양한 재료를 가지고 마음속에 있는 이야기를 마음껏 표현해 보라고 했을 때 "난 못 해. 엄마가 해 줘.""뭐

그려야 해?"라고 말했던 아이를 떠올려 보자. 물론 아직 어리기 때문에 무한한 가능성이 있다. 자기가 무슨 생각을 하는지, 어떤 느낌이 드는지 알아차리도록 도와주고 적절한 질문을 하고, 그걸 표현할 수 있도록 기다려주면 된다. 아이에게 시간을 주면 충분히 상상력 넘치는 생각이 말, 글, 그림으로 표현되는 걸 볼 수 있을 것이다. 하지만 그런 기회 없이 이대로 자란다면? 성인이 되어서도 무언가를 주도적으로 하지 못할 확률이 높을 것이다. 내가 아는 한 대학 선배는 어려서부터 공부를 잘했다. 대학도 SKY 법대에 들어가 3학년에 사법고시에 합격했다. 3학년에 고시에 합격하는 건 SKY 안에서도 낮은 확률이다. 하지만 공부'만' 잘했다. 토익시험 신청하는 걸 어떻게 하는지 몰라 아빠가 해주셨다는 선배의 말을 듣고 순간 '앗, 어떻게 살아가려고..!' 라는 생각이 들었다. 그러고는 이내 '아, 사법고시 붙은 사람을 왜 내가 걱정하고 있지? 나나 잘하자.' 라는 생각과 함께 내려놓았지만 말이다. 그 얘기를 들은 지 10년도 넘었는데 여전히 가끔 생각난다. 선배에게는 미안한 말이지만 취미는커녕 필요한 것마저 주도적으로 해내지 못하는 사람이 과연 행복할까, 의문이 든다.

둘째, 미술로 미적 취향을 찾을 수 있을 뿐 아니라 생각하는 훈

련도 할 수 있다. 미술 분야에 몸담고 있지만 사실 미술을 이해하는 건 좀 수고스럽다. 아무리 내 마음대로 감상하면 된다고 하지만 제대로 알자고 하면 미술사 지식도 있어야 하고, 작가에 대해서도 공부해봐야 한다. 작가가 자기 생각을 설득력 있게 전달하고 있는지 판단도 하고, 내 취향과 맞는지도 보게 된다. 그만큼 미술과 가까워지려면 품을 들여야 하지만 그래서 더 값지다고 생각한다. 그렇다고 꼭 미술사적으로, 또는 사회적으로 어떤 가치가 있는지 고민해야 하는 것은 아니다. 작품을 보고 평소 느끼지 못했던 감정을 이끌어내고 내가 이 대상에 대해 어떻게 생각하는지 알고 감상을 표현할 수 있는 것만으로도 충분하다. 이렇게 생각하는 것만으로도 직업을 선택하는 중요한 문제부터 자기에게 어울리는 옷을 선택하는 일상의 문제까지 내 삶을 주도적으로 이끌어갈 수 있을 것이다.

나 역시 미술을 통해 내가 좋아하는 것, 나에게 맞는 것을 추리고 선택하는 데 도움을 받았다. 어떤 작가, 어떤 스타일의 작품이 나에게 긍정적인 에너지를 주고 우리 집에 어울리는지 알게 된 것은 일부에 불과하다. 미술 밖에서 오히려 더 큰 영향을 주었다. 의류, 가구, 디지털 기기, 책 등 뭔가를 살 때 수많은 선택지와 현란한 광고 속에서 내 마음에 드는 것과 그 이유를 정확하게 안다. 같은 가격에서 더 나은 것, 나와 더 잘 맞는 것을

선택할 수 있게 되었다. 하물며 커피 원두를 고를 때에도 내 취향을 알면 편하다. 누군가의 말, 광고에 휘둘리지 않고 내 선택에 당당할 수 있다. 그리고 취향이 변할 수 있다는 걸 알기 때문에 오히려 새로운 걸 열린 마음으로 시도하게 된다. 브라이언 트레이시의 말을 다시 한번 떠올려 보자. 주도적으로 선택하고 스스로 삶을 통제하고 있다고 느끼는 사람이 행복하다.

셋째, 미술과 친해지는 연습, 익숙하지 않은 작품 감상, 나의 미적 취향 찾기를 '좋아하는 작품 하나'에서 시작해 보자. 이 책을 덮고 다음번에 미술관이나 갤러리에 방문한다면 아마 당황스러울 수도 있다. 책을 읽을 때는 '이제 미술이랑 친해질 수 있을 것 같아!' '미술계 내부 얘기도 들었고, 이제 좀 문턱이 낮아진 것 같아!' 라는 생각이 들었겠지만(부디 그러길 바란다!), 막상 전시에 가면 그렇지 않을 것이다. 책을 다 읽고 호기롭게 작품 앞에 다가갔다가 아름답지도 멋지지도 않은 모습, 뭐가 뭔지 하나도 모르는 설명글, 마음에 드나 안 드나 판단하기도 어려운 모양새에 또다시 물음표 백만 개 떠올릴 독자를 생각하니 마음이 편치 않다. 거기다 만약 같이 간 사람이 "야, 이제 나 미술관 안 올래." 같은 말 한마디 덧붙인다면.. 우리 독자는 새로운 세계의 문을 열었다 다시 닫고 미술은 또 한 명의 친구를 잃게 될 텐데

말이다.

본문에서 이야기했던 것처럼 '좋아하는 작품 하나'를 선택해 보자. 지금 유행하는 전시, 유명 작가부터 보지 않아도 괜찮다. 쉬운 미술책을 보다가 마음에 드는 그림을 보면 페이지를 접어 두는 것부터 해보자. 앞에서는 감상을 메모해 두라고 말했지만, 그마저도 부담된다면 심지어 하지 않아도 괜찮다. 그냥 마음에 드는 작품을 카카오톡 프로필 사진으로 등록해 두는 등, 내가 좋았다는 느낌만 가져가도 좋다. 미술과 친해지려는 노력은 힘들지 않았으면 한다. 하다가 지루해지거나 일이 바빠지면 잠시 내려두어도 된다. 내가 원하는 만큼, 원하는 대로 미술을 접하다 어느 날, 좋아하는 작가의 전시가 열린다는 소식이 들리면 얼마나 반가운지 마치 옛 친구가 찾아온 느낌일 것이다. 그렇게 조금씩 취향을 알아가고, 점점 더 많은 작품을 보면서 감상이 깊어지고, 삶이 풍성해진다.

미술이론을 공부해 큐레이터로 일했고 지금은 미술에 대해 글을 쓴다. 미술인으로서 사명을 가지고 있다. "세상 사람들 모두가 자기만의 미적 취향을 갖도록 돕는다." 쑥스럽기도 하고 한낱 개인, 평범한 사람인 내가 갖기에 너무 야심 찬 얘기라고 생각해서 그동안 혼자만 간직해왔다. 하지만 미술과 관계없는 삶

을 살다가 미술인이 된 나, 현장에서 일하면서 미술로 인해 더 행복해진 사람들을 보고 확신을 얻었다. 미술을 삶에 받아들이면 누구든 전보다 더 풍요로운 삶을 살 수 있다고 믿는다. 어린 아이가 글보다 그림을 먼저 그리듯, 미술은 인간의 본능이자 인간다움의 본질인 '생각'을 표현하는 세련된 방식이기도 하다. 미술과 친해지고 미술언어를 이해하면 다른 세계가 열리는 것과 같다. 미술을 모르던 사람들, 미술에 대해 오해하던 사람들이 새로운 차원의 문을 여는 데 도움을 주는 것이 나의 목표다. 이 책은 그 출발점이다. 앞으로도 계속 사람들에게 미술을 소개하는 삶을 살 것이다.

〈참고문헌 및 도서〉

페이지	내 용
29	유경희, 『치유의 미술관』, 아트북스, 2015
46	(재)예술경영지원센터, 「2020 미술시장실태조사」, 2020
79	에이드리언 조지, 『큐레이터』, 안그라픽스, 2016
121	Art Basel&UBS Report "The_Art_Market_2020 "Global Art Market Share by Value in 2019", 2020
175	김난도 외, 『트렌드 코리아 2021』, 미래의창, 2020
179	손영옥, 『아무래도 그림을 사야겠습니다』, 자음과 모음, 2018
224	그레이슨 페리(Grayson Perry), 정지인 역, 『미술관에 가면 머리가 하얘지는 사람들을 위한 동시대 미술 안내서』, 원더박스, 2019
242	이소영, 『미술에게 말을 걸다』, 카시오페아, 2019